懷古日式建築剖析圖鑑

解讀蘊藏在街坊
巷弄的神祕暗語
Studio Work

瑞昇文化

目次

3章
探訪建築的好建議

column

topics

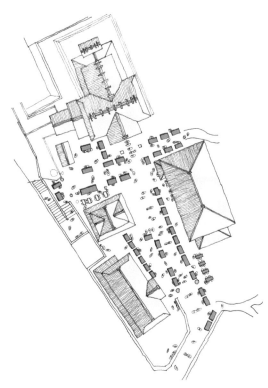

1章

地形解讀

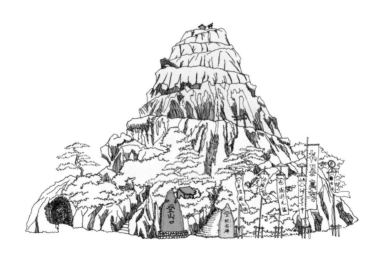

斜坡名稱，是江戶人的訊息

漫 步在城鎮間，偶爾會突然被坡道的名稱吸引目光。

明明沒有地藏菩薩卻叫作地藏坂※，這究竟是怎麼回事？

這是因過去的景色而留下的名稱。江戶人習慣把自己熟悉的坡道取一個簡單明快的名字。因為曾經供奉過地藏菩薩，所以取名地藏坂。這個率性的名稱，流傳到已物換星移的現在後，直接被延用了下來，也成為想像過往風景時的一個線索。

從坡道名稱窺見過往風景

如果現在站在「富士見坂」已看不見富士山，那以前絕對是能夠望得見的。
也就是說，面向坡道的方向，就是富士山的方向。

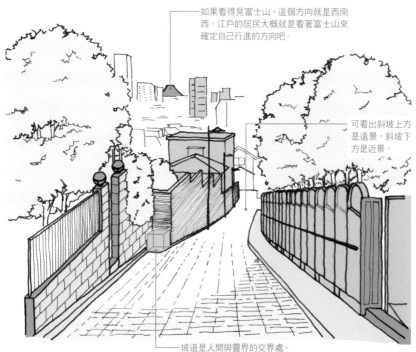

如果看得見富士山，這個方向就是西南西。江戶的居民大概就是看著富士山來確定自己行進的方向吧。

可看出斜坡上方是遠景，斜坡下方是近景。

坡道是人間與靈界的交界處。地藏王石像或佛像也理應不少。

富士見坂（東京・西日暮里）

※：日語的斜坡道稱為「坂」。

江戶人風格的命名法

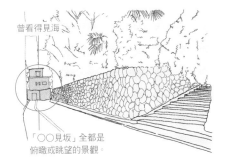

曾看得見海

「○○見坂」全都是俯瞰或眺望的景觀。

以眺望的景色命名

命名為「○○見坂」的坡道，就是以前能夠遠望到○○的坡道。如潮見坂或汐見坂（能眺望到整個東京灣的坡道。現在東京都內尚留有8處，但大多已是「曾看見」的過去式）、江戶見坂（看得見江戶市街的坡道）、富士見坂（能欣賞到富士山的坡道。在江戶內曾有15處）等。

汐見坂（東京・千馱木）

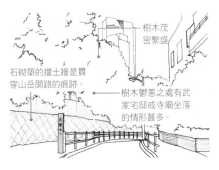

樹木茂密繁盛

石砌築的擋土牆是貫穿山岳開路的痕跡。

樹木鬱蔥之處有武家宅邸或寺廟坐落的情形甚多。

以明暗的景象命名

如暗闇坂、樹木谷坂、日無坂（貫穿山岳開路後，左右地盤較高且樹木茂密叢生的陰暗坡道）或幽靈坂（周遭有墓地存在的陰暗坡道）等。如果坡道被命名為暗闇坂，即代表著就算現在已是明亮的道路，過往曾是樹木繁密的狀態。

暗闇坂（東京・元麻布）

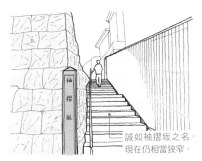

袖摺坂

誠如袖摺坂之名，現在仍相當狹窄。

以形狀命名

如袖摺坂（翻摺袖子般，錯身空間相當狹窄的坡道）、鰻坂（細窄蜿蜒的坡道）、瓢簞坂（中途有纖細彎凹處的坡道）、蛇坂（蛇行蜿蜒的坡道）、鼠坂（只有老鼠能通過般的狹窄道路）、七曲坂（有多處彎曲即稱七曲坂）等，皆是因坡道寬度或生物姿態得名。

袖摺坂（東京・神樂坂）

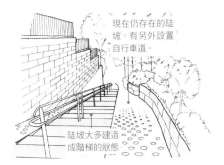

現在仍存在的陡坡。有另外設置自行車道。

陡坡大多建造成階梯的狀態

以傾斜度命名

如胸突坂（不挺起胸膛難以攀行的坡道）、轉坂（非常傾斜難行的陡坡，通行者經常跌倒的坡道）、炭團坂（通行者跌倒後被污泥沾上，變得像黑炭般的坡道）、三年坂（有通行者跌倒後將在三年內死亡等傳說的坡道）、慵懶坂（平緩且漫長的坡道）等，陡峭的坡道也有各種名稱。

胸突坂（東京・關口）

陡坡「男」是神之道路

以直線方式一口氣往上攀爬，接近山丘上供奉諸神的是，男坂。圖是東京・港區愛宕神社的男坂，這裡的高低差距為20m，傾斜角度達37°，是東京都內屈指可數的陡坡台階。人們想一口氣登頂絕非易事。

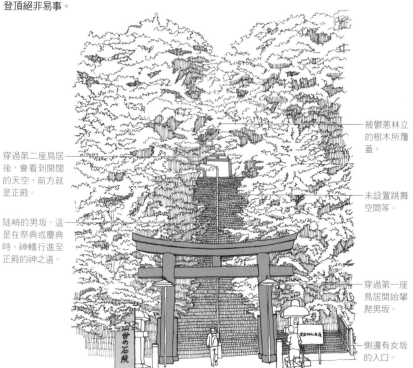

被鬱蔥林立的樹木所覆蓋。

穿過第二座鳥居後，會看到開闊的天空，前方就是正殿。

未設置跳舞空間等。

陡峭的男坂。這是在祭典或慶典時，神轎行進至正殿的神之道。

穿過第一座鳥居開始攀爬男坂。

側邊有女坂的入口。

男坂，難以一口氣登頂

前 往設立在高處的神社或寺院時所通過的道路，有陡峭坡的男坂和平緩坡的女坂。男坂是神轎前進正殿時的神之路。

過去曾有段時間認為女性是不潔的象徵，因此在那個時代，女性不被允許走男坂。更何況對女性而言，攀爬這麼陡峻的坡道並不容易，而且露出小腿脛骨也不合乎禮儀，因此認為平緩的女坂更適合女性。女坂則是利用地形之便鋪設的平緩坡道。長坡道還會設置茶屋，是專為行人鋪設的道路。

平緩的女坡是女人們使用的道路

女坂是應用自然地形鋪設出的坡道。與筆直又陡峻無比的男坂相較，女坂有平緩的彎折處，能夠欣賞周圍逐漸變換景色的舒適步道。

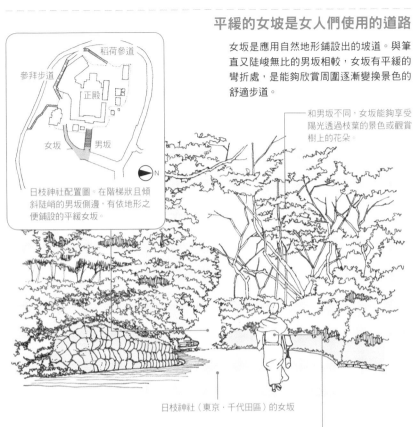

和男坂不同，女坂能夠享受陽光透過枝葉的景色或觀賞樹上的花朵。

稻荷參道

參拜步道

正殿

女坂　男坂

N

日枝神社配置圖。在階梯狀且傾斜陡峭的男坂側邊，有依地形之便鋪設的平緩女坂。

日枝神社（東京・千代田區）的女坂

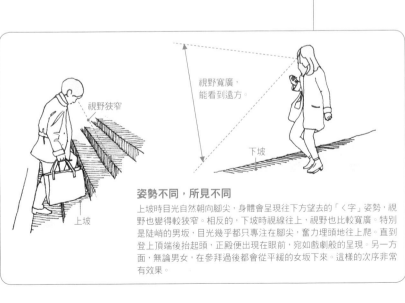

視野狹窄

上坡

視野寬廣，
能看到遠方。

下坡

姿勢不同，所見不同

上坡時目光自然朝向腳尖，身體會呈現往下方望去的「〈字」姿勢，視野也變得較狹窄。相反的，下坡時視線往上，視野也比較寬廣。特別是陡峭的男坂，目光幾乎都只專注在腳尖，奮力埋頭地往上爬。直到登上頂端後抬起頭，正殿便出現在眼前，宛如戲劇般的呈現。另一方面，無論男女，在參拜過後都會從平緩的女坂下來。這樣的次序非常有效果。

建在岔路口，
指示正確
道路的標誌

漫　步街道時令人困惑的Y字路。這時出現在岔路口的，是各式各樣的道路指標。

Y字路通常是沿著地形建造的，因此死巷很多，一旦走錯了，要重新修正、繞行出來並不容易。正因如此，在重要的岔路口都會留有道路指標或標誌。

村落入口處的岔路口前建造的神社或祠堂，也具有結界的意義與作用。現代則將這些建築物視為有獨特風格的地標。

意外存在的Y字路

東京都內，三岔路比想像還來得多。根據1950年代以東京23區為對象的調查報告顯示，三岔路（含T字路）占50%，十字路有20%，S字或鉤狀十字路有20%，可明顯看出三岔路較多。

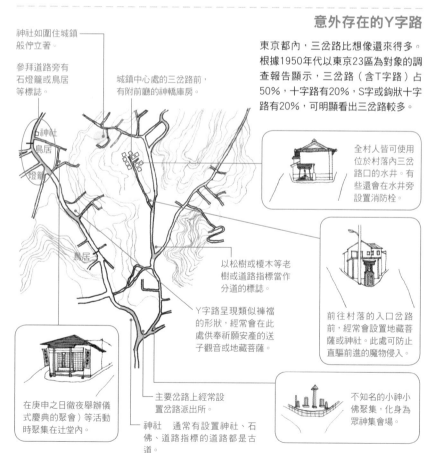

神社如圍住城鎮般佇立著。

參拜道路旁有石燈籠或鳥居等標誌。

城鎮中心處的三岔路前，有附前廳的神輿庫房。

全村人皆可使用位於村落內三岔路口的水井。有些還會在水井旁設置消防栓。

以松樹或榎木等老樹或道路指標當作分道的標誌。

Y字路呈現類似褲襠的形狀，經常會在此處供奉祈願安產的送子觀音或地藏菩薩。

前往村落的入口岔路前，經常會設置地藏菩薩或神社。此處可防止直驅前進的魔物侵入。

在庚申之日徹夜舉辦儀式慶典的聚會）等活動時聚集在辻堂內。

主要岔路上經常設置岔路派出所。

神社　通常有設置神社、石佛、道路指標的道路都是古道。

不知名的小神小佛聚集，化身為眾神集會場。

常置於Y字路口的道路指標

作為神明入口而受到矚目

只要看見位於岔路的神社或祠堂入口面向何方，就能得知該處供奉的神明是在守護何處。

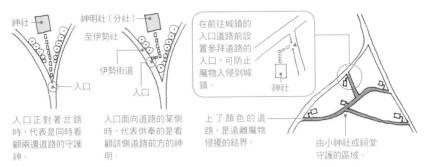

神社

神明社（分社）

至伊勢社

伊勢街道

入口

入口

在前往城鎮的入口道路前設置參拜道路的入口，可防止魔物入侵到城鎮。

神社

入口正對著岔路時，代表是同時看顧兩邊道路的守護神。

入口面向道路的某側時，代表供奉的是看顧該側道路前方的神明。

上了顏色的道路，是遠離魔物侵擾的結界。

由小神社或祠堂守護的區域。

引導前往主神社的參拜道路的結構

人們的目光容易停留在Y字路的岔路口，使其成為清晰可見的標的物。然而，如果行進時左右道路選擇錯誤，將無法在前方重新連結回來。因此岔路口經常會有能夠引導行進者的標誌。

設置在醒目樹下的道路指標不會令人忽視。

燈籠上會記載前方的神社名稱。

可能會有腰掛石※。

神社或祠堂會面向參拜道路側建造。

鳥居表示參拜道路的方向，變得越小越接近主神社。

會賦予一本松或二本檜等名稱。

留意繁華街市的三岔口

容易讓人目光停駐的岔路口，經常會有地標建造於此，或聚集了醒目的看板等。提供問路的岔路派出所也不少，偶而還能遇到專為身處人生岔路的迷網之人提供指引的岔路占卜師。

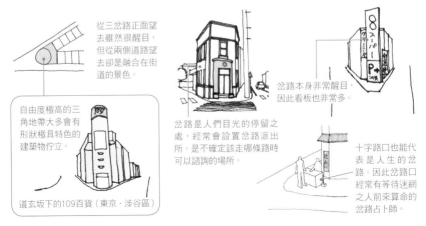

從三岔路正面望去雖然很醒目，但從兩側道路望去卻是融合在街道的景色。

自由度極高的三角地帶大多會有形狀極具特色的建築物佇立。

道玄坂下的109百貨（東京‧涉谷區）

岔路是人們目光的停留之處，經常會設置岔路派出所。是不確定該走哪條路時可以諮詢的場所。

岔路本身非常醒目，因此看板也非常多。

十字路口也能代表是人生的岔路。因此岔路口經常有等待迷網之人前來算命的岔路占卜師。

※：「腰掛石」是一種石椅。

尋覓江戶遺跡——水邊的雁木

在沒有鐵路或車子的時代，物流運輸的主要手段是水運。在水深較淺的路邊溝渠※1，以體積較小的駁船（小船）最為活躍。它能在河口處將大型船上轉運下來的貨物運送至河岸※2。以小單位的方式運輸最為合適。

使河岸邊充滿活力的幕後功臣是雁木※3。當時，水路圍繞著市區漫延著，在小河岸邊建造了許多雁木。或許今日仍會在意想不到之處發現這江戶的遺跡。

雁木的風景

雁木的配置例

雁木通常設置在鄰近陸上交通要道的橋旁。雁木旁經常備有固定停泊船隻的木樁，以及照明河岸位置的常夜燈。

雁木是水上交通與陸上交通的接點。在鄰近海洋的水路上，為了因應潮起潮落等潮位變化，而設有階梯狀的雁木。

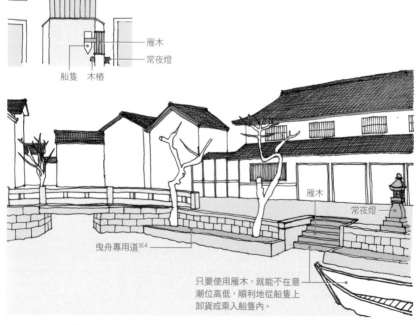

雁木
常夜燈
船隻　木椿

曳舟專用道※4

雁木

常夜燈

只要使用雁木，就能不在意潮位高低，順利地從船隻上卸貨或乘入船隻內。

※1：挖掘地面讓水通過的溝渠處。亦成為壕溝或護城河。　※2：河岸是指船隻停靠之處，也是進行商品買賣之的市場。
※3：雁木是指岸邊類似階梯的建築，在船隻靠岸時可協助上下船。　※4：曳舟是指可拖拉的船隻。

江戶的氣息至今仍留在城市一隅

雁木是一座小港口（船隻停靠處）

駁船利用潮起潮落在河川上下漂浮。大小河川的所到之處皆可瞧見雁木的蹤影。
可知江戶是如此仰賴水運交通。

曳舟專用道。沒有流動的潮水
輔助時，由人力拖曳船隻。

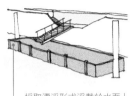

面向水路階梯下降的雁木被建造成
寬度較寬的模樣，因此也有較大的
河岸。

最簡樸的雁木。直接建造在
擋土牆的壁面上，為突出式
的雁木。

採取漂浮形式浮載於水面上
的現代版雁木。大多作為防
災船隻的停靠處。

駐足江戶物流運輸遺跡的岸邊

岸邊至今仍有許多運輸業者、倉庫、快速道路等存在，能感受到自江戶時代流傳
下來的物流據點的氣息。

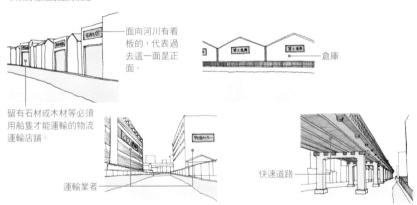

面向河川有看
板的，代表過
去這一面是正
面。

倉庫

留有石材或木材等必須
用船隻才能運輸的物流
運輸店舖。

運輸業者

快速道路

尋找偽裝的石砌築

看到混凝土擋土牆，立刻就能判斷是新建造的牆面，然而，磚石砌上的牆面是否是真正的
石砌築，則不容易判斷。這時可以觀察磚石的接合處。如果排列地相當整齊便是贋品。

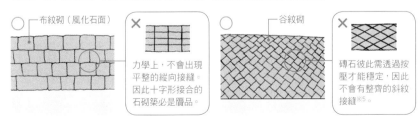

布紋砌（風化石面）

力學上，不會出現
平整的縱向接縫。
因此十字形接合的
石砌築必是贋品。

谷紋砌

磚石彼此需透過按
壓才能穩定，因此
不會有整齊的斜紋
接縫※5。

※5：「間知石（けんちいし）」是正方形磚石且具有平整的斜紋接縫，屬於例外情形。

縱橫無止盡，布滿溝渠的江戶市區

江 戶是水之城。水路上交織著許多運送物資的船隻，因此最優先建造了能讓船隻有效快速又安全航行的溝渠。

從市區中心橫渡隅田川後位於東邊的江東區，比較起來，算是留有較完整的江戶時代的溝渠形狀。一般人感到不可思議的直線型溝渠或溝渠旁的道路以及橋墩名稱等，全都有其理由。任何一處隨性的風景，都能令人在腦海中浮現江戶的生活景況。

溝渠所傳遞的少有人知的歷史內涵

江東區周圍的低濕地，直到江戶時代初期，始終是田地與海。因此沒有先意識到居民的居所問題，而直接以船隻航運為優先建造了溝渠。在現在的地圖也能看見這種景象（地圖中，荒川和隅田川、舊中川以外為堀川[※]）。

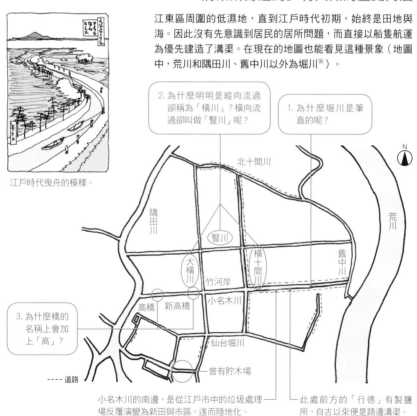

江戶時代曳舟的模樣。

2. 為什麼明明是縱向流過卻稱為「橫川」？橫向流過卻叫做「豎川」呢？

1. 為什麼堀川是筆直的呢？

N

北十間川

隅田川

豎川

橫十間川

荒川

大橫川

竹河岸

舊中川

小名木川

高橋　新高橋

仙台堀川

3. 為什麼橋的名稱上會加上「高」？

曾有貯木場

---- 道路

小名木川的南邊，是從江戶市中的垃圾處理場反覆演變為新田與市區，遂而陸地化。

此處前方的「行德」有製鹽所，自古以來便是路邊溝渠。

※：為了船隻營運等因素而開設的水路與壕溝。

18

溝渠的解讀方式

1. 為什麼溝渠是直線的？

溝渠呈直線與船隻的往來進行有關。在動力船還沒問世的過往時代，為了能逆著水流移動船隻而想出了曳舟，因此將溝渠建造為直線以便曳容易。

通過溝渠的船隻（高瀨舟等）底部平坦，逆著潮水流向前進時需有人拖拉船隻。

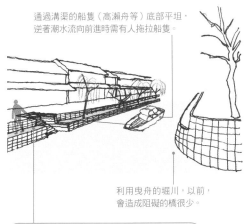

利用曳舟的堀川，以前，會造成阻礙的橋很少。

曳舟專用道。拖拉船隻的人必須行走在川岸的道路上，因此當時的川岸上沒有會造成阻礙的柳樹。1人拖拉時必須直線的拉，所以拖拉的位置非常重要。如果橋很多，則以2人拖拉較佳。

1人拖拉

繩索

2人拖拉

竹竿
（控制前進方向）

繩索

3. 尋找高橋

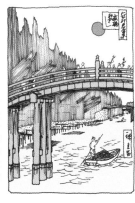

堀川上有名為「高橋」的橋。「高橋」是指橋柱下方空間較高的橋（太鼓橋），是考慮了船隻通行狀態的橋。橋上的高度約和橋頂同高。在橋較多的堀川，經常會以2人拖拉為主，1人在橋的位置插入竹竿。

2. 縱向和橫向的稱呼

堀川命名時所添入的「縱（豎）」和「橫」等命名理由眾說紛紜。有一說認為這和江戶時代繪圖的解讀方式有關（①），也有一說覺得是以江戶城和隅田川為基準考量才如此命名的（②③）。

①風水上，江戶的繪圖會把西方放在上方。如此看來，橫向（南北）流過的命名橫川，縱向（東西）流過的命名豎川。

②以江戶城為基準來看，以圍住江戶城般流過的是橫向，面向江戶城以放射狀流過的是縱向。

③以隅田川為基準來看，平行流過的是橫向，垂直流過的是縱向。

在橋詰廣場推敲城市的歷史

存 在於較大河川的橋詰※1位置的小公園、派出所、公共廁所。這些皆緣自江戶時代。在火災頻繁的江戶城鎮上，特別於橋詰之處設置不易起火的空地，藉著這塊地來守護作為避難路的橋。後來逐漸在該處建造臨時工棚，展現喧鬧之餘，也設置了派出所和公共廁所的前身。

橋詰處還有另一項值得注意的特別之處，即地主神「稻荷神」。察看是否有稻荷神佇守在此，是邁入城市行腳達人的第一步。

稻荷神是開啟過往之窗的鑰匙

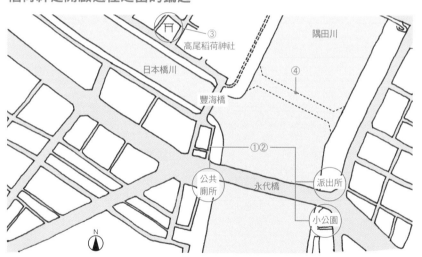

架設在隅田川的永代橋巡禮物語

在橋末廣場處的防火避難空地除了轉變為「小公園」外，也發現有「派出所」或「公共廁所」（①）。雖然有試著尋找「稻荷神」，但在橋詰處卻一無所獲（②）。然而把範圍放大，便在北方發現高尾稻荷神社（③）。「難道橋以前是建在北方的嗎？」心中湧起這樣的疑問。這是因為稻荷是連著土地的，不會從該處移動。因此便從「江戶切繪圖」中加以確認，得知江戶時代時，橋確實建在北方（④）。

查看「江戶切繪圖」，可知高尾稻荷神社曾位於橋詰之處。大概是近年都更計畫才移動了橋吧。

※1：橋詰，係指緊連著橋末端的大範圍廣場。

江戶時代橋詰廣場的模樣

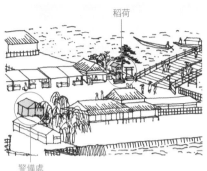

橋詰空地廣場化

因防火避難空地或橋之間的切換，會在橋詰處設置空地。由於橋是交通上的重要場所，因此橋詰處都接著劇場店舖、茶水舖等臨時工棚，呈現出熱鬧氣氛，也同時自然地廣場化了。

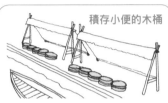

河川

積存小便的木桶

現今所謂的公共廁所也曾在川邊。具有積存糞尿作為肥料的目的，在江戶市區內曾有160處以上。

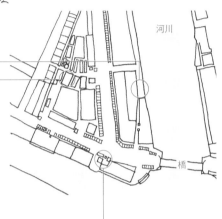

橋

稻荷神

稻荷神是土地的守護神，基本上不會從原本的位置移動。如果橋詰處沒有看見稻荷神，則代表橋極可能曾被移動過。

警備處（番、自身番）

無論是辻番還是自身番※2，都是派出所的前身。位於橋詰處的自身番都接著城內的理髮店，一同援助橋的警備。

※2：「辻番」是指擔任武家地的警備；「自身番」是指擔任鎮上居民居住地的警備。

至今仍保持著舊式的停泊方式

以往溝渠被當作河岸而受到歡迎，是因為可利用其潮起潮落讓船隻順利進出。

停泊船隻的竹竿是地先權（土地使用權）的象徵。

海風穿梭如縫補駁船間的縫隙般，能聽得見潮水聲。身著深藍半纏※2的年輕人從停靠著的艙棚船棚內走動的姿態，簡直就是江戶的傳統。

雁木的作用在於消除潮起潮落的高低差距。

以1根竹竿
主張
水邊的權利

沿

著至今仍聽得見蒸汽鐵皮船「Pop Pop Boat」聲響般的溝渠岸邊漫步，用來固定停泊船隻的竹竿映入眼簾，您知道這根竹竿也有代表意義嗎？這樣的1根竹竿，正是江戶市區的居民們所維護且繼承至今的地先權（土地使用權）※1證明。

以水運為主的江戶時代，地主所有地正面往前延長後的河岸地或水路的使用權，是非常重要的。居民們皆用竹竿顯示自己的使用領域。

※1：地先權，是指面向河川或海洋的土地所有者，能夠使用該土地段前方之河川或海洋的公有水面的權利。不過，這並不是法律制定的規範。　※2：半纏（はんてん）是指類似掛子的日式短上衣。可看見各式慶典或具專業技術的職人穿用。

由竹竿彰顯的江戶地先權

江戶時代，居民土地的課稅方式不是採用土地面積為計算基準，
而是以土地面向主要街道的正面寬幅的長度作為課稅基準。

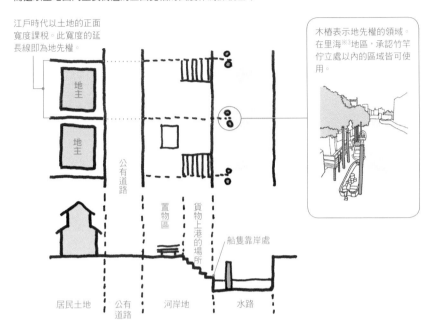

江戶時代以土地的正面寬度課稅。此寬度的延長線即為地先權。

木樁表示地先權的領域。在里海※3地區，承認竹竿佇立處以內的區域皆可使用。

地主

地主

公有道路

置物區

貨物上港的場所

船隻靠岸處

居民土地　公有道路　河岸地　水路

水運衍生出的風景

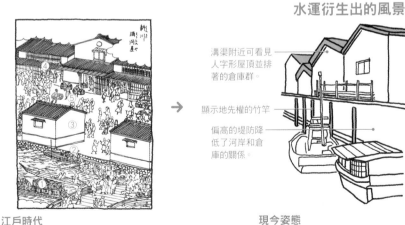

溝渠附近可看見人字形屋頂並排著的倉庫群。

顯示地先權的竹竿

偏高的堤防降低了河岸和倉庫的關係。

江戶時代

從兵庫、灘運酒過來（①）、卸下的貨物（②）、收藏至土牆倉房內（③）、在酒舖販售（④）、搬運（⑤）。這種批發、公共道路、倉庫、溝渠並排的景色，是日本才有的獨特景象。

※3：人類生活與自然環境密切結合的沿岸地區。

現今姿態

明治時代後，河岸地成為官方地，不久後才轉售給民間，然而水面使用權和成列的倉庫群皆讓人想起當時的風貌。

尋覓隱藏的水路痕跡

在 城市下方流動的暗渠※1。

正因為是不被人們看見的隱藏式水路，反而經常有幾乎完全不會注意到便直接通過的情形。然而，若要將幾個要素作為線索描繪出圖像，開渠※1當時的情景便可從周圍的景色中復甦。

例如建築物後方細長的灰暗小道，或是裝有柵欄且無人能通過的道路等，如果見到了這些特殊道路，不妨試著探尋周圍環境吧。說不定會發現這裡就是暗渠呢。

來尋覓暗渠吧！

除了明顯可知是暗渠的石垣或橋的遺跡外，也可留意生長狀態不自然的樹木等。

石垣等護岸遺跡

用來走向河川的石階。

人孔較多是因排水聚集之故。說不定能從人孔蓋聽見水聲呢。

路面為混凝土製的蓋板。

如果有主墩等橋的遺跡存在就絕對不會錯。

可從橋的名稱判斷該處過往的風景。例如，名為「地藏橋」就是地藏堂曾在該處的證據。

若設有車擋，即表示暗渠蓋無法承受車子的重量。

栽種植物時也因為底下沒有土，而使用混凝土製的花盆。

植木等樹木突然生長在道路旁的話，即是川邊樹木的遺跡。

戲水公園的游泳池水底比地盤高。

狹窄道路卻有櫻花樹林立，極可能是用來當作土堤的櫻木。

※1：「暗渠」係指埋設在地底下的水路或河川。「開渠」係指地面部位未以蓋板遮蔽的水路。

辨識暗渠的方式

看地圖時，若有一條很長的S形道路，說不定就是暗渠。山谷最上流處（谷頭）的地名中若有「池」或「沼」，該處便是暗渠的起始之處。地名中若有「田」「谷」「窪」等字，則代表低地，這些地方也可能有暗渠存在。

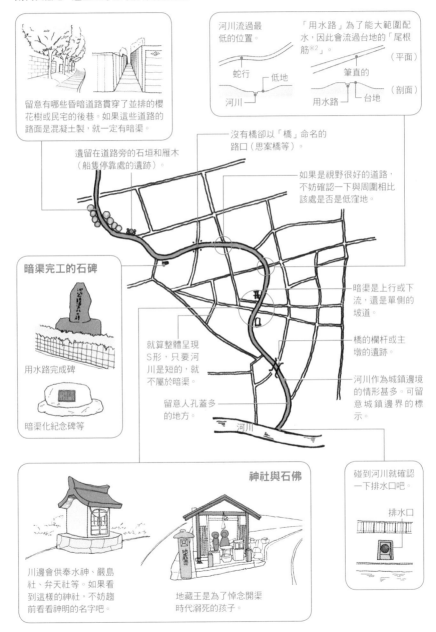

留意有哪些昏暗道路貫穿了並排的櫻花樹或民宅的後巷。如果這些道路的路面是混凝土製，就一定是暗渠。

河川流過最低的位置。

蛇行　低地

河川

「用水路」為了能大範圍配水，因此會流過台地的「尾根筋※2」。

（平面）

筆直的

用水路　台地

（剖面）

遺留在道路旁的石垣和雁木（船隻停靠處的遺跡）。

沒有橋卻以「橋」命名的路口（思案橋等）。

如果是視野很好的道路，不妨確認一下與周圍相比該處是否是低窪地。

暗渠完工的石碑

用水路完成碑

暗渠化紀念碑等

就算整體呈現S形，只要河川是短的，就不屬於暗渠。

留意人孔蓋多的地方。

河川

暗渠是上行或下流，還是單側的坡道。

橋的欄杆或主墩的遺跡。

河川作為城鎮邊境的情形甚多。可留意城鎮邊界的標示。

神社與石佛

川邊會供奉水神、嚴島社、弁天社等。如果看到這樣的神社，不妨趨前看看神明的名字吧。

地藏王是為了悼念開渠時代溺死的孩子。

碰到河川就確認一下排水口吧。

排水口

※2：「尾根筋」是指山脈或道路的背脊處。

由地名與水引導的窪地散步

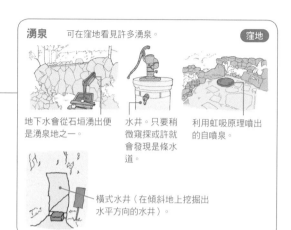

湧泉 — 可在窪地看見許多湧泉。　〔窪地〕

地下水會從石垣湧出便是湧泉地之一。

水井。只要稍微窺探或許就會發現是條水道。

利用虹吸原理噴出的自噴泉。

橫式水井（在傾斜地上挖掘出水平方向的水井）。

神社與石佛　〔窪地〕

守護河川或水沼等水域空間的神社與石佛。如果有田神或道祖神等石佛（或佛像），則該處以前極可能是稻田。

石佛

供奉弁財天等水神

魚池與魚塘　〔窪地〕

有時也會利用窪地的湧泉作為日本鯽的魚塘或金魚的養殖場。金魚養殖是由明治時期喪失職業的武士開始。

位於窪地的傳統商店街或住宅區因建築物密集且道路狹窄，所以能透過生活的氣息與建築物的模樣創造出城鎮的風貌。

　東京有許多如「涉谷」或一類，有時也會在隨意的巷道間發現湧泉。另外，颱風肆虐而造成河川氾濫的，也都是因為窪地的地名。要挖掘出平常隱身在高樓大廈中的窪地原始姿態的要點，在於「水」。

在窪地遇見的神社大多是水神的影響。

「池袋」等給人窪地印象的地名。水對我們的生活帶來極大所致。

〔MEMO〕地名取自該土地形或性質的情形甚多。與窪地有關的地名除了「谷」（涉谷、四谷、市谷、神谷町）、「田」（神田、千代田、早稻田、三田）、「池」（池袋、池之端）等以外，「窪（久保）」或「澤」等用字的窪地也很多。

窪地的行進方式

發現窪地的秘訣在於留意「水域空間」。水井、湧泉、水沼、河川等必然不在話下，神社、石佛、地名裡，也隱藏著解開水秘密的關鍵。另外，窪地不久後便會形成台地。不妨也試著查看台地專屬的特徵吧！

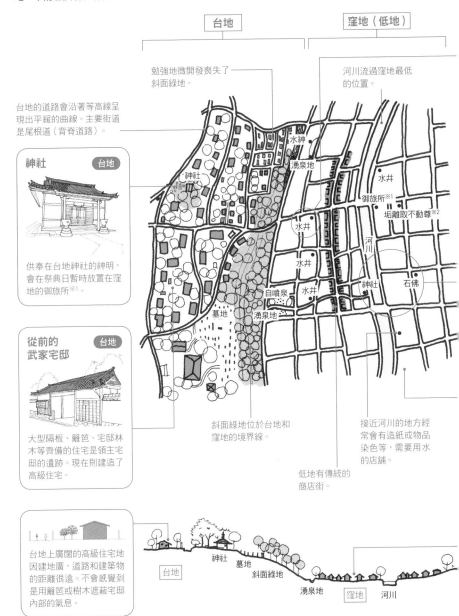

台地

窪地（低地）

勉強地微開發喪失了斜面綠地。

河川流過窪地最低的位置。

台地的道路會沿著等高線呈現出平緩的曲線。主要街道是尾根道（背脊道路）。

神社 `台地`

供奉在台地神社的神明，會在祭典日暫時放置在窪地的御旅所※1。

御旅所※1

垢離取不動尊※2

從前的武家宅邸 `台地`

大型隔板、籬笆、宅邸林木等齊備的住宅，是領主宅邸的遺跡。現在則建造了高級住宅。

斜面綠地位於台地和窪地的境界線。

接近河川的地方經常會有造紙或物品染色等，需要用水的店舖。

低地有傳統的商店街。

台地上廣闊的高級住宅地因建地廣，道路和建築物的距離很遠。不會感覺到是用籬笆或樹木遮蔽宅邸內部的氣息。

台地　神社　墓地　斜面綠地　湧泉地　窪地　河川

※1：「御旅所」是指暫時安置神明的場所。
※2：經常能在河川岸邊看見的「垢離取不動尊」。前往大山或富士山參拜的人會用水垢離（みずごり）（水行）淨身。

27

著名景點處有湧泉流出

湧 泉，並非只出現在懸崖峭壁或山崖等處。平地土裡冒出的湧泉（自噴泉）或鑿水井挖出的地下水（水井水）等，自古以來被人認為是「從地下湧出的神能量」的湧泉場所，也因此被視為著名的景點尊崇。在東京都內，今日仍有許多湧泉被眾人景仰，例如目黑不動尊的獨鈷瀑布（崖地瀑布），或明治神宮的清正井（平地湧泉）。

用於修行的崖地瀑布

雨水通過地下水路，在台地的懸崖峭壁等附近以湧泉的狀態噴出。因此山崖處的瀑布很多。位於神社等清淨地旁的瀑布，經常用來當作淨身修行的場所。圖為東京・調布地深大寺的「不動瀑布」。水從山崖高處以瀑布的型態湧出，非常壯觀。

從地底下湧出的水，除了懸崖峭壁或山岬的瀑布外，還有平地的湧泉（水井水、自噴泉）。

湧泉：自噴泉

湧泉：瀑布

湧泉：水井

從龍口吐水。以前這個瀑布是山岳信仰的修行地。

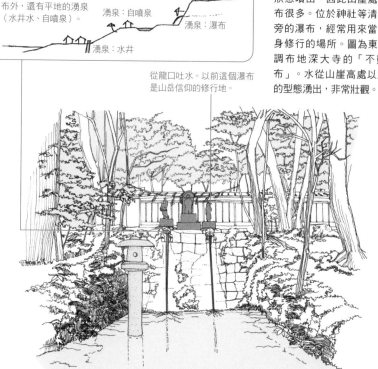

〔MEMO〕可在東京看見的山崖湧泉，除了上述以外，還有位於國立的國分寺崖線（武藏野台地的山崖下）的谷保天滿宮之「常磐清水」，以及中目黑的中目黑八幡神社之「御神水」。

平地湧泉「水井的地下水」

東京・日本橋的白木名水（還原到COREDO日本橋[※1]內）。

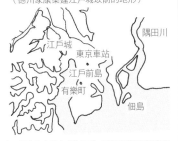

（德川家康築建江戶城以前的地形）

隅田川
江戶城
東京車站
江戶前島
有樂町
佃島

江戶前島（日本橋地區）是利用鑿設自流井而獲得地底深處的良水（來自台地的伏流水）。

——地下水自動噴出

利用鑿設自流井
自動噴出的地下水

利用鑿設自流井獲得地下水脈的水。地下水會自動噴出，不需要幫浦。

地下水脈

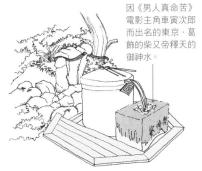

因《男人真命苦》電影主角車寅次郎而出名的東京・葛飾的柴又帝釋天的御神水。

水井地下水逸事

鑿設自流井需要極大費用，一般居民難以自行鑿井，所以大型商店、武家、寺社等皆共用同一口水井[※2]。

平地噴出的湧泉（自噴泉）

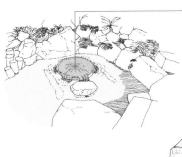

明治神宮的清正井。水從此處湧出。水量多，以前曾是涉谷川的水源之一，而現在則是注入到神宮內的菖蒲池。

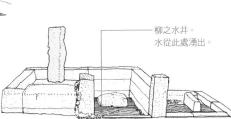

柳之水井。
水從此處湧出。

位於東京的自噴泉

左圖是明治神宮的清正井。據說是加藤清正開挖的水井。右圖是位於東京・元麻布的柳之水井。水井位在麻布善福寺門前，留有弘法大師刺入錫杖之處水會湧出的傳說。

※1：「COREDO日本橋」是一座複合型商業大樓的名稱，提供食衣住遊等生活多方面需求的商店。CORE意為中心、EDO是江戶的讀音，意指「江戶中心」。

※2：另一方面，江戶市中的商人在水井中汲取幕府設置的清水使用（雖說是「水井」，但不是汲取地下水）。

訴說土地往昔的路旁神佛

漫 步城鎮間，經常可遇見石佛、道祖神或神社。地藏菩薩、觀音、道祖神等，各種小型的神明或佛祖。

如果神明不同，代表的意義與供奉的場所也會不同。祈願商業買賣昌盛的稻荷神，大多設置在傳統商店街或從前的花柳街[※1]旁。而除魔的道祖神，則通常立於該聚落的境界線。如果是田神，該地以前一定是稻田或菜園。從神佛的所在地能判斷該土地的特性及隱藏的過往姿態。

神佛顯示出土地的記憶

只要仔細觀察，便能從容易忽略的羊腸小道上靜謐佇立的神佛身上，看見該土地的各種面貌。

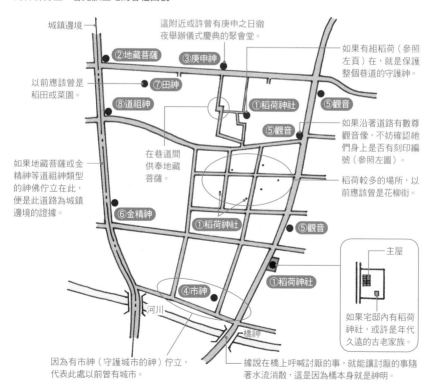

城鎮邊境

這附近或許曾有庚申之日徹夜舉辦儀式慶典的聚會堂。

②地藏菩薩　③庚申神

如果有組稻荷（參照左頁）在，就是保護整個巷道的守護神。

以前應該曾是稻田或菜園。

⑦田神

⑧道祖神　①稻荷神社　⑤觀音

如果沿著道路有數尊觀音像，不妨確認祂們身上是否有刻印編號（參照左圖）。

如果地藏菩薩或金精神等道祖神類型的神佛佇立在此，便是此道路為城鎮邊境的證據。

在巷道間供奉地藏菩薩。

稻荷較多的場所，以前應該曾是花柳街。

⑥金精神

①稻荷神社　⑤觀音

④市神

①稻荷神社

主屋

如果宅邸內有稻荷神社，或許是年代久遠的古老家族。

河川

橋神

因為有市神（守護城市的神）佇立，代表此處以前曾有城市。

據說在橋上呼喊討厭的事，就能讓討厭的事隨著水流消散，這是因為橋本身就是神明。

※1：花柳街，係指娼妓或藝妓等聚集的地域。亦稱遊廓或青樓。

漫步城鎮間相遇的神佛

①稻荷神社

商業買賣昌盛的神。有「屋敷稻荷」和「組稻荷」兩種。前者立於宅邸內，可越過宅邸的籬笆看見，後者則位於信仰地區的中心位置。

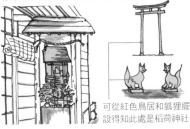

可從紅色鳥居和狐狸擺設得知此處是稻荷神社

②地藏菩薩

如果是和尚頭，就是地藏菩薩。

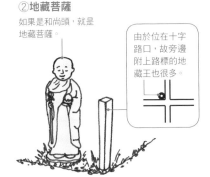

由於位在十字路口，故旁邊附上路標的地藏王也很多。

③庚申神

庚申之日的夜晚，會徹夜舉辦儀式慶典祭祀庚申神。庚申神手持的弓以及雞、猴等物，皆是武裝的象徵。

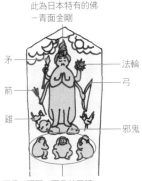

此為日本特有的佛－青面金剛

矛
箭
雞

法輪
弓
邪鬼

不見、不聞、不言的三猿。

④市神

就算只是個小石神，依舊顯示了這裡以前曾因三齋市或六齋市等定期市場※2而繁盛。

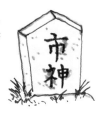

⑤觀音

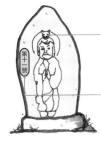

配戴馬頭的即為馬頭觀音；手非常多的則為千手觀音；頭很多的即是十一面觀音。

如果附有編號，則為33觀音巡禮的朝聖處之一。如果有朝聖處，代表觀音前的道路是自江戶時代便有的古道。

⑥金精神

防止魔物侵入。

以精壯的男性生殖器驅趕魔物，祈望稻穀豐盛。

⑦田神

背面模樣是男性生殖器。

⑧道祖神

也稱為塞之神，立於村落或城鎮的邊境，藉以阻斷道路※3防止魔物入侵。

男女感情融洽的姿態。有子孫繁榮五穀豐收之意。

※2：六齋市，係指每個月會有6次市集之意。
※3：為了避免會將災厄帶至村落或城鎮內的魔物入侵，所施行的咒術。

神社的社殿朝向何方

您 知道日本全國的神社社殿是朝哪個方位建造的嗎？

其實並沒有固定的方位，可以朝向東南西北的任何一方。

以淺間神社等神社為例，即使供奉的神相同，面對神靈棲居（神體山或神體樹）的富士山的方向，仍會依土地而異，社殿的朝向也會各自不同。只要調查該處供奉的神，或許就能取得解開方位之謎的線索。

認識神社的基本配置

將社殿或鳥居設置在朝向神靈棲居的山或樹木等物[1]的軸線上，是基本作法。

神體山或神體樹[1]

位於神體山山麓的奧宮[2]。

只有在祭典儀式時神明才會降至境內。

本殿（沒有本殿的情形也很多）

攝社（血緣之神）

拜殿為參拜的處所，沒有神明在內。

末社（地緣之神）

境內

右邊的狛犬是吽形（閉起嘴巴的）[3]

狛犬。面向拜殿，左邊的是阿形（張開嘴巴的）[3]。

手洗舍（潔淨之處）

鳥居

※1：一般認為神明棲居在山或樹木等三角錐狀的物體內。
※2：奧宮，是指比正殿更裡面的宮舍。　※3：阿形和吽形是佛寺門前的兩位門神，稱為「哼哈二將」。

背向神體的社殿朝向何方？

朝南的社殿很多

來自中國「天子南面※4」的思想，採取配置社殿在北方且面朝南方的形式。

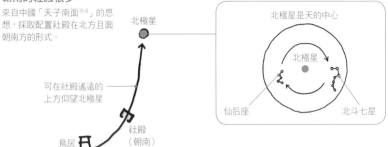

北極星

可在社殿遙遠的上方仰望北極星

社殿
（朝南）

鳥居

北極星是天的中心

北極星

仙后座

北斗七星

朝東的社殿中以古社居多

太陽從正東升起的春秋分之日，面向位於山頂的社殿，陽光照射下來，儼然如直直照射神體的鏡子。

樹木截斷是因為這是朝日通過的道路。

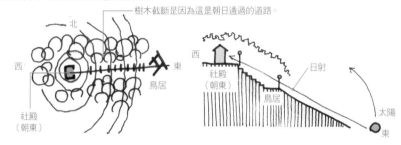

北

西

東

鳥居

社殿
（朝東）

西

社殿
（朝東）

鳥居

日射

太陽

東

朝西的住吉大社

住吉大社的分社與大社並排，也一樣朝西。

住吉大社社殿（朝西）

西

海

東

四神同時朝西。也有人認為是面海。

住吉大社分社一例

西

東

舊的通道不在社殿的西面，因此產生了呈直角彎曲的參拜道路。

通道

朝北的社殿很少

由於民間存有神佛不在南方的思想，因此朝北的社殿很少，然而守護神或神體山位於北方的情形下會呈現朝北的狀態。因為朝北的情況較少，所以在稱呼上會冠上北這個字，如北向稻荷、北向地藏等。

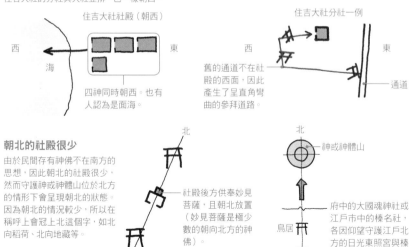

北

社殿後方供奉妙見菩薩，且朝北放置（妙見菩薩是極少數的朝向北方的神佛）。

南

北

神或神體山

鳥居

神殿

府中的大國魂神社或江戶市中的榛名社，各因仰望守護江戶北方的日光東照宮與榛名山而朝向北方。

※4：天的中心是北極星。若把北極星置換成大地，則北方成為中心。中國思想中，認為君臨天下的天子居坐在身為中心的北方，且同時面向南方（即坐北朝南）。

富士塚是小型的富士山

富士塚，是模擬富士山山體製造出來的土丘。雖然它的體積小，仍為了讓它符合富士山的特徵，而必須具備以下項目：①山頂的神體神社、②塚下的里宮、③中腹位置的小御嶽社、④烏帽子岩、⑤洞穴。如此便可感受到製作者將其作為信仰之山的意圖。

烏帽子岩

放置了宛如傳說中的富士信仰「富士講」的中興始祖「食行身祿（じきぎょうみろく）」參禪沉思般的烏帽子岩造型的立石。

洞穴

鑽過洞穴（鑽過母胎內），期望能煥然一新。供奉著日本修驗道的始祖「役行者小角（えんのぎょうじゃ）」。

山頂神社（淺間神社）

供奉著富士山的御神體。從此處朝向富士參拜。頂上埋著富士山頂的土。

小御嶽社

位在富士山五合目附近的位置。這一帶在富士山當中，是分隔岩石場和樹林帶的神聖地帶，位處富士山山腰處，稱為「中道」。

里宮

供奉道路指引者猿田彥（さるたひこ）。此外，會以色彩鮮豔且四角被綑綁住的「くくり猿（KUKURISARU）」或「猿猴布偶」等與猿猴有關的物品作為供品，祈願能平息火山爆發。

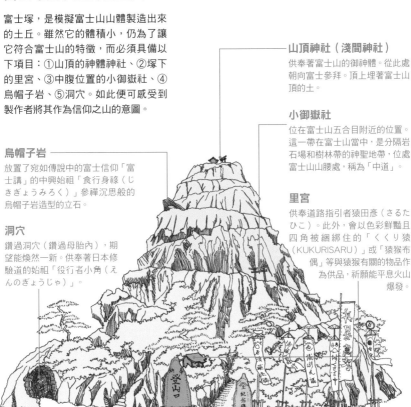

富士塚是展現園藝師絕技之所在

江 戶庶民間廣泛流傳的富士信仰。為了讓任何人都能參拜富士，1779年建造江戶第一座富士塚的是，從事植木栽培販售等工作的高田藤四郎。江戶時代初，人們開始在領主宅邸的庭院內建造富士山形狀的人造假山，這座人造假山便是富士塚的原型。高田藤四郎也學習了這個手法，他利用築山、植栽、熔岩等做出的造型，模擬出富士山景。富士塚的成品姿態，儼然成為園藝師們展技的絕佳時機。

凝縮成富士塚的人造假山手法

富士山的五合目位於山腰處，有中道在其間，以此處為邊境時，山的表面也會有極大改變。富士塚也將這個現象忠實且完整地重現出來。

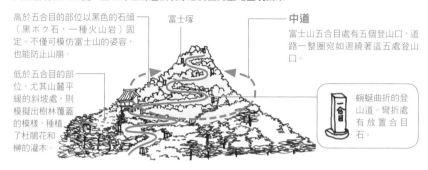

高於五合目的部位以黑色的石頭（黑ボク石，一種火山岩）固定。不僅可模仿富士山的姿容，也能防止山崩。

富士塚

低於五合目的部位，尤其山麓平緩的斜坡處，則模擬出樹林覆蓋的模樣，種植了杜鵑花和榊的灌木。

中道

富士山五合目處有五個登山口，道路一整圈宛如迴繞著這五處登山口。

蜿蜒曲折的登山道。彎折處有放置合目石。

平息火山爆發的吉祥物－猿猴與蛇

富士塚內會放置猿猴布偶或稻草編製的蛇等。這兩種動物被視為呼喚水氣的水神，一般民眾相信祂們具有防止富士山火山爆發的能力。

猿猴

由於富士山是在庚申年首次展現姿態，因此將60年循環一次的庚申年視為緣年。

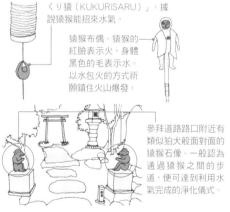

色彩鮮豔且四角被綑綁住的「くくり猿（KUKURISARU）」。據說猿猴能招來水氣。

猿猴布偶。猿猴的紅臉表示火，身體黑色的毛表示水。以水包火的方式祈願鎮住火山爆發。

參拜道路路口附近有類似狛犬般面對面的猿猴石像。一般認為通過猿猴之間的步道，便可達到利用水氣完成的淨化儀式。

蛇

農曆6月1日是開山之日（該年首度允許入山的日子），也是蛇脫皮這種民間信仰的日子。脫皮有重生、不死等意義。富士山偶爾也會寫成不死山。

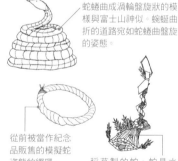

蛇蜷曲成渦輪盤旋狀的模樣與富士山神似。蜿蜒曲折的道路宛如蛇蜷曲盤旋的姿態。

從前被當作紀念品販售的模擬蛇姿態的繩環。

稻草製的蛇。蛇是水神。可把稻草蛇帶回家，作為穩定火源的護身符供奉在家裡。

column | 重要有形民俗文化財產－富士塚

截至今日，日本國家指定重要有形民俗文化財產中位於東京的有三個，分別是江古田富士（練馬區小竹町）、高松富士（豐島區高松）、下谷坂本富士（台東區下谷）。

江戶時代流行的富士信仰「富士講」的信奉者，會在開山之日赤腳並穿著白色行衣攀登富士塚。江戶的周圍處有許多富士塚。民眾會從市中心前往不同世界邊境的周圍處參拜。

以「朱引」和「墨引」表示江戶

今日，我們雖統一稱為「江戶」，但實際上「大江戶八百八町」究竟是延伸到哪個範圍呢？

作為德川幕府城邑而持續擴大的江戶城鎮，其占地範圍是在文政元年（1818年）確立。以江戶城為中心，將徒步一整日能往返的範圍訂定為「朱引地」＝「府內※1」，町奉行※2支配的範圍訂定為「墨引地」。如此，府內、府外便明確地區隔出來了。

朱引、墨引的範圍

現代地圖中顯示朱引、墨引的狀態。元祿11年（1698年）在表示為町奉行的支配範圍處標上境界標誌「傍示杭※3」，文政元年（1818年）訂定朱引地與墨引地。

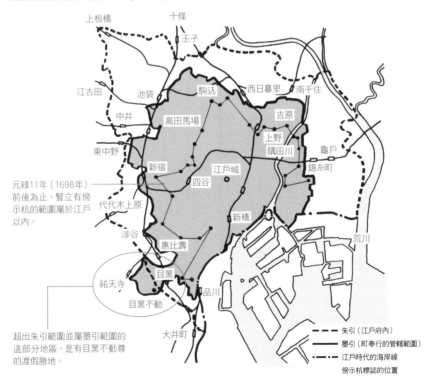

元祿11年（1698年）前後為止，豎立有傍示杭的範圍屬於江戶以內。

超出朱引範圍並屬墨引範圍的這部分地區，是有目黑不動尊的渡假勝地。

- - - 朱引（江戶府內）
—— 墨引（町奉行的管轄範圍）
-·-·- 江戶時代的海岸線
傍示杭標誌的位置

〔MEMO〕以江戶的地名稱呼的地區也屬於江戶府內。其範圍視各時期而異。

※1：府內或江戶府內，是指縣府的區域範圍內或管轄內。　※2：町奉行是江戶幕府的職稱，掌管領地內都市的行政、司法。　※3：傍示杭，是指豎立在邊界處的標誌。

支撐江戶繁盛的周邊處

庶民們短途旅遊的去處

位在江戶郊外，江戶人外出到近郊區遊憩的場所。
老城鎮附近極多。

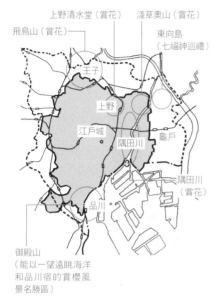

飛鳥山（賞花）
上野清水堂（賞花）
淺草奧山（賞花）
東向島（七福神巡禮）
王子
上野
江戶城
隅田川
龜戶
隅田川（賞花）
品川
御殿山（能以一望遠眺海洋和品川宿的賞櫻風景名勝區）

宿場[5]（江戶四宿）

從江戶城鎮出發，可步行前往遊樂的距離上（即朱引線上），各主要道路的宿場內皆有煙花女子，處處擠滿了男性。

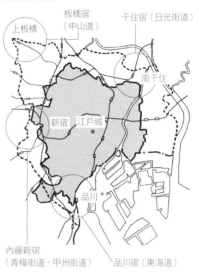

上板橋
板橋宿（中山道）
千住宿（日光街道）
南千住
新宿
江戶城
品川
內藤新宿（青梅街道、甲州街道）
品川宿（東海道）

寺院

敵人來攻之際，武士關閉城門駐守在寺院中奮戰。
也意味著寺院擔任了江戶外圍設施的作用。

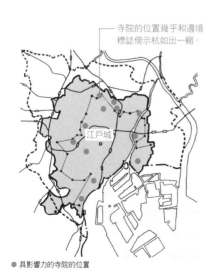

寺院的位置幾乎和邊境標誌旁示杭如出一轍。
江戶城

● 具影響力的寺院的位置

近郊農業地區

提供生鮮食材的近郊農業地區，以貨運車從江戶中心部位出發一整天能往返的距離為主。將蔬菜載放到大八車[4]上，回程時再載運人類糞便返家。

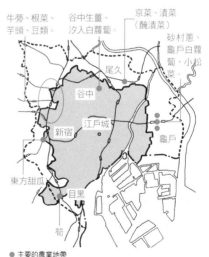

牛蒡、根菜、芋頭、豆類。
谷中生薑、汐入白蘿蔔。
京菜、漬菜（醃漬菜）
砂村蔥、龜戶白蘿蔔、小松菜。
尾久
谷中
江戶城
新宿
龜戶
東方甜瓜
目黑
筍

● 主要的農業地帶

※4：大八車是指兩輪的大型貨運車。
※5：宿場相當於古代的驛站或現代公路的休息服務站。

江戶也存在的棋盤式格子道路

查 看現在的東京地圖，認為自己可能會迷路的人似乎挺多的。然而，江戶初期形成的民間城鎮卻是網格狀的。

當然，整體不如京都般呈現出完整的棋盤式網格狀，卻巧妙地利用了極微小的起伏或河川環繞的地形，接續成格子圖案。一旦去注意格子交會時的節點，便能看出各地區城鎮劃分※1的特性。

江戶老鎮的格子圖案

江戶城鎮並非是統一的格子圖案，而是許多大小或方向不同的小格子集合體。如果出現了不是十字形的道路，那裡就是和相鄰格子交會的節點。

節點
（筋違橋門（橋詰））

和主要街道直角相交，以京間※260間（約120公尺）的四方格區隔城鎮。

道路

神田

節點
（日本橋）

江戶城

領主宅邸

格子不完整的部位留有自然景色（綠地草木等）。

濱町

成〈字形彎曲的主要街道「通町筋」是尾根道（背脊道路）。它是寬6丈（約18公尺）的大馬路。

八丁堀

節點（京橋）

（現在的銀座周邊）

至新橋

築地本願寺

筋違橋

日本橋

京橋

新橋

筋違橋、日本橋、京橋、新橋等橋，都成了主要街道彎曲處的節點。

和江戶不同，整個京都都是以網格狀組成。

※1：城鎮的劃分。
※2：京間為建築尺寸標準的一種。6尺5寸（約197公分）為1間。

主要街道設置在尾根筋※3的理由

江戶‧日本橋周邊稱為前島，是一座又長又平緩的丘陵地。主要街道設置在最高位置的尾根筋※3，如均勻分配般施行排水。將排水流向的路邊溝渠當作網格狀的劃分線。

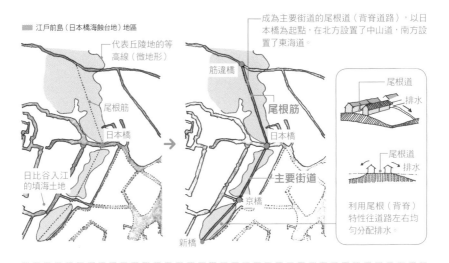

■■ 江戶前島（日本橋海蝕台地）地區

代表丘陵地的等高線（微地形）

尾根筋

日本橋

日比谷入江的填海土地

筋違橋

尾根筋

日本橋

主要街道

京橋

新橋

成為主要街道的尾根道（背脊道路），以日本橋為起點，在北方設置了中山道，南方設置了東海道。

尾根道

排水

尾根道

排水

利用尾根（背脊）特性往道路左右均勻分配排水。

與現代息息相關的城鎮網格劃分

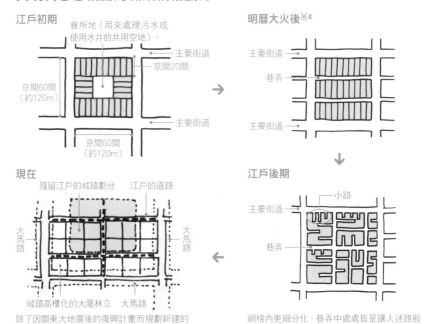

江戶初期

會所地（用來處理污水或使用水井的共用空地）。

主要街道

京間20間

京間60間（約120m）

主要街道

京間60間（約120m）

明曆大火後※4

主要街道

巷弄

主要街道

現在

殘留江戶的城鎮劃分　江戶的道路

大馬路

大馬路

城鎮高樓化的大廈林立　大馬路

除了因關東大地震後的復興計畫而規劃新建的大馬路外，江戶的區域劃分仍沿用至今。

江戶後期

小路

主要街道

巷弄

網格內更細分化，巷弄中處處皆是讓人迷路般地羊腸小道。

〔MEMO〕江戶各處道路交會的軸線，最初都被設定成看得見富士山或筑波山等景色的狀態。景色的變化也就是街區的變化，能透過景色知道自己身在何處。　※3：尾根筋，是指山脈或道路的背脊處。　※4：明曆是指江戶時代後西天皇時的年號。明曆大火發生在明曆3年（1657年）1月18日。

topics | 漫步城鎮時的必攜地圖「江戶切繪圖」

從前有個專門介紹江戶道路的地圖叫作「切繪圖[※1]」。它運用了彩色印刷，容易閱讀，摺起來的話，大約是16.5×9cm左右的簡便大小。當時的人們會拿著這個切繪圖（古地圖）在江戶市街上行走。如果現在也拿著它行走，便能從一些小細節窺見江戶當時的景象。切繪圖採用顏色區分，白色代表武家土地；紅色是寺院地；灰色是居民土地；黃色是道路或橋；淺藍色是河川、溝渠、水池、海洋；綠色則是土堤、馬場、農耕地等。這裡將介紹這類表示方面的約定事項。

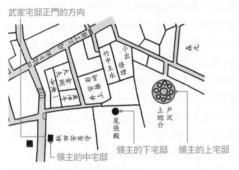

武家宅邸正門的方向

坡道上方方向

從正門位置知曉的武家土地

江戶城鎮的7成是武家土地。武家土地會標註家名，正門會出現在文字首的方向。領主平均擁有約5座宅邸，上宅邸標上家徽、中宅邸（退休者、繼承者的住居）有■符號、下宅邸（火災時的別墅）有●符號作為區別。

領主的中宅邸　　領主的下宅邸　　領主的上宅邸

無論在坡道的上方還是下方皆一目了然

著名的坡道上會標注名稱。文字首表示坡道上方，沒有坡道名稱時則以△符號的方向為坡道上方。

守護江戶的道路警備處

擔任武家土地警備的辻番，以口符號表示。擔任居民土地警備的自身番，以■符號表示。

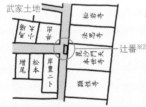

武家土地

辻番[※2]

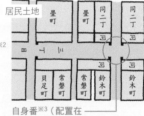

居民土地

自身番[※3]（配置在巷弄邊境或城鎮邊境）。

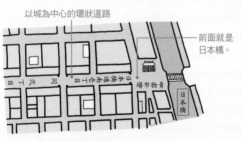

以城為中心的環狀道路

前面就是日本橋。

以江戶城、日本橋為基點

道路上標記的城鎮名稱，名稱的文字首如果是以江戶城為中心的放射狀散出，這些道路便是朝向江戶城的方向。如果是環狀道路，則是朝向日本橋的方向。切繪圖（古地圖）中即使沒有標示出江戶城或日本橋，依然能依此原則知道方向。

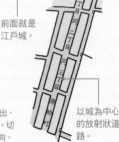

前面就是江戶城。

以城為中心的放射狀道路

※1：「江戶切繪圖」是江戶時代製成的江戶市街分區圖。
※2：辻番，是指擔任武家地的警備。　※3：自身番，是指擔任鎮上居民居住地的警備。

2 章

城鎮巡禮

注意隔田川復建橋樑的設計

東京因關東大地震遭到嚴重損害，在那之後進行了7年的復建工程。「復建從橋開始」，因此特別在橋樑復建上注入精力，當時東京搭設的橋樑數量甚至多達425座。然而，在復建工程上，並沒有一面倒地延用一直以來的桁架結構橋，反而設計出新穎又多樣化的結構橋，並充分地應用它。尤其是隔田川的復建橋樑，是精心設計且運用了各種結構才製成。今日也能在許多地點看到這些設計巧思。

注意第一橋樑

所謂的第一橋樑，是指從河門處回溯來看時，第一座搭架的橋。由於它同時成為河川的入口標記，因此採用醒目設計的甚多。

關東大地震前，即使整體結構採用鐵製，橋面仍以木製居多。

材料使用鋼、結構採取拱型的橋，稱為鋼拱橋。

第一橋樑

右岸

左岸

橋墩

面朝河口方向，左手側稱為左岸

河川的流向

column | 橋的名稱會依道路位置而變化

即使同樣是拱橋，橋面（路面）道路是通過橋結構中的哪個位置，會影響橋的名稱。橋面在拱圈之上稱為上路式（或上承式）；通過拱圈中間的稱為中路式（或中承式）；位在拱圈下方的稱為下路式（或下承式）。另外，桁架橋結構或懸索橋結構也是如此稱呼。

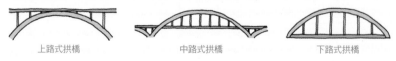

上路式拱橋　　　　　　中路式拱橋　　　　　　下路式拱橋

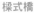

橋有5種

橋按型式和結構可大略分成以下5種。
因復建工程而搭設的復建橋樑,由於伴隨船體大型化與動力化等因素,而將橋的跨度距離加寬,且增加了主樑下方的高度。

梁式橋

以橫樑貫穿橋墩間的結構。
主要有兩國橋、言問橋。

拱式橋

弓形拱狀的結構。利用壓縮力傳達力量。主要有永代橋、藏前橋、厩橋、駒形橋、吾妻橋。

桁架橋

連續以結構上最穩定的三角形組成桁架。主要有相生橋※。

懸索橋

亦稱吊橋。它是採取搭建索塔垂吊住橋的方式。主要有清洲橋。

斜張橋

搭建索塔,以斜向拉緊主樑的纜索懸吊主樑。主要有中央大橋、新大橋※。

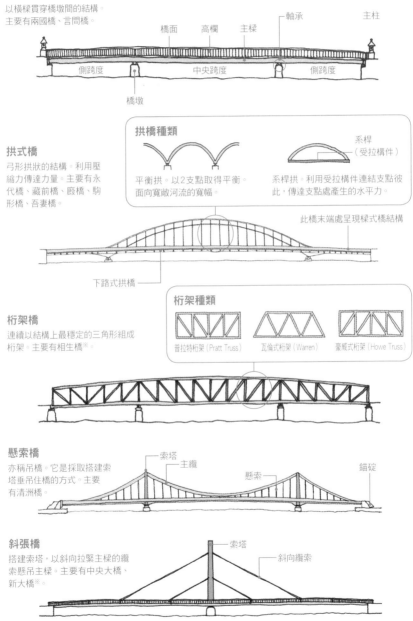

拱橋種類

平衡拱。以2支點取得平衡。面向寬敞河流的寬幅。

系桿（受拉構件）

系桿拱。利用受拉構件連結支點彼此,傳達支點處產生的水平力。

此橋末端處呈現梁式橋結構

下路式拱橋

桁架種類

普拉特桁架 (Pratt Truss)　　瓦倫式桁架 (Warren)　　豪威式桁架 (Howe Truss)

梁式橋標籤:橋面　高欄　主樑　軸承　主柱　側跨度　中央跨度　側跨度　橋墩

懸索橋標籤:索塔　主纜　懸索　錨碇

斜張橋標籤:索塔　斜向纜索

※:不是復建橋樑。

43

主柱上遺留著裝飾藝術的香氣

關 東大地震對東京帶來極大損害。然而，大地震後的復建工程，卻也是近代都市建設的大好時機。在投入最多精力的橋樑重建工程上，在橋的主柱上運用了當時歐洲正流行的設計巧思，可當作是近代化的證明。

無論是重新搭建了橋的本體，或是整個橋都拆除掉，與橋本身結構無關的主柱卻可能直接保留了下來。因此，至今仍可在許多地方看見當時精心設計的主柱。

精心設計的橋樑主柱

主柱通常以橋樑高欄（欄杆）兩端共計4座為基本。儘管主柱有各種型態，但只要區分成頭部、腹部、底部三處觀察，就能夠查覺出當時設計的意圖與特徵。以四角柱為基礎，四面採取同樣設計，是因為同時意識到了來自道路和河川的觀察方式。

有些橋會在橋面上記載橋的名稱。標示方法有固定規則※，當橋名以漢字標記時，有標記的那一側即為道路的起點方向。

完工年月日　　橋名（平假名）
橋
橋名（漢字）　　河川名稱
道路起點側　　　●主柱

西洋設計之中，用以代表日本獨特性而展現的燈籠罩。

高欄（欄杆）

頭部（頭罩式）
像人類一般在頭部戴上帽子（笠帽・罩子），照亮眼目（照明）。

腹部（包腹式）
腹部設計成纖細模樣以展現高度的情形甚多。

底部（繞腰式）
採用穿著褲子般粗壯的設計。

※：不同地區可能有所例外。

主柱的設計演變

江戶時代的主柱

幕府直轄的御公儀橋上允許在柱頭頂端加以裝飾，所以只要觀察主柱的設計，就能得知是否是幕府管理的橋。在江戶有日本橋、京橋、新橋這3座。

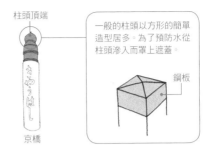

柱頭頂端

一般的柱頭以方形的簡單造型居多。為了預防水從柱頭滲入而罩上遮蓋。

銅板

京橋

明治時代的主柱

大多是以石材或混凝土模擬江戶時代的型態製造。然而，後期在主要的橋上出現了新穎的設計。

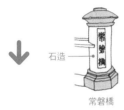

石造

常磐橋

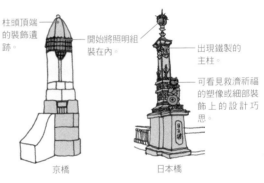

柱頭頂端的裝飾遺跡。

開始將照明組裝在內。

出現鐵製的主柱。

可看見救濟祈福的塑像或細部裝飾上的設計巧思。

京橋

日本橋

復建橋樑的主橋

展現近代化過程產生的各種設計思潮。

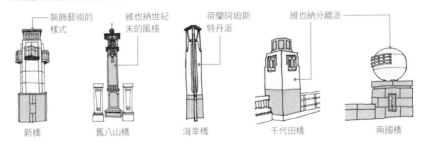

裝飾藝術的樣式

維也納世紀末的風格

荷蘭阿姆斯特丹派

維也納分離派

新橋　　舊八山橋　　海幸橋　　千代田橋　　兩國橋

column | 即使橋已不在，仍保留至今的主柱

明明沒有橋，卻仍有稱為京橋等名稱的十字路口。這是以從前的橋名作為地名而留下的名稱。這些地點會保留當時的橋的主柱。也可能有移設到學校等處的情形。

雖然已沒有橋，仍保留著主柱。　　移設至國中學校作為校門門柱　　在橋詰廣場當作紀念而保留著

從車站內部展開的城鎮巡禮

城　鎮巡禮中經常利用鐵路前往目的地。這時的城鎮巡禮並不是在抵達目的地後才開始，而是在抵達最近的車站時就已經拉開序幕。某些月台的屋棚可能是以舊鐵軌製成，必定令鐵道迷喜不自勝。洋溢著昭和浪漫情懷的車站建築物也不容錯過。

如果在車站內遇見了傳統式的剪票口、售票口、商店、等候室，將是展開城鎮巡禮的吉兆。

西洋風格的車站建築物內，可看之處極其豐富

時髦古樸的西式車站建築物，無論是其西式屋頂還是牆壁等外觀，都在當時新興住宅地的建造計畫中，發揮了形象塑造的作用。抵達西式的車站建築物後，不妨先從欣賞車站屋頂、屋簷、窗戶等，展開城鎮巡禮吧。

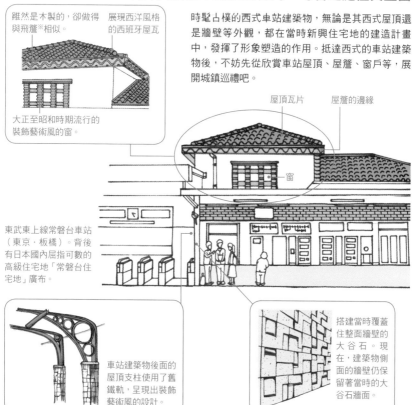

雖然是木製的，卻做得與飛簷※相似。

展現西洋風格的西班牙屋瓦

大正至昭和時期流行的裝飾藝術風的窗。

屋頂瓦片

屋簷的邊緣

窗

東武東上線常磐台車站（東京‧板橋）。背後有日本國內屈指可數的高級住宅地「常磐台住宅地」廣布。

車站建築物後面的屋頂支柱使用了舊鐵軌，呈現出裝飾藝術風的設計。

搭建當時覆蓋住整面牆壁的大谷石。現在，建築物側面的牆壁仍保留著當時的大谷石牆面。

※：飛簷（cornice）是指西洋風格的建築中，設計在牆壁上方處，呈帶狀延展的裝飾。

保留在車站內的懷舊景色

售票口
以玻璃製成，看得見內部人員的活動，但車票需從拱型的小窗裡拿取。

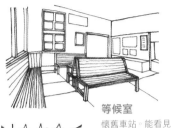

等候室
懷舊車站。能看見傳統的舊式實木長椅。

剪票口
老舊的木製コ字型。車站職員站在裡面用剪刀剪票。

商店
混雜熱鬧的氣氛。是探訪車站的樂趣之一。

舊鐵軌的屋棚

利用舊鐵軌搭建的屋棚，東京、JR山手線的車站月台便是以此搭建。

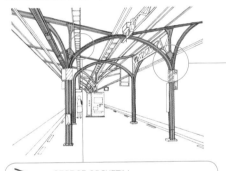

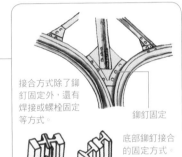

接合方式除了鉚釘固定外，還有焊接或螺栓固定等方式。

鉚釘固定

底部鉚釘接合的固定方式。有時也會看到頂部接合的方式。

GEORGE COCKERILL 製作所

1923年11月製造

如果有「60LBS」的記號，表示每單位長的鐵軌重量是60磅。

column | 城鎮範圍會依車站位置而變化

車站的出入口如果只在軌道的某一側，會產生車站正面和背面的差異。出入口如果在車站的頂端處，則會有橫跨軌道、呈帶狀的繁華商店街廣布。看到車站的狀況便能得知城鎮的配置方式。

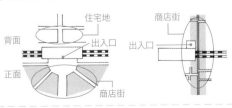

停靠的地方不是「車站」而是「停靠站」

路面電車沒有車站，只有停靠站。它會突然在道路上出現一個月台，而且也沒有剪票口。它不是車站，所以也沒有車站職員。它和公車一樣，是車輛開進來，再將乘車費用支付給駕駛的單人系統（one man system）。停靠站的進出很自由，也有人把它當作往來特定地區的捷徑使用。

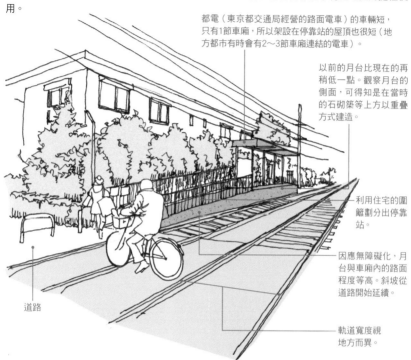

都電（東京都交通局經營的路面電車）的車輛短，只有1節車廂，所以架設在停靠站的屋頂也很短（地方都市有時會有2～3節車廂連結的電車）。

以前的月台比現在的再稍低一點。觀察月台的側面，可得知是在當時的石砌築等上方以重疊方式建造。

利用住宅的圍籬劃分出停靠站。

因應無障礙化，月台與車廂內的路面程度等高。斜坡從道路開始延續。

軌道寬度視地方而異。

道路

利用路面電車掌握城鎮整體的面貌

在城鎮巡禮時，能有效往返的交通工具，不妨試試路面電車。行經東京老城鎮的都電荒川線，在傳統老屋間尚存的小路上穿梭一般地運行。如果想觸及老城鎮的輪廓，搭乘路面電車絕對是條捷徑。

站在駕駛台旁，從窗戶確認行進方向。將坡道或貫穿山岳的道路等做上記號，掌握土地的高低差異。其他的可看之處也非常多。只要一手拿著地圖搭車，老城鎮應該就在您身邊的不遠處。

〔MEMO〕軌道寬度方面，以新幹線1,435mm為標準軌，廣島和長崎等地的路面電車也是這樣的寬度。另一方面，都電的寬度為1,372mm，稍微有點狹窄。JR在來線是更狹窄的1,067mm的窄軌，富士、岡山、高知等地的路面電車的軌道鋪設框也是這樣的寬度。

搭乘路面電車找找吧！

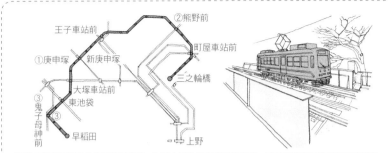

不僅可從車窗觀察土地的高低差異，也能查看軌道鋪設邊的狀態。屋子圍籬靠近軌道鋪設的場所、各個屋子的密度、停靠站的大小、聚集在月台的居民模樣等，能有效率地掌握城鎮的全貌。此處以都電荒川線為例加以介紹。

可直接從月台進入的甜點店（庚申塚停靠站）。

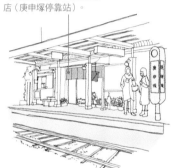

停靠站直接連接的店（①）

可直接從月台進入的店也很多。有可從道路那側直接進出，以及不能直接進出的情形。

2條道路＋軌道鋪設，沿路視野極佳的店舖展現出老城鎮的風情（熊野前停靠站附近）。

有點在意就下車看看（②）

軌道鋪設兩側有道路的部分，是商店延續的街道。若查看店舖的種類，可能會發現從前曾是花柳街的尾久附近有三味線屋和餐廳。

兩側是貫穿山岳的道路（千登世橋大道）。為使路面電車從窪地的早稻田通往台地的鬼子母神前，非常需要貫穿山岳的道路。

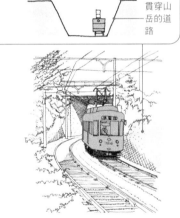

土地的高低差異（③）

暗渠等下行坡道或河川流過等處，極可能是窪地。

車內的新發現！

日本的路面電車有一別名：チンチン電車（CHINCHIN電車）。這是駕駛座右上方的鐘聲而得名。至今仍可在發車時聽到悅耳的聲響。

49

充分享受復興小學的現代設計

毀 壞東京的關東大地震。然而，從地震的隔天起，人們開始著手復建工程。在建築領域上，接收歐美影響的同時，也持續摸索日本獨特的表現，最後，出現了融合各種樣式的新式建築表現。東京市只用了短短7年，就利用混凝土重建了耐震、防火的117座小學。這些小學的教室擁有開放式的大型窗戶，建築物內部有樓梯間，還有色彩造型搶眼的玄關柱列。現代化的小學遂而誕生。

國際風格的小學

地震復建期的小學建築內，有重視功能的國際風格，以及增添裝飾性的德國表現主義或裝飾藝術風格（參照左頁）這2種傾向。

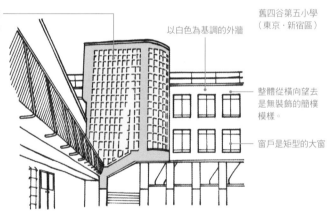

整面玻璃的樓梯間是具國際風格的可看之處。

以白色為基調的外牆

舊四谷第五小學（東京・新宿區）

整體從橫向望去是無裝飾的簡樸模樣。

窗戶是矩型的大窗

屋頂可看見具國際風格特徵的閣樓（Penthouse）（樓梯間）。

裝有泥土的屋頂花園可當作平面屋頂露台使用。

依循德國表現主義建造的小學

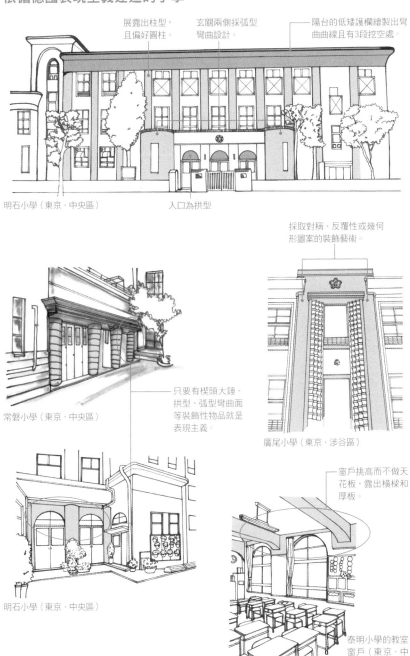

展露出柱型，且偏好圓柱。

玄關兩側採弧型彎曲設計。

陽台的低矮護欄繪製出彎曲線且有3段挖空處。

明石小學（東京・中央區）

入口為拱型

採取對稱、反覆性或幾何形圖案的裝飾藝術。

常磐小學（東京・中央區）

只要有楔頭大錘、拱型、弧型彎曲面等裝飾性物品就是表現主義。

廣尾小學（東京・涉谷區）

明石小學（東京・中央區）

窗戶挑高而不做天花板，露出橫樑和厚板。

泰明小學的教室窗戶（東京・中央區）

西式公園＋鎮守之林的復興小公園

[東]京因關東大地震而成為焦黑的廢墟。有了這項慘痛經驗，興建在東京都內的小公園，便開始被用來當作能容納多人的避難廣場，以及防止火焰延燒的區域，取代了以往神社寺院的境內或橋詰防火區域而被大量建造，除了擔任相鄰小學的教材園地及運動場等輔助目的外，也肩負著作為地區防災據點的任務。

採用現代化的造型設計且成為民眾休憩場所的52座地震復興小公園，可說是日本建造公園的原點。

復興小公園的觀察重點

以入口通道、休息區、自由廣場、兒童公園這4大項組成。以廣場為中心，將建地40％作為植栽地，栽種可當作學校教材的多類型樹木灌木。並以鎮守之林的形象，設置了自由廣場，在周圍栽種隔音、防火、防塵皆出色的常綠樹。

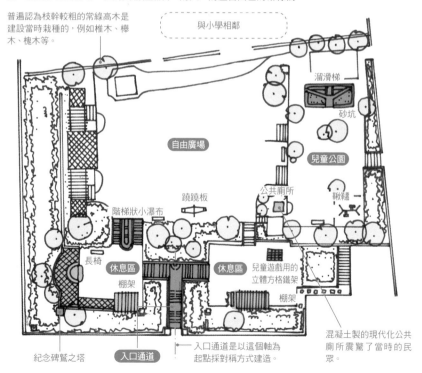

普遍認為枝幹較粗的常綠高木是建設當時栽種的，例如椎木、欅木、槐木等。

與小學相鄰

溜滑梯

砂坑

自由廣場

兒童公園

公共廁所

鞦韆

階梯狀小瀑布

蹺蹺板

長椅

休息區

棚架

休息區

兒童遊戲用的立體方格鐵架

棚架

紀念碑鷲之塔

入口通道

入口通道是以這個軸為起點採對稱方式建造。

混凝土製的現代化公共廁所震驚了當時的民眾。

軸性、對稱性皆出色的造型

公園的入口或遊樂器具等，隨處可見左右對稱的
配置設計。

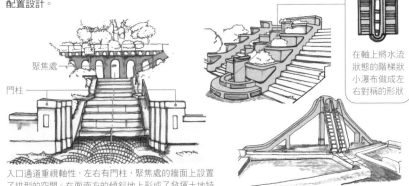

聚焦處

門柱

在軸上將水流
狀態的階梯狀
小瀑布做成左
右對稱的形狀

入口通道重視軸性，左右有門柱，聚焦處的牆面上設置
了拱型的空間。在面南方的傾斜地上形成了發揮土地特
性的階梯狀空間。

混凝土製且有左右對稱雙滑道的溜滑梯，也
是復興小公園的特徵。

展現西洋風的休息區

近代以前，日本沒有廣場的傳統，所以公園的
設計也採用了當時的西洋流行風。

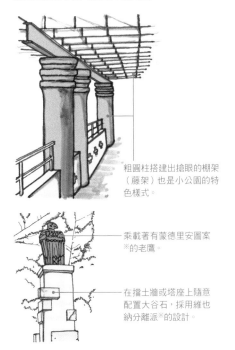

粗圓柱搭建出搶眼的棚架
（藤架）也是小公園的特
色樣式。

乘載著有蒙德里安圖案
※的老鷹。

在擋土牆或塔座上隨意
配置大谷石，採用維也
納分離派※的設計。

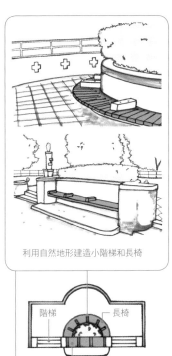

利用自然地形建造小階梯和長椅

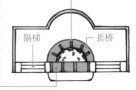

階梯　　　　　　長椅

※：蒙德里安圖案（Mondrian pattern）也和維也納分離派一樣，是地震復建工程當時流行的東西。兩者的特徵都是以幾
何學的直線或方形等組成。

多留意城壁
石垣的疊砌
方式與坡度

日 本城壁令人印象深刻的石垣。最早是在天正4年（1576年）應用於安土城上，且於其後短短60年左右，確立了最終的完成樣式。

建造城壁時，為了在溝渠上強化堆積的土方，會利用石塊固定土方表面，這就是城壁石垣建造的起始※1。之後，也確立了設置房角石、基石、頂端石的基本結構。以陡峻急劇的角度疊砌的石垣能使防禦能力堅固，並為城堡帶來威風凜凜的氣勢。

石垣坡度的2種姿態

城壁石垣的可看之處是「稜線」。可依照坡度配置方式大略分為宮坡度和寺坡度※2 2種。另外，製造出稜線的算木堆※3方式也很值得留意。

宮坡度（扇形坡度）※2
堤防頂端數段的石材往前方突出般彎曲（蝙蝠），底部則以原本的曲線做出坡度（傾斜）。

石垣頂端部和中央部，石材的堆疊方式不同，堆疊年代也不同（參照左頁）。

房角石，是砌牆蓋屋時外角部位作為基礎用的大型石塊。

※2：日文原文分別是「宮勾配」和「寺勾配」。

蝙蝠

落雨

寺坡度※2
堤防頂端數段做成垂直狀（落雨），底部則彎曲做出坡度（傾斜）。

為避免雨水滲透，將天端石呈水平擺放。

寺坡度的石垣中央部位，使用以槌子整頓過石塊表面的面戶石。不使用天然狀態的野面石※4。

基石。看得見的只是冰山一角。

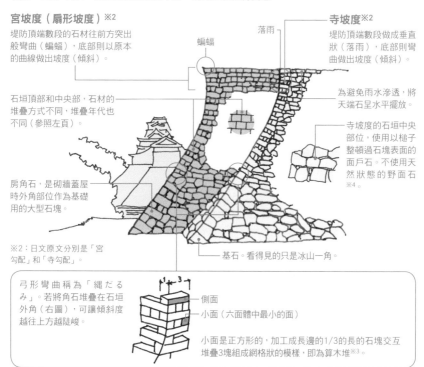

弓形彎曲稱為「縄だるみ」。若將角石堆疊在石垣外角（右圖），可讓傾斜度越往上方越陡峻。

側面

小面（六面體中最小的面）

小面是正方形的，加工成長邊的1/3的長的石塊交互堆疊3塊組成網格狀的模樣，即為算木堆※3。

※1：據說，最早是以石垣固定土方的上下。土方很怕水，因此需在上部位建造頭罩式石垣以預防雨水，底部則建造腰式石垣預防溝渠的水滲入。　※3：算木堆（算木積み）是堆疊石垣外角的砌築方式之一。使用加成長方體的石塊，將石塊長邊交互疊放在石垣外角的兩面。　※4：面戶石是可填補縫隙的石材。野面石是未經處理的天然落石。

區分城壁石垣的建築年代

初期
自天正4年（1576年）起

接合堆

野面堆

房角石採用接合堆，其他部位則用野面堆。石垣外角未使用算木堆※5的砌築方式，外角稜線無法做成直線（棒法）。完全沒有出現彎曲波形。

中期
關原之戰（1600）以後

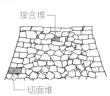

接合堆

切面堆

房角石採用切面堆的算木堆，其他部位則用接合堆。在直線（棒法）稜線上出現極美的彎曲波形。

完成期
約自寬永年間（1630年）起

間知石布紋砌

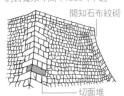

切面堆

房角石採用切面堆，其他部位則用間知石疊砌，展現接合更精密的外貌。完全未使用野面堆。

幕府末期

龜甲堆

桔出

在要求精度的龜甲堆或堤防頂端建造突出板狀石材的桔出造型。

傾斜度67.5°

野面堆（野面積）
以未經處理且完全未予加工的天然石塊疊砌。

傾斜度72°

接合堆（打接）
以輕微敲打等粗略加工方式調整石塊突出表面的角和面，使它在疊砌時能與其他石塊更容易接合，縫隙處則使用碎石填塞。

傾斜度75°

切面堆（切接）
利用加工成型的石材緊密堆疊至無縫隙的狀態。用於外角或城門附近。

石塊刻字代表的意義

凝視石面，可看見修繕或重建之際的各宗族或石匠們的刻印或線狀痕跡。

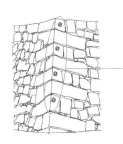

以一筆寫下☆符號的五角星符號為始，石塊上刻印了各種驅魔符咒。以鬼門或城門附近居多。

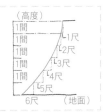

column ｜ 石垣堰堤的製作方式

如果高度每增高1間※6，地面寬幅便逐一增加1尺的話，則越接近底邊越是平緩的坡度，能做出漂亮的堰堤曲線，但實際上似乎是在開始的3段使用3寸坡度，接著的3段使用3寸5分坡度，如此依序地堆疊上去。

（高度）
1間 1尺
1間 2尺
1間 3尺
1間 4尺
1間 5尺
6尺 （地面）

※5：算木堆（算木積み）是堆疊石垣外角的砌築方式之一。使用加工成長方體的石塊，將石塊長邊交互疊放在石垣外角的兩面。　※6：1間＝6尺，約1.818m。

巷道舒適的秘密

城鎮巡禮途中，如果發現了喜歡的巷道，不妨實測量並以素描方式記錄在手札本（原野筆記本）裡面吧[1]。首先以1步當作60㎝計算，大範圍地整體測量。畫上房屋，並寫上地藏王、稻荷、水井邊等，掌握巷道的中心。然後只要再依照實際情形寫上消防用水與植栽等狀況，就能連生活氣息也一併勾勒出來。只要能實際測量並感受該巷道的相互比例，必定能透過身體傳達出感覺舒適的理由。

記錄巷道吧！

首先，明確記下調查日期和路線位置，以素描或照片仔細地把注意到的部分記錄在（原野筆記本）中。記錄在原野筆記本中的、只屬於自己的實物逐漸增加，也是巷道散步的樂趣之一。

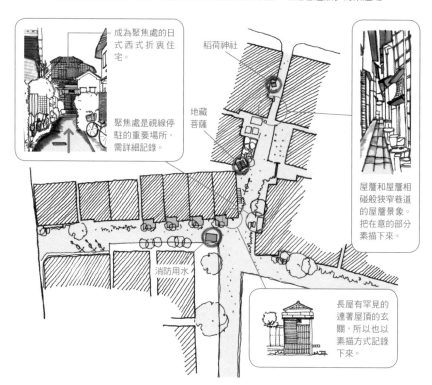

成為聚焦處的日式西式折衷住宅。

聚焦處是視線停駐的重要場所，需詳細記錄。

稻荷神社

地藏菩薩

消防用水

屋簷和屋簷相碰般狹窄巷道的屋簷景象。把在意的部分素描下來。

長屋有罕見的連著屋頂的玄關，所以也以素描方式記錄下來。

※1：這稱為「記錄原野筆記（野帳を取る）」。原野筆記，是預計在野外記錄使用的長形硬質封面的手札本或筆記本，或是指記錄在其中的內容。也稱作Field Note。

巷道的主角們

汲水閥

以前共同使用的汲水閥（或水井）。周圍有著大型儲水井。

水井

巷道

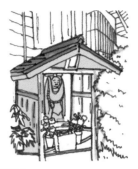

稻荷神社

設置在私人宅邸的屋敷稻荷以及整個鎮上共同供奉的組稻荷。依周圍環境辨識「個人」或「團體」吧。

水井邊

如同「井戶端會議」[※2]一詞，查看水井周邊是否有空間吧。

地藏菩薩

地藏菩薩前方的空地是孩子們的遊樂場所。如果有大空間，則代表曾舉行過地藏盆[※3]等傳統的節慶活動。

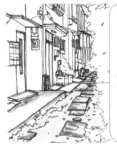

寫上管理的町內會[※4]名稱。

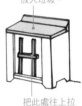

打開木製的蓋子放入垃圾。

把此處往上拉以取出垃圾。

滅火器

消防車難以進入狹窄巷道內，故在城鎮周圍配置許多滅火器。

消防用水

傳統物品。為空襲而準備的。現在已作為垃圾桶或金魚池使用。

混凝土製的垃圾桶

已大多在東京奧林匹克前後撤離了。

巷道的擋車效果

車子無法進入寬度狹窄又有階梯的巷道內。因此有許多地方仍留有各種古色古香的物品，成為非常豐富美麗的場所。

只因這幾節階梯，車子便停住了。

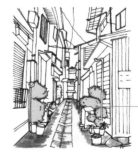

車子無法進入的巷道內放置了植樹盆栽和石板材，宛如一座庭院。

※2：水井在日文裡寫成「井戶」。「井戶端會議」，是指從前的主婦們在水井邊打水時趁便聊天的舊智，後來使用這個詞形容女人之間東家長西家短的閒聊聚會。　※3：原指設齋宣講地藏菩薩的法會，亦稱為地藏會、地藏祭。日本中世以後，為驅除疾病與祈求死後之福德，於每月24日設齋開講（稱為緣日），因農曆7月24日的緣日正好屬於盂蘭盆期間，故稱為地藏盆。現代人因工作等多項因素，已改在新曆8月23或24日舉辦地藏盆活動。　※4：町內會，是日本社會的基層組織，類似社區住民組織或自治會等。

巷道是居民們共同使用的庭院

正面相對的巷道

雨淋板、格柵窗、簾子、晾衣場等連續出現的巷道景觀令人有統一感。在各家的臉（正面）相互對望著的巷道中，裝飾在各家門口的植栽或擺放的私人物品，皆成為巷道的某種特色，讓巷道空間衍生出獨特個性。巷道居民們也因此共享著生活中的各種聲響與晚餐氣味等居住氣息。

並排著的晾衣場

簾子

雨淋板或格柵窗的連續產生出統一感。

中央位置有石板材※1排列著。

若是未鋪磚且看得見泥土的巷道，也可能會種植花草樹木。

漫 步城鎮間，經常會遇到吸引自己的巷道。這樣的巷道最有可能是兩側建築物的臉＝正面相互對望著。

正因為是居民家的「臉」並排著的巷道，各住戶才能經由巷道達到和諧。連續的格柵窗或並排的晾衣場，就是共享光線與和風的證據。

重視平等與和諧的居民們，會將巷道視為一個大庭院加以規劃。

使用拉門是因為考慮到狹窄不便的巷道空間。若是鉸鏈門，在開關之際，巷道會變得更狹窄。

巷道

建築物
拉門
巷道

鉸鏈門
建築物

□ 建築物
■ 玄關

玄關

玄關配置在各自錯開的位置上。這是保護隱私的作法。

※1：東京的巷道如果是採用厚質石板材「御影石」，則是都電的石板材重新再利用的成果。

取得光線與和風的巧思

為了能在確保隱私的同時取得光線與和風，可以多利用格柵窗和簾子。由於巷道是唯一有陽光照射的地方，所以連原本安排在內側的晾衣場也一起並排在巷道前。

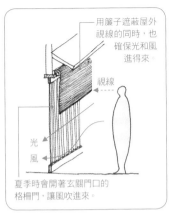

用簾子遮蔽屋外視線的同時，也確保光和風進來。

視線

光

風

夏季時會開著玄關門口的格柵門，讓風吹進來。

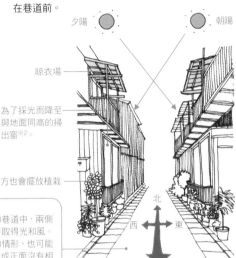

夕陽

朝陽

晾衣場

為了採光而降至與地面同高的掃出窗※2。

陽光照得到的地方也會擺放植栽

北

西　東

南

巷道

N

如右圖般南北軸的巷道中，兩側建築物較容易同時取得光和風。如左圖般東西軸的情形，也可能會因重視採光而形成正面沒有相對的沉悶巷道。

巷道是居民們的庭院

它不僅只是一條通道。植栽、晾衣場、排水、垃圾桶，全都聚集在巷道裡。可從這些物品的整理情形，得知附近居民相處的親密度。

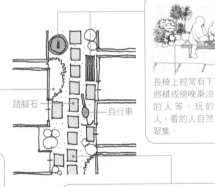

踏腳石

自行車

長椅上經常有下將棋或傍晚乘涼的人等。玩的人、看的人自然聚集。

因為是眾人的庭院，垃圾桶等物品也擺放地很整齊。

各家門口的植栽展現出個性。

排水穿過中央，讓建築物遠離濕氣。以前會放置水溝蓋板。

※2：掃出窗，是為了能輕鬆地將室內灰塵或垃圾掃到屋外所設置的與地板同高的小窗。

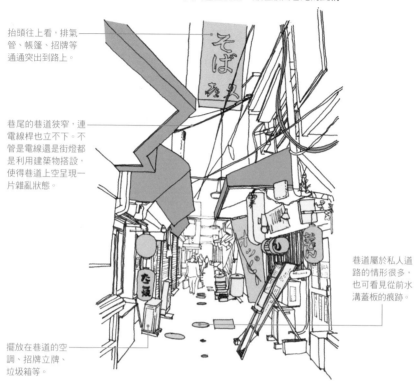

在巷尾經常能看見店舖到處「突出」到巷道的模樣。
突出產生混亂，卻醞釀出巷尾的風情。

抬頭往上看，排氣管、帳篷、招牌等通通突出到路上。

巷尾的巷道狹窄，連電線桿也立不下。不管是電線還是街燈都是利用建築物搭設，使得巷道上空呈現一片雜亂狀態。

巷道屬於私人道路的情形很多，也可看見從前水溝蓋板的痕跡。

擺放在巷道的空調、招牌立牌、垃圾箱等。

巷尾的迷宮也有規則

巷尾，是指遠離了繁華市街（商店街）中心的場所。

從主要道路進來，狹小空間的店舖們沿著一條細窄巷道並排著。

巷尾最大的特徵，是具有巷道狹窄、看不見底的結構。因著這樣的特色，使空間出現濃密感，衍生出迷宮特性。

如果問起「巷尾酒吧」，總覺得應該是位於離市中心有點距離的位置，實際上卻在比想像中近的地點。不妨親身前往，體驗異次元的空間吧。

〔MEMO〕提到巷尾，位於東京・新宿車站西口的「思出橫丁（亦稱「回憶橫丁」）」較有名。中央通道連結許多小巷，尋找公共廁所時非常辛苦。這些巷道街市是從戰後的軍營發展而成的。是具有低天花板2層樓住宅的住商合一都市型建築群。

衍生出迷宮特性的巷尾結構

提到巷尾，立刻浮現「寬度狹窄的巷道」、「無法一眼望穿」、「有公共廁所」等印象。
無法一眼望穿的巷道結構可大略分成3類。

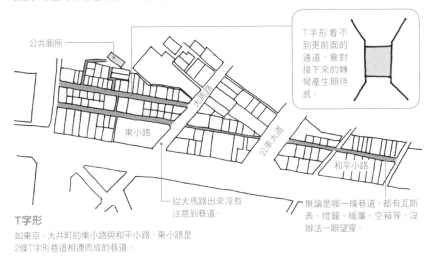

T字形看不到更前面的通道，會對接下來的轉彎產生期待感。

公共廁所

東小路

大馬路

公車大道

和平小路

從大馬路出來沒有注意到巷道。

無論是哪一條巷道，都有瓦斯表、燈籠、暖簾、空箱等，沒辦法一眼望穿。

T字形

如東京・大井町的東小路與和平小路。東小路是2條T字形巷道相連而成的巷道。

以階梯和大馬路區隔，展現出另一個世界。

在轉彎的地方種樹，讓人看不到巷道前面的景色，展現出景觀的深度。

公共廁所

大馬路

大馬路

大馬路

公共廁所

階梯

在巷道彎曲的前提下，招牌或樹木都會突出來。

階梯形

如東京・大森的山王小路。從主要道路下了階梯後，就是如同另一個世界的巷尾。別名，地獄谷。

L字形

在道路轉彎的地方，通常會放置讓視野變差的裝置。東京・門前仲町的辰巳新道上，就以大樹阻擋視野，讓人看不到前面。

飄散在巷弄的黑市氛圍

突出的招牌和燈籠把人們的視線聚集在上方，讓步伐放慢。

突出的招牌阻擋了天空，有內化巷道的效果。

店舖做成開放式的，和巷道合而為一。

招牌立牌和突出的商品容易緩和人們的行進速度，讓人們停止腳步。

無法輕易地望穿整個巷道。

突出的招牌和商品的擺放需確保巷道寬度仍有1.5公尺。

偏 離大馬路，踏入巷弄[1]。從外部能一眼看盡的店內，市。

步，即有異空間等在前方。它讓人與人的距離接近，還洋溢著「便宜、美味、有趣」的品⋯⋯現在的巷弄店舖直接繼氣氛。承了種種讓門面更寬廣的擺設、

這類巷弄的起始，是戰後的黑商品配置、招牌等，傳遞出終戰後喧鬧活潑的氣息。

※1：這裡的巷弄日語原文是「橫丁」，有時可看見直接以「橫丁」表示的譯文。意思是指大馬路橫向分支的小路。

狹窄的臨街正面是黑市的遺跡

地攤
終戰後直接以草蓆1片販售物品。

鐵皮屋頂

門板

以支摘窗遮雨、遮陽。

攤販
臨街正面1間～1.5間，深度1間※2。打開支摘窗就能營業，關起來就是打烊。

拉門非常適合狹窄巷道。

小店
分割成小空間的小店是沿襲戰後黑市的產物。

巷弄店舖臨街正門的特徵

店舖的臨街正門以往都是1間，或景氣好時也有2間※2的店。這種狹窄為巷弄帶來了熱鬧與繁榮。

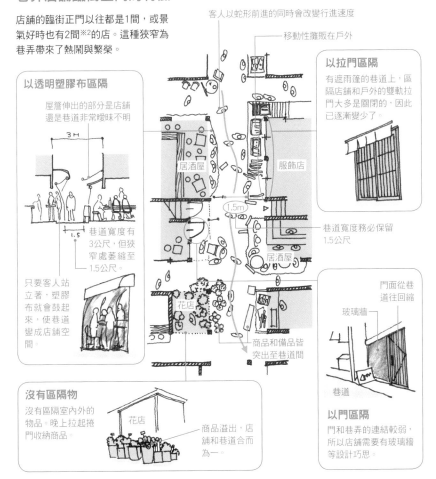

客人以蛇形前進的同時會改變行進速度

移動性攤販在戶外

以拉門區隔
有遮雨篷的巷道上，區隔店舖和戶外的雙軌拉門大多是關閉的，因此已逐漸變少了。

以透明塑膠布區隔
屋簷伸出的部分是店舖還是巷道非常曖昧不明

3M

居酒屋

服飾店

1.5

巷道寬度有3公尺，但狹窄處萎縮至1.5公尺。

1.5m

巷道寬度務必保留1.5公尺

居酒屋

只要客人站立著，塑膠布就會鼓起來，使巷道變成店舖空間。

花店

商品和備品皆突出至巷道間

以門區隔
門面從巷道往回縮

玻璃牆

巷道

沒有區隔物
沒有區隔室內外的物品。晚上拉起捲門收納商品。

花店

商品溢出，店舖和巷道合而為一。

以門區隔
門和巷弄的連結較弱，所以店舖需要有玻璃牆等設計巧思。

※2：1間＝6尺，約1.818m。

在台地的邊境尋找水井

尋 找水井時，首先標註台地的邊端吧。注入到台地的雨水會流向前方的低地。滲透到地下的雨水會穿過水道，在山崖等台地末端處湧出，或流往谷底的小河川滲出。挖掘至深達該地點的水道部位以汲取出地下水的，就是水井。目前台地的邊端處仍有乾淨的水湧現。如果試著調查了水井的所在之處，便能解讀出目前使用的理由。

崖下水井～一葉水井

利用東京地形圖掌握台地狀況吧！如果前往本鄉台邊境（崖下・坂下），應該會在某個巷道邊端的角落處，發現圖中的「一葉水井※1」。水井隱身在各式各樣的地點，不過若將巷道末尾、正中心、寺堂前等位置當作線索會比較容易找到。

東京的地形（部分）。雖然當中有若干台地，但如果想看多個水井，不妨前往東京・北品川2丁目的「小泉長屋」。是位於品川台崖下的區域。

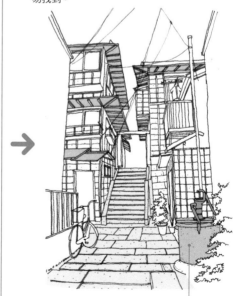

位於坂下的一葉水井。原本不是幫浦式的，是垂釣式的桶形水井。

※1：「一葉水井（原文：一葉の井戸）」是明治時期的女作家樋口一葉（Higuchi Ichiyo）在故居使用的水井。

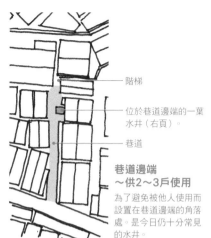

- 階梯
- 位於巷道邊端的一葉水井（右頁）。
- 巷道

這類水井的特徵，是手壓柄和吐水口會和道路呈平行。且會設置在不妨礙通行者的位置。

水井

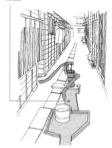

巷道邊端～供2～3戶使用

為了避免被他人使用而設置在巷道邊端的角落處。是今日仍十分常見的水井。

巷道正中央～供7～8戶使用

由於多戶居民共同使用，故設置在巷道空曠處。

column | 找找幫浦的商標吧

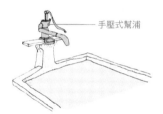
- 手壓式幫浦

手壓式幫浦（日文俗稱：ガチャポン）的上方部位是開放性的，從這個位置插入汲水。查看因不同製造商而出現不同的商標也是一種樂趣。

川本第一製作所的商標。非常易見。

東邦工業的商標。現在仍經常可見。

櫻花商標。市面上不常見。

慶和製作所的商標。市面上幾乎看不到。

川本製作所的商標。

庚申塚與水井

這類水井的特徵，是吐水口會朝向道路側。且會設置在眾人皆能方便使用的位置。

寺堂前～打掃周圍用

以前的十字路口處會有庚申塚等寺堂，故有用來清掃寺堂周邊的水井。

〔MEMO〕傳說水井可以通往黃泉國度。因此用它加以淨身，並在附近栽種驅邪的桃木。正月時會以新的御幣[2]祭祀水神。如果發現了桃木或御幣，代表是現在仍在使用的水井。 ※2：「御幣」是對「幣束」的敬稱。日本的神道教儀禮中，會將獻給神的紙條或布條串在一根直柱上懸掛起來，這種串有白色紙條的木棍即稱為御幣。

黑暗洞窟內的弁財天

被稱為不夜城的東京，即使過了大半夜仍燈火通明。

然而，東京也有大白天也毫無亮光的黑暗空間。那就是─洞窟。

被壤土覆蓋的東京的土相當容易挖掘，因此在壤土層較厚的地區製成了洞窟。先人認為藉由把自身置於這股黑暗後再重新踏進外面的世界，便可以重生（即所謂的「胎內くぐり」（鑽過母胎內）」）。洞窟大多是作為供奉水神─弁財天[※1]─的神社。

洞窟是前往另一邊世界的入口

在壤土（火山灰起源的赤玉土）層較厚的東京，多摩地區做成的洞窟（稻城市·威光寺　弁天洞窟），是全長65公尺、面積60平方公尺的黑暗空間。拿著蠟燭沿著右邊旋轉前進。

獲選為新東京百景的洞窟。前往另一邊世界的入口般黑暗。

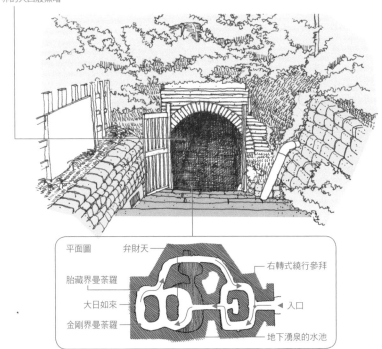

平面圖
弁財天
胎藏界曼荼羅
大日如來
金剛界曼荼羅
右轉式繞行參拜
入口
地下湧泉的水池

〔MEMO〕一般來說，以右轉式繞行參拜的是佛教，左轉式的是神道。不過，曾因神佛分離令[※2]而被納入規範的區域，則大多沿襲舊有的右轉式參拜。　※1：弁財天，另有中譯「辯才天」。　※2：神佛分離是發生在明治元年（1868年）的一系列佛教相關事件。

敏感恐懼的人可前往較小的洞窟

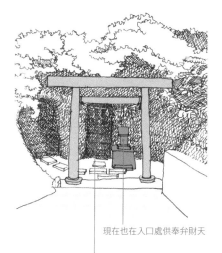

現在也在入口處供奉弁財天

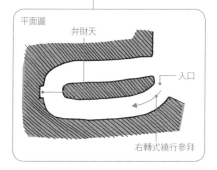

平面圖

弁財天

入口

右轉式繞行參拜

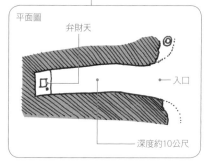

平面圖

弁財天

入口

深度約10公尺

在10公尺深處重生

約深度10公尺的小洞窟。因神佛分離令而從右頁的威光寺分離出來的穴澤天神社（東京・稻城市）。

在都心處也能輕易重生

東京・芝是赤玉土較厚的區域。位於芝的增上寺子院的松蓮社，也是在江戶時代被做成弁天洞窟。

column｜當作麴室的洞窟

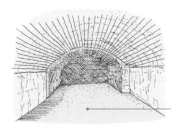

總面積90坪、寬2.5公尺、高1.5公尺，且全長達200公尺的天野屋的麴室。明治時期用磚石補強過，在戰爭中被當作防空洞使用。

江戶城下不只有草坪，神田明神前的壤土層也很厚，是很容易做出洞窟的區域。洞窟也可以當作麴室使用。文政年間的麴屋有數百間，但包含老舖天野屋，如今只剩下2間。

〔MEMO〕比洞窟更大規模的地下靈場是位於東京・世田谷的玉真院（玉川大師）。可在深度5公尺、通路全長100公尺前後的空間內，進行四國靈場八十八本尊的石像複製品300尊的巡禮。

鳥居面貌分成「神明」和「明神」

踏 過鳥居後的範圍已屬於神社的境內。鳥居在宗教用語中被稱為結界，它是區分人域和神域的交界商標的一種。

即使神域稱為鳥居，在各神社仍有諸多差異。其系統可大略分為「神明」系和「明神」系這2種。

城鎮漫步的途中如果發現了鳥居，不妨試著查看它是屬於「神明」或「明神」中的哪個系統，以及該鳥居是否有獨特的象徵，並留意它的笠木與貫※1的形狀吧。

鳥居系統分為「神明」和「明神」2種

主要的差異點在於笠木的彎曲和柱子的傾斜狀態。請當意這些部分。

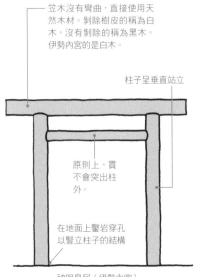

笠木沒有彎曲，直接使用天然木材。剝除樹皮的稱為白木，沒有剝除的稱為黑木。伊勢內宮的是白木。

柱子呈垂直站立

原則上，貫不會突出柱外。

在地面上鑿岩穿孔以豎立柱子的結構

神明鳥居（伊勢內宮）

神明系鳥居
大多是直線性強且造型單純的。神明的這個稱呼，是伊勢內宮的祭神～天照大神～的總稱。因此供奉天照大神的神社都採用此形式的鳥居。

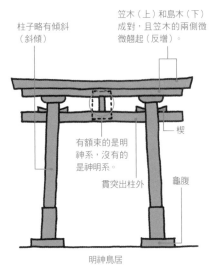

柱子略有傾斜（斜傾）

笠木（上）和島木（下）成對，且笠木的兩側微微翹起（反增）

有額束的是明神系，沒有的是神明系。

楔

貫突出柱外

龜腹

明神鳥居

明神系鳥居
笠木的兩側會微微翹起（稱為「反增」），且柱子會朝內側扭轉傾斜。幾乎都有額束沒有例外。是日本全國的神社最常見的鳥居。

※1：鳥居結構中，最上面那一橫稱為「笠木」（另有人稱為「壓條」），第二橫稱為「貫」，另有左右兩根垂直地面的柱子。

簡樸單純的神明系鳥居

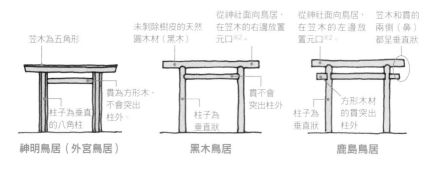

笠木為五角形

未剝除樹皮的天然圓木材（黑木）

從神社面向鳥居，在笠木的右邊放置元口※2。

從神社面向鳥居，在笠木的左邊放置元口※2。

笠木和貫的兩側（鼻）都呈垂直狀

貫為方形木，不會突出柱外。

柱子為垂直的八角柱

柱子為垂直狀

貫不會突出柱外

柱子為垂直狀

方形木材的貫突出柱外

神明鳥居（外宮鳥居）　　　　**黑木鳥居**　　　　**鹿島鳥居**

日本全國最常見的明神系鳥居

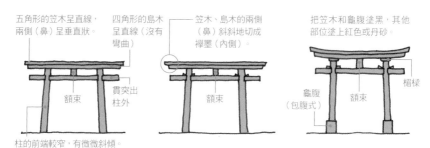

五角形的笠木呈直線，兩側（鼻）呈垂直狀。

四角形的島木呈直線（沒有彎曲）

笠木、島木的兩側（鼻）斜斜地切成襷墨（內側）。

把笠木和龜腹塗黑，其他部位塗上紅色或丹砂。

額束

貫突出柱外

額束

龜腹（包腹式）

額束

楣樑

柱的前端較窄，有微微斜傾。

春日鳥居（島木明神鳥居）
即使有這個鳥居也不一定是春日社的。

八幡鳥居（島木明神鳥居）
和春日鳥居幾乎一樣。

稻荷鳥居
這種鳥居形式代表稻荷神社。

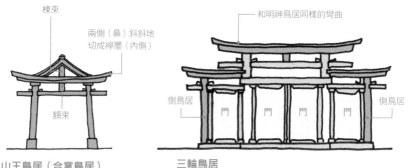

棟束

兩側（鼻）斜斜地切成襷墨（內側）

額束

和明神鳥居同樣的彎曲

側鳥居

門　門　門　門

側鳥居

山王鳥居（合掌鳥居）
稻荷鳥居的笠木上有山形牆，牆上有人字板。是很特殊的造型。

三輪鳥居
明神鳥居的左右側有側鳥居，全部都有附上門。

※2：立木之際，靠近根部位置的稱為元口，相反方向的稱為末口。

緣日的攤位配置是有秘訣的

緣

「緣日※」，是與神佛有緣的特殊之日。神社或寺廟會舉辦祭祀或法事，並有眾多信眾前來參拜。同時，會以參拜者們為對象，擺設露天的攤販或地攤，整個境內相當熱鬧。

乍看之下配置毫無章法的攤位，實際上是巧妙地安排在特定位置上。這是由露天攤販的「行家」主導決定的。如此，熱鬧氣氛與攤販營業額皆能有極大增進。

利用行話學習攤位配置的基本

一般信眾會在參拜結束後才逛攤位。所以拜殿前面的位置是頭部的一等攤位（首席攤位稱為「あたま（ATAMA）」或「カシラ（KASHIRA）」）。銷售效果好是當然的，也是展現熱鬧氣氛的區域。

露天攤販也稱為「的屋（テキや）」或「香具師（やし）」。攤位配置則由當中的行家負責主導執行。配置方面有其獨特秘訣和稱呼。

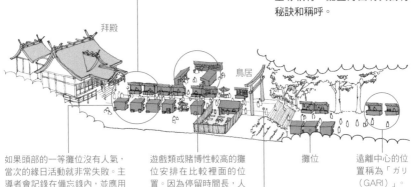

拜殿

鳥居

攤位

如果頭部的一等攤位沒有人氣，當次的緣日活動就非常失敗。主導者會記錄在備忘錄內，並應用到下次的攤位配置上。

遊戲類或賭博性較高的攤位安排在比較裡面的位置。因為停留時間長，人的活動會變得比較遲鈍，裡面的位置正好合適。

遠離中心的位置稱為「ガリ（GARI）」。

和上圖一條主道路的參道不同，像右圖般有多條參道的情形下，一等攤位的區分不易。這時，以鳥居周圍作為一等攤位的替代區。

※：緣日請見57頁※2。

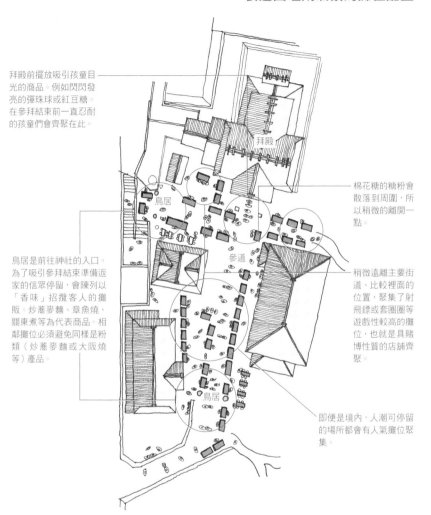

拜殿前擺放吸引孩童目光的商品。例如閃閃發亮的彈珠球或紅豆糖。在參拜結束前一直忍耐的孩童們會齊聚在此。

鳥居是前往神社的入口。為了吸引參拜結束準備返家的信眾停留，會陳列以「香味」招攬客人的攤販。炒蕎麥麵、章魚燒、關東煮等為代表商品。相鄰攤位必須避免同樣是粉類（炒蕎麥麵或大阪燒等）產品。

棉花糖的糖粉會散落到周圍，所以稍微的離開一點。

稍微遠離主要街道、比較裡面的位置，聚集了射飛鏢或套圈圈等遊戲性較高的攤位，也就是具賭博性質的店鋪齊聚。

即便是境內，人潮可停留的場所都會有人氣攤位聚集。

拜殿

鳥居

參道

鳥居

column | 想知道更多一點──露天攤販的世界

如同香蕉叫賣（バナナの叩き売り）的傳統般，以扯著喉嚨叫賣並以口頭喊價方式進行販售的人，稱為「啖呵賣（タンカバイ）」。是能立刻炒熱氣氛的專家。《男人真命苦》電影的主角車寅次郎即為其代表。
露天攤販在神社或寺院活躍的機會是緣日等節日，會出現在日本全國各地的神社和寺院。

行話例子：

ホーエー（HOOEI）：緣日（規模雖小，但每月舉辦3次的情形很多）。

タカマチ（TAKAMACHI）：神社的例大祭等定期舉行的慶典。

デキマチ（DEKIMACHI）：活動等非定期舉行的慶典。

〔MEMO〕商業慣例視地區或組織而異，行話也會跟著變動。

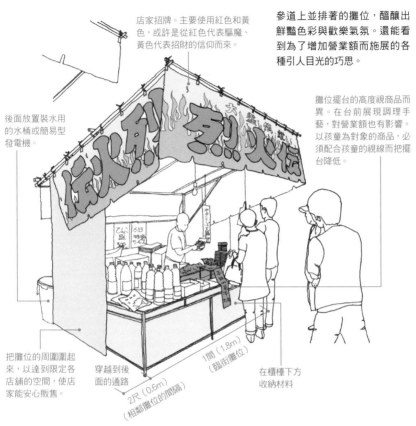

增添緣日色彩的露天攤販

參道上並排著的攤位，醞釀出鮮豔色彩與歡樂氣氛。還能看到為了增加營業額而施展的各種引人目光的巧思。

店家招牌。主要使用紅色和黃色，或許是從紅色代表驅魔、黃色代表招財的信仰而來。

後面放置裝水用的水桶或簡易型發電機。

攤位擺台的高度視商品而異。在台上展現調理手藝，對營業額也有影響。以孩童為對象的商品，必須配合孩童的視線而把擺台降低。

把攤位的周圍圍起來，以達到限定各店鋪的空間，使店家能安心販售。

穿越到後面的通路

2尺（0.6m）（相鄰攤位的間隔）

1間（1.8m）（臨街攤位）

在櫃檯下方收納材料

輕鬆擺攤、輕鬆撤離的攤位秘密

緣 日或慶典祭禮期間，露天攤位會擺設在神社寺院的境內或參道上。在毫無設備的地點忽然擺出攤位，慶典結束後又如夢幻一般收拾地什麼都不剩。

同一地點的營業期間大約2、3天，就算長一點也頂多只有1星期。為了不要讓擺攤和撤離時太過麻煩，因此攤位的結構是相當簡單樸素的，但強度卻是仔細考量過的。運用巧思所做成的好用結構，是掌握了也能應用在臨時住宅的各項訣竅。

攤位稱為3寸※1，過去是用木材和蘆葦編織的簾組成。現在的主流則是鋁管上再鋪上塑膠棚，攜帶上相當便利。

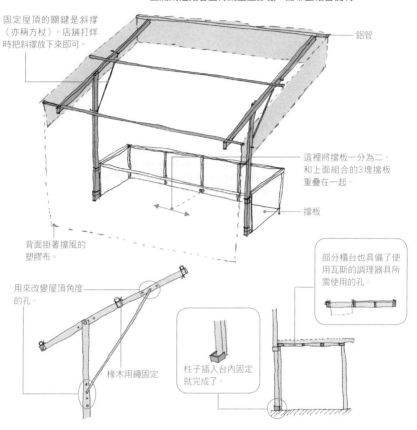

固定屋頂的關鍵是斜撐（亦稱方杖）。店舖打烊時把斜撐放下來即可。

鋁管

這裡將擋板一分為二。和上面組合的3塊擋板重疊在一起。

擋板

背面掛著擋風的塑膠布。

用來改變屋頂角度的孔。

椽木用繩固定

柱子插入台內固定就完成了。

部分櫃台也具備了使用瓦斯的調理器具所需使用的孔。

column | 可在露天攤位使用的行話

在路邊擺攤的露天攤販之間，會使用具特徵的行話。在此介紹其中一部分。

スイネキ（SUINEKI）：水果叉在筷子上再沾上糖漿的點心（紅豆糖等）
レルメン（RERUMEN）：賽璐珞※2材質的面具
スノー（SUNOU）：刨冰
ボク（BOKU）：花草樹木等園藝店
サンズン（SANZUN）：組合式攤販
アゲチカ（AGECHIKA）：充氣汽球
ショバ（SYOBA）：場所

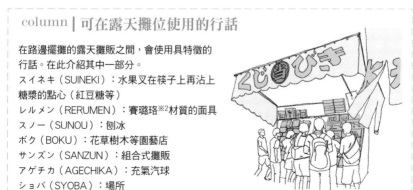

※1：因為攤販的擺台長為1尺3寸，通常會省略1尺，直接稱為3寸。
※2：賽璐珞（Celluloid Nitrate）是合成樹脂的名稱。

以4種姿態區分佛像

佛 像是日本人日常生活中相當熟悉的一環。然而，大多數人卻容易對學習佛像名稱或姿態差異等較深奧的部分敬而遠之。

其實，佛祖的世界可大略分成如來、菩薩、明王、天部（Deva）等4種。辨識各佛有點難度，但辨別這4種卻不太困難。

只要懂得區分的訣竅，也就能夠瞭解各佛的擔任角色。希望讀者能當作是親近佛像的機會，熟悉各佛像的特色。

認識佛像的基本

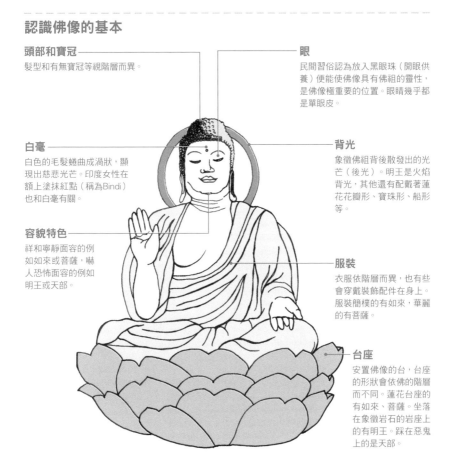

頭部和寶冠
髮型和有無寶冠等視階層而異。

白毫
白色的毛髮蜷曲成渦狀，顯現出慈悲光芒。印度女性在額上塗抹紅點（稱為Bindi）也和白毫有關。

容貌特色
祥和寧靜面容的例如如來或菩薩，嚇人恐怖面容的例如明王或天部。

眼
民間習俗認為放入黑眼珠（開眼供養）便能使佛像具有佛祖的靈性，是佛像極重要的位置。眼睛幾乎都是單眼皮。

背光
象徵佛祖背後散發出的光芒（後光）。明王是火焰背光，其他還有配戴著蓮花花瓣形、寶珠形、船形等。

服裝
衣服依階層而異，也有些會穿戴裝飾配件在身上。服裝簡樸的有如來，華麗的有菩薩。

台座
安置佛像的台，台座的形狀會依佛的階層而不同。蓮花台座的有如來、菩薩。坐落在象徵岩石的岩座上的有明王。踩在惡鬼上的是天部。

佛可大略分成4種

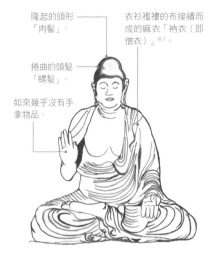

隆起的頭形「肉髻」。

衣衫襤褸的布接續而成的麻衣「衲衣（即僧衣）」※1。

捲曲的頭髮「螺髮」。

如來幾乎沒有手拿物品。

如來

表示悟道後的釋迦，呈現斷絕物欲的簡樸姿態。身上毫無任何裝飾配件等。

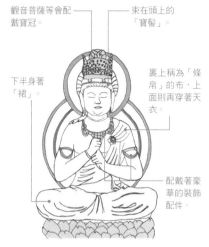

觀音菩薩等會配戴寶冠。

束在頭上的「寶髻」。

裹上稱為「條帛」的布，上面則再穿著天衣。

下半身著「裙」。

配戴著豪華的裝飾配件。

菩薩

釋迦出家前的姿態，尚未割捨欲望。身戴豪華裝飾配件與寶冠是其特徵。

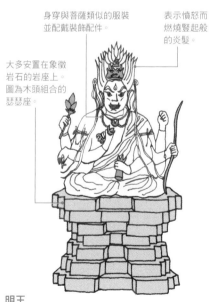

身穿與菩薩類似的服裝並配戴裝飾配件。

表示憤怒而燃燒豎起般的炎髮。

大多安置在象徵岩石的岩座上。圖為木頭組合的瑟瑟座。

明王

如來為了打擊惡者而變身為念奴相顯現的姿態。有不動明王、愛染明王、五大明王等。

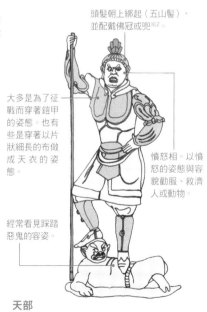

頭髮朝上綁起（五山髻），並配戴佛冠或兜※2。

大多是為了征戰而穿著鎧甲的姿態。也有些是穿著以片狀細長的布做成天衣的姿態。

憤怒相。以憤怒的姿態與容貌勸服、救濟人或動物。

經常看見踩踏惡鬼的容姿。

天部

釋迦誕生以前的神明，擔任守護佛法的角色。有四天王、毘沙門天、弁財天等。

※1：用1塊大的布包裹住全身。也稱為糞掃衣、大衣。　※2：「兜」是武將保護頭部的護具。

地藏菩薩所在地是與靈界的交會點

地藏稱為地藏菩薩，是觀音、不動明王等聚集庶民信仰的佛祖當中，最令人熟悉的佛祖。

在另一世界，地藏菩薩引導人們前往天國；在這個世界，祂掌管著土地的豐饒、居家安全、長壽、甚至是消弭水火災厄，祂的神恩著實多樣豐富。地藏菩薩全能的力量，也是眾多庶民信仰祂的證據。凡有困擾便可向地藏菩薩請求。宛如是全能超人般的佛祖。

地藏菩薩的一般姿態

地藏菩薩是在佛教所說的六個世界（六道※1）中救贖人們各種苦難的佛。一般人信奉祂為孩童守護神。

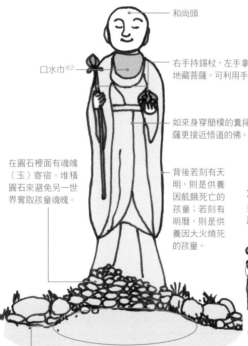

和尚頭

口水巾※2

右手持錫杖，左手拿寶珠的是掌管六道※1中地獄道的地藏菩薩。可利用手持物品區分。

如來身穿簡樸的糞掃衣。是比衣著華麗的其他菩薩更接近悟道的佛。

在圓石裡面有魂魄（玉）寄宿。堆積圓石來避免另一世界奪取孩童魂魄。

背後若刻有天明，則是供養因飢餓死亡的孩童；若刻有明曆，則是供養因大火燒死的孩童。

如果地藏菩薩的前方有空地，則稱為「迴場」。
死者的棺木會在此處繞行數趟才離去。

六地藏菩薩

並非一定是以這個順序或手持這些物品，請當作一個衡量標準記住即可。

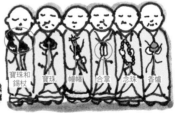

| 寶珠和錫杖 | 寶珠 | 幢幡 | 合掌 | 念珠 | 香爐 |

| 金剛願地藏（地獄道） | 金剛寶地藏（餓鬼道） | 金剛悲地藏（畜生道） | 金剛幢地藏（修羅道） | 放光王地藏（人間道） | 預天賀地藏（天道） |

※1：六道分別指：地獄道、餓鬼道、畜生道、修羅道、人間道、天道。

與地藏菩薩有關的儀式

六地藏巡禮

京都六地藏在京都地區製作了結界。據說在地藏盆那天以順時針方向巡禮便能獲得許多現世利益。另也有江戶六地藏。

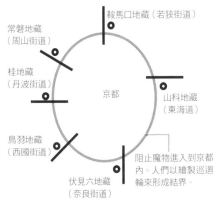

常磐地藏
（周山街道）

鞍馬口地藏（若狹街道）

桂地藏
（丹波街道）

京都

山科地藏
（東海道）

鳥羽地藏
（西國街道）

伏見六地藏
（奈良街道）

阻止魔物進入到京都內。人們以繪製巡迴輪來形成結界。

地藏盆

孩童們幫地藏裝飾（＝使其靈力復甦）並安置在組合堂內，這個地點便能成為只屬於孩童的世界。放滿了路人擺放的金錢和供品。

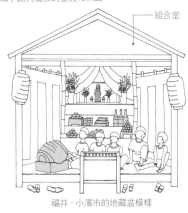

組合堂

福井・小濱市的地藏盆模樣

各式各樣的地藏菩薩

束縛地藏

先施予苦痛，願望實現後便鬆開繩子。

鹽地藏

在傷病的位置抹上鹽。若能痊癒，則供奉2倍的鹽。

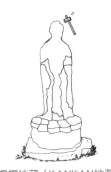

鏗鏗地藏（KANKAN地藏）

意指敲打患病部位便可痊癒。同樣，也有在患病部位淋水便可痊癒的淋水地藏。

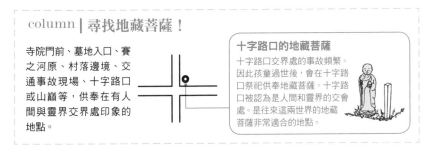

column｜尋找地藏菩薩！

寺院門前、墓地入口、賽之河原、村落邊境、交通事故現場、十字路口或山巔等，供奉在有人間與靈界交界處印象的地點。

十字路口的地藏菩薩

十字路口交界處的事故頻繁。因此孩童過世後，會在十字路口祭祀供奉地藏菩薩。十字路口被認為是人間和靈界的交會處。是往來這兩世界的地藏菩薩非常適合的地點。

※2：口水巾的貢獻理由說法紛紜。有一說法認為，小孩出生後戴上口水巾是加入地區的證明；另有一說認為借用地藏菩薩的物品給小嬰兒配戴能讓小嬰兒更有精神。借用後的隔年需供奉2條表示感謝。

圖為東京・神田高架鐵路下的居酒屋。從招牌數量可知共有8間居酒屋（通稱：神田高架下8間居酒屋）。

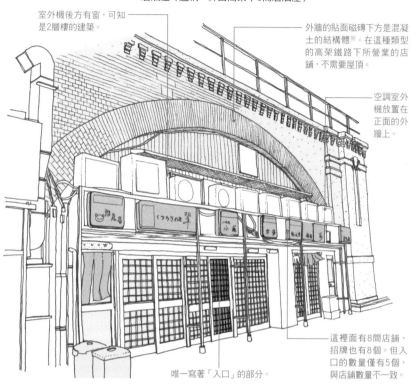

室外機後方有窗，可知是2層樓的建築。

外牆的貼面磁磚下方是混凝土的結構體※。在這種類型的高架鐵路下所營業的店鋪，不需要屋頂。

空調室外機放置在正面的外牆上。

這裡面有8間店鋪，招牌也有8個。但入口的數量僅有5個，與店鋪數量不一致。

唯一寫著「入口」的部分。

高架鐵路下的建築物不需要屋頂？

東京東側的鐵路已採行鐵路高架化。高架下的空間，從戰前開始便已作為借貸物件流通。

神田地區，便有數間居酒屋聚集在高架下。如果進入店中，希望您能抬頭一望天花板。高架下的建築可大略分為有屋頂和沒屋頂這2種。如上圖般以鋼筋混凝土來鋪設鐵軌的結構，屬於較堅固的構造，不需要另外設置屋頂，所以可以一邊飲酒一邊眺望軌道鋪面的內側。

※：也有些區段仍保留著明治時期磁磚堆疊式的結構體。

有屋頂、沒屋頂，差別在這裡！

位於鐵橋下的有屋頂類型

鐵軌若設在鐵橋上，則必須避免雨水滴落到高架下的空間，所以需要屋頂。因為蓋了屋頂，2樓空間整體的高度會壓低（即天花板較矮），且需要排水管等設計。

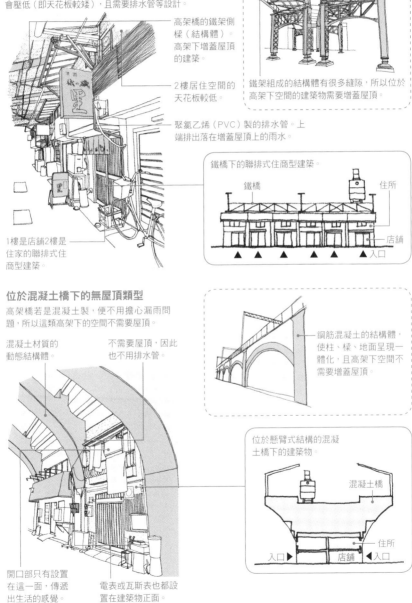

高架橋的鐵架側樑（結構體）。高架下增蓋屋頂的建築。

2樓居住空間的天花板較低。

聚氯乙烯（PVC）製的排水管。上端排出落在增蓋屋頂上的雨水。

鐵架組成的結構體有很多縫隙，所以位於高架下空間的建築物需要增蓋屋頂。

鐵橋下的聯排式住商型建築。

鐵橋　　　　　住所

店舖　　　入口

1樓是店舖2樓是住家的聯排式住商型建築。

位於混凝土橋下的無屋頂類型

高架橋若是混凝土製，便不用擔心漏雨問題，所以這類高架下的空間不需要屋頂。

混凝土材質的動態結構體。

不需要屋頂，因此也不用排水管。

鋼筋混凝土的結構體，使柱、樑、地面呈現一體化，且高架下空間不需要增蓋屋頂。

位於懸臂式結構的混凝土橋下的建築物。

混凝土橋

住所

入口　　店舖　　入口

開口部只有設置在這一面，傳遞出生活的感覺。

電表或瓦斯表也都設置在建築物正面。

〔MEMO〕戰後，黑市沿著高架開設。上野著名的阿美橫（AMEYOKO，或稱アメヤ橫丁）就是從東京‧御徒町的黑市所發祥的商店街。

雅致的黑色牆面是茶藝館的標誌

過 去人聲鼎沸的喧鬧遊廊（花柳街），如今也隱沒在城鎮裡的街道巷弄中。過去醒目的茶藝館，現在也和日式料理屋難以區分。

茶藝館通常不能從外部望穿建築物內部，並且會用牆面或圍籬環繞整棟建築。就算不是「雅致的黑色牆面※1」，只要具備了能夠區分雅致圍牆的技巧，就能夠判斷是否為茶藝館，而且還能在附近看到三味線店舖或和服木屐店舖等遊廊周邊特有的商店。

「雅致的黑色牆面、充滿期待的松樹※2」

道路和建築物之間就算只有很狹窄的距離，依然會設置高約2.1公尺的外牆圍籬並種植樹木，這些都是茶藝館必備的經典特色。

松樹令人聯想到「等候」※2。介於圍牆和建築物之間的松樹，有招攬客人入內、捨不得客人離去等風情韻味。

無論是從道路觀賞還是從房內眺望，植栽都是最適合創造出日式氛圍的道具。

黑色牆面。採用雅致、純粹的風格，刻意避免過度時髦或樸素的樣式。本身並不特別醒目，反而襯托出黑色的雅致。不過，並非所有茶藝館都採用黑色牆面。

以「客人與藝妓間，即使彼此喜歡也不會開花結果的平行線之愛」作為構思主軸。和服的縱向花紋被認為是男女的暗示，茶藝館的木板牆面也是縱向鋪設。

格紋門。它是切開牆面的一部分，隨意裝上的格柵門。

※1：昭和29年（1954年）的流行歌曲「お富さん」中的一小節。另外，在歌舞伎「與話情浮名横櫛」的一個場景中，名為「源氏店」的店舖就以黑色牆面來比喻高級日式料理店。　※2：松樹的日語讀音和等待、期望的日語讀音相同。

辨識遊廓（花柳街）專屬的特徵

雅致的2樓窗戶

能透過牆面看見的茶藝館2樓窗戶或扶欄，充滿了恣意的調皮心。

在門板之間，使用竹子遮掩來往的視線，讓整體更加輕盈。

玻璃窗框內使用細的骨架，讓窗櫺呈現輕盈感。

牆面掛燈

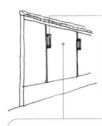

會在牆面上裝著「燈」，也是遊廓的特徵。這是沿襲了江戶時代時，在牆面上為室外燈設置聖窗的巧思。

也有在牆面上挖出洞，然後在橫樑上掛著遮蔽視線的竹簾。是讓人隱約可見卻又看不到的一種誘發男性玩心的設計。

尋找遊廓的稻荷

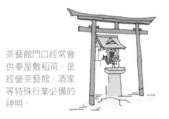

茶藝館門口經常會供奉屋敷稻荷。是經營茶藝館、酒家等特殊行業必備的神明。

鎮上稻荷社的石棚內，刻有茶藝館或藝妓的名字。

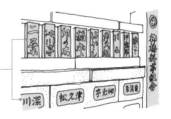

前去與藝妓玩樂所需要的是？

懷抱三味線的演奏方式（稱為「新內流」，是新內節的演奏型態之一）也是搭乘小船環繞。

木屐店舖的招牌

河豚料理店的燈籠

和菓子店舖的暖簾

只有遊廓才會有的商店

遊廓周邊，經常能看見三味線、布匹、木屐等店舖的屋頂招牌，以及河豚、天婦羅、和菓子等店舖的垂吊燈籠或暖簾（日式門簾）。

利用小船往來

遊廓經常位於河川附近。前來看戲或到遊廓玩樂的人，大多不使用陸地搭轎的方式，而使用輕舟小船。

復古派出所 處處藏有巧匠的好手藝

警 察24小時輪班執行勤務以維持城鎮治安的「派出所」，是日本獨特的系統。派出所採用了江戶時代的番屋制度※1。

作為關東大地震後的復建及昭和天皇的即位加冕紀念之一，在各處成立新的派出所。這些派出所，受到當時所流行的國際風格影響，有別於其他時期的特徵。

以下介紹的景點，是融合了「日式」制度與「西洋」設計的當時的派出所。

融合日式與西洋的復古派出所

大地震後，改變原有的木造風格，重新利用混凝土在各地與建石造風格的派出所。主要都是以2個空間組成，且正面2.4公尺、深度4.5公尺的寬敞感也和江戶時代的自身番※1幾乎相同。隨處融入的日式風格，是復古派出所的特徵。圖為東京・本所的　橋舊派出所（現為地區安全中心）。

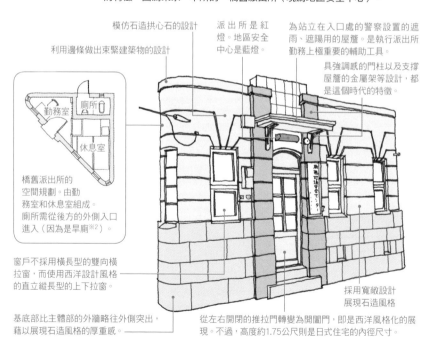

模仿石造拱心石的設計

利用邊條做出束緊建築物的設計

派出所是紅燈。地區安全中心是藍燈。

為站立在入口處的警察設置的遮雨、遮陽用的屋簷。是執行派出所勤務上極重要的輔助工具。

具強調感的門柱以及支撐屋簷的金屬架等設計，都是這個時代的特徵。

橋舊派出所的空間規劃。由勤務室和休息室組成。廁所需從後方的外側入口進入（因為是旱廁※2）。

勤務室　廁所　休息室

窗戶不採用橫長型的雙向橫拉窗，而使用西洋設計風格的直立縱長型的上下拉窗。

採用寬敞設計展現石造風格

基底部比主體部的外牆略往外側突出，藉以展現石造風格的厚重感。

從左右開的推拉門轉變為開闔門，即是西洋風格化的展現。不過，高度約1.75公尺則是日式住宅的內徑尺寸。

※1：也稱為番所制度。在鎮上居民居住地的各主要街道的城鎮邊境，設置「自身番（警備處）」作為鎮上的警備據點；武家地各個街道的十字路口處，則設置「辻番（崗哨）」警備。　※2：旱廁是一種沒有沖水設備且蹲坑下另有貯糞池或糞缸貯藏糞尿的簡便型廁所。因貯糞池、蹲坑、小便池和糞缸裡面的糞尿無法及時清除，所以不會設置在屋內。

派出所繼承的「番屋制度」

江戶時代

番屋制度。自身番由2個空間組成，大小固定為最初的正面9尺（約2.7公尺）和深度2間（約3.6公尺）。

↓

明治前期

明治7年（1874年），決定配置「交番所」（於1881年改名稱為「派出所」）。和自身番與辻番相同，設置在十字路口或橋詰等處。

↓

明治、大正時期

明治45年（1912年），由建築師辰野金吾（Tatsuno Kingo）興建，作為萬世橋車站一部分的磁磚建造的派出所（後移建至江戶東京建築園）。防火能力強的磚造建築物雖然很優雅，抵禦地震的能力卻很弱，之後便不再興建此類型的建築，不久後也就消失了。

↓

昭和時期

圖左側的建築物是規格化的固定型派出所。同類型的目前僅存數座。

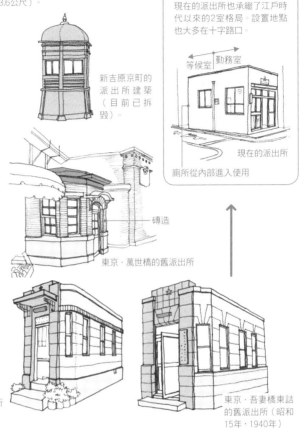

新吉原京町的派出所建築（目前已拆毀）。

東京・萬世橋的舊派出所

└ 磚造

東京・月島的舊派出所（大正15年，1926年）

東京・吾妻橋東詰的舊派出所（昭和15年，1940年）

現在

現在的派出所也承繼了江戶時代以來的2室格局。設置地點也大多在十字路口。

等候室　勤務室

現在的派出所

廁所從內部進入使用

展露工匠技術的屋簷支撐金屬架

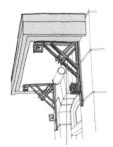

支撐屋簷的金屬架，是非常值得一看的景點之一。具備日式風格的同時，也融合了西洋的設計風格。

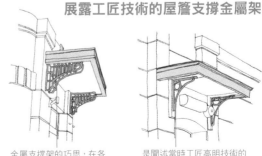

金屬支撐架的巧思，在各派出所皆有所不同。

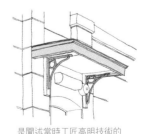

是闡述當時工匠高明技術的設計。

結構上同時具備稱為「千鳥破風」的山型大屋頂，以及稱為「唐破風」的波浪型屋頂的入口，讓人聯想到寺院的正殿。由於這個外觀，而稱之為宮殿建築型澡堂。這種形式是在關東大地震後的大正末期到昭和初期這段期間內產生的。

懸魚※1。這裡所雕刻的魚吹水的模樣，是對預防火災所作的祈願。

唐破風。設置在寺院玄關口的結界。藉由從這個下方穿過，進行精神上的切換，進入聖域。

木質網格。神社、城壁等山牆外壁的裝飾。

千鳥破風，是設置在屋頂斜面的山牆（三角形的部分）。

外觀為細長型的懸魚※1。引人注意的裝飾使用細長型雕刻，正是工匠展露技巧之處。

暖簾。風水簾，也是防止邪氣入侵的阻隔物。關東採用半長暖簾，關西採用長暖簾。

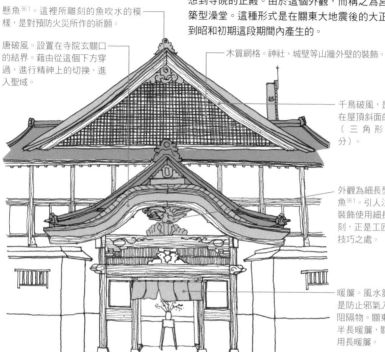

澡堂的設計是寺院風

[日] 本人很愛泡澡。沐浴泡澡不是單純的生活習慣，也帶有淨化儀式的意思。

為了泡澡而脫去衣服、洗淨身體，然後在泡澡後換上乾淨的新內衣。這宛如蛇蛻皮般一連串的動作，被認為是宛若再生的儀式。或許也因此對執行淨化儀式的這個場所「澡堂」，增添了神聖的設計巧思。以下就一起看看外觀特徵顯著的宮殿建築型澡堂。

〔MEMO〕本項的主要取材為關東的澡堂。關西地區可看見帶有不同巧思的澡堂。若要舉出西洋風格（近代建築風）的澡堂，則有大阪・生野區的「源橋溫泉」。若要舉出美麗的民風澡堂，則有京都，北區的「船岡溫泉」等。

方格天花板。圖為中央方格較高的四周凹摺式天花板。四周牆壁凹摺往上提的曲面造型。方格面高度最高的樣式是雙重凹摺式天花板。

四周凹摺式

高窗較不易損傷，常見於復古的門窗隔扇。

關東採用整片式鋪板，關西則採用留有些微縫隙的木板墊架的地板。

遮擋板

櫃檯。江戶時代稱之為「高座（或高台）」，用來確認是否有人偷盜（當時稱為「板の間稼ぎ」）。只要有雲形的遮擋板，便已有相當程度的歷史，且座位也可能是榻榻米。

若沒有木牌，表示已有人使用。

木牌的內側有小凹槽。

更衣處──方格樣式的空間

挑高的大空間和格式較高的方格天花板是其特徵。可趨近觀察的櫃台也值得一看。

鞋盒──木牌便是鑰匙

鑰匙就是木牌，是取下木牌就會上鎖的構造。小凹槽深淺的差異就是鑰匙的關鍵。木牌鑰匙也會應用在傘架上。

磚瓦繪圖位於男湯和女湯的界線。大多是鯉魚或寶船等圖樣的繪圖。關西地區也常見裝飾性高的高級馬約利卡磁磚※2。

富士山等漆畫（壁畫）

大多使用火山岩

錦鯉

浴室──繪畫鑑賞

為區分裡面的浴池和防水牆，而產生了利用砂漿和鍍鋅做成的大面牆壁。描繪在這片牆壁上的漆畫是不容錯過的匠心之作。

坪庭──沖掉汗水的地點

無論是沖掉泡湯起身後的汗水，或是觀賞池裡的錦鯉都非常適用。澡堂經營者大多是北陸出身，其中，新潟是錦鯉的生產地。

※1：光是花費在懸魚和細長形懸魚這兩種裝飾雕刻的費用，可能已是普通人家建造1棟房子的價格。
※2：15世紀，在義大利發展的陶器製品。

留意香菸店的展示櫃

在 香菸仍舊屬專賣制度的時代※1，原則上，只要香菸店沒有在街道的拐角處，便無法取得營業許可。至今仍可在十字路口看見的香菸店，就是當時流傳下來的。

在香菸店展示櫃後面的，是店裡招攬生意的美麗小姐。除此之外，香菸店還有被稱作三種神器的物品。分別是「香菸的招牌」、「公共電話」、「郵筒」※2。這三種都是紅色的，是用來吸引民眾目光的物品。

尋找香菸店的三種神器

神奈川・鶴見現存的香菸店。香菸店的三種神器也仍在使用。香菸店也是城鎮轉角處的通訊、資訊站。這裡不僅可以寄信或使用電話外，店裡還有可介紹城鎮特色的美麗小姐。很早以前便已存在的香菸店，甚至會在招牌上加上「鹽」這個字。是城鎮裡不可缺少的商店。

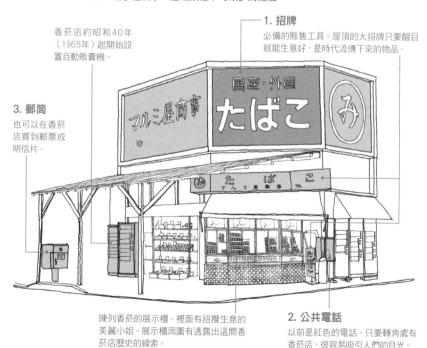

1. 招牌
必備的販售工具。屋頂的大招牌只要醒目就能生意好，是時代流傳下來的物品。

香菸店約昭和40年（1965年）起開始設置自動販賣機。

3. 郵筒
也可以在香菸店買到郵票或明信片。

陳列香菸的展示櫃。裡面有招攬生意的美麗小姐。展示櫃周圍有透露出這間香菸店歷史的線索。

2. 公共電話
以前是紅色的電話。只要轉角處有香菸店，很容易吸引人們的目光。

※1：香菸和鹽，曾是日本專賣局製造、販售的獨占事業（於1985年改組）。
※2：電信、電話方面曾是舊電電公社的獨占事業；郵務方面曾是舊日本郵政公社的獨占事業。

可從展示櫃判斷出歷史年代

邊框（著色招牌）、側邊櫥窗、窗口的設計，從以前到現在幾乎都沒變。

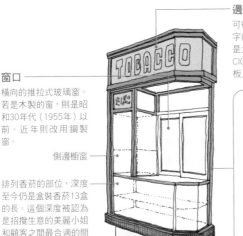

邊框（著色招牌）

可從邊框的文字判斷出時代。一般來說，用漢字由右到左橫向書寫的（如：「草煙」）大多是大正時代；以TABACCO表記的是戰前；以CIGARETTES表記的是戰後。圖為上色在玻璃板上的招牌。裡面有放入照明設備。

窗口

橫向的推拉式玻璃窗。若是木製的窗，則是昭和30年代（1955年）以前。近年則改用鋼製窗。

側邊櫥窗

排列香菸的部位，深度至今仍是盒裝香菸13盒的長。這個深度被認為是招攬生意的美麗小姐和顧客之間最合適的間隔。

昭和30年代（1955年）以前，有可以在打烊時移到店內的展示櫃。圖的下部看起來只是一個台面，卻是能在店內側使用推拉窗進行收納的小空間。

腰

為了擋雨需求，大多採用貼磚方式。戰後，格紋圖案的設計風靡一時。圖為馬賽克磁磚只鋪上帶狀一圈的造型。

從店門口吊掛的小招牌判斷出製造的年代。戰前使用木製品，並以油漆做最後加工。若是搪瓷製（又稱琺瑯），則是昭和30年代（1955年）前製做的。

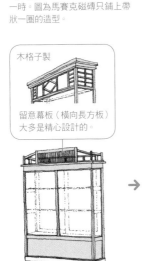

木格子製

留意幕板（橫向長方板）大多是精心設計的。

戰前型的展示櫃是木製的。正面的玻璃鑲在內側固定住，無法自由開關。下部為可從店內拉開的抽屜。

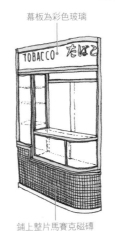

幕板為彩色玻璃

鋪上整片馬賽克磁磚

昭和30年代（1955年）電鍍鋼板框架的展示櫃。玻璃呈現曲線狀。下部鋪上整片馬賽克磁磚。

幕板為在彩色玻璃上電鍍文字

不鏽鋼框架

昭和40年代（1965年）不鏽鋼框架的展示櫃。設計也變得簡樸單純。

仍存在著的傳統點心店之地理條件

散 步城鎮間，在巷弄裡迷失方向時，經常能聽見孩童們精神飽滿的開朗聲音。那一定是傳統點心店。

店內空間狹窄，卻能從陳列的商品中挑選出喜愛的物品掏錢購買。孩童們在傳統點心店累積社會經驗。此外，傳統點心店的周圍，也會有年長者與年少者可同時遊樂的社交場所。孩童們的空間如同從店內延伸出來般寬敞廣闊，是決不能錯過的景點。

傳統點心店的周圍也是孩童們的社交場所

在數量激減的情形下，至今仍存在的傳統點心店的條件之一，是地點優勢。交通工具的流量少，且路上就能玩耍的地點是很重要的。不只是店內，馬路也是孩童們的遊樂場。

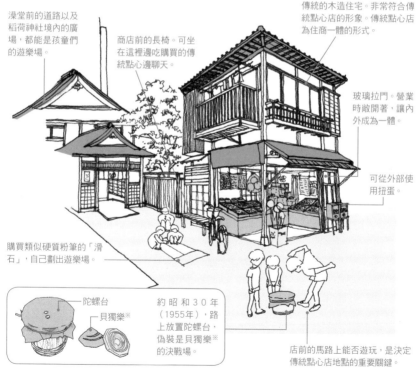

澡堂前的道路以及稻荷神社境內的廣場，都能是孩童們的遊樂場。

商店前的長椅。可坐在這裡邊吃購買的傳統點心邊聊天。

傳統的木造住宅。非常符合傳統點心店的形象。傳統點心店為住商一體的形式。

玻璃拉門。營業時敞開著，讓內外成為一體。

可從外部使用扭蛋。

購買類似硬質粉筆的「滑石」，自己劃出遊樂場。

陀螺台

貝獨樂※

約昭和30年（1955年），路上放置陀螺台，偽裝是貝獨樂※的決戰場。

店前的馬路上能否遊玩，是決定傳統點心店地點的重要關鍵。

※：一種日本傳統的木製貝殼狀陀螺。

狹小店內寬敞的孩童世界

2間（約3.6公尺）大小的四方形狹小店舖。由「上開式點心盒」、「垂吊式點心」、「玻璃罐」的擺放位置，決定這間傳統點心店的個性。

裡面擺放著已分裝成小包裝的五顏六色小點心。

前端的高度較低，讓年紀小的孩子也能夠指得到。

上開式點心盒
有玻璃蓋的木製方盒。裡面裝著各種傳統點心，可以從玻璃蓋上方指出要購買哪一種點心。

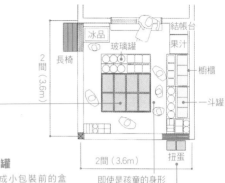

即使是孩童的身形仍稍嫌狹窄的通道

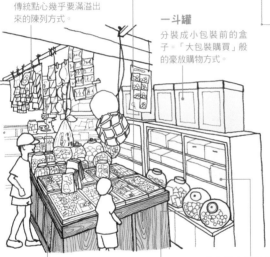

傳統點心幾乎要滿溢出來的陳列方式。

一斗罐
分裝成小包裝前的盒子。「大包裝購買」般的豪放購物方式。

裝有玻璃窗的木製櫥櫃
這裡擺放的是比較高級的傳統點心。

扭蛋
手動的自動販賣機。轉動時，機台內搖晃會發出嘎擦嘎擦的聲音，然後掉出小玩具。沒有照明，且玩具很小。

垂吊式點心
連結分裝成小包裝的點心袋，從天花板垂下吊掛著。購買時要取下來非常有趣。

玻璃罐（地球瓶）
可從外觀直接看透裡面豐富多彩的內容物。裡面裝有小湯匙，以方便少量購買。

模切
按照指示確實裁剪，就能得到獎品。

戳戳樂（抽籤盒）
不太容易中獎呢。

尋找聯排式建築中的咖啡館！

位於東京，白金，是6間長屋中改裝其中一處的咖啡館。請留意它絲毫沒有破壞原本聯排式景觀的重新裝修手法。城鎮散步時，能成為稍作休憩的場所外，其內部空間也是觀賞重點。

直接使用原本的材料

運用竹簾展現町家氣氛

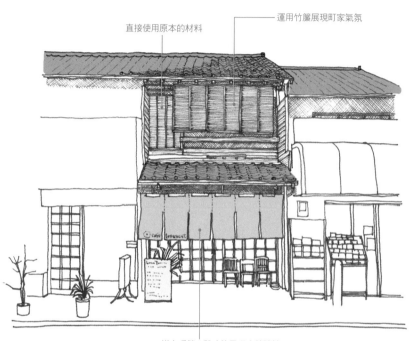

掛上暖簾，與建築呈現出整體性。

町家是值得看的景點及休憩好去處

街 道散步時，如果遇到感覺極佳的聯排式建築（亦稱為町家建築或商家建築，通常是店舖兼用住宅的類型），不妨也觀察看看它的格局以及使用材料等內部模樣。如果目前已經被當成一般住宅使用，雖然無奈只能放棄，但附近重新整修成咖啡館的店舖必定也有很多。請一定要前去看看，邊喝杯咖啡邊欣賞內部空間。無論是長屋還是舊店舖或個人住宅等，有豐富多樣的對象可以觀察鑑賞並讓雙腿休息。

町家重新整修的可看之處

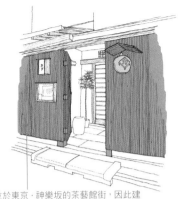

位於東京‧神樂坂的茶藝館街，因此建造新的黑色牆面，與周圍環境調和。

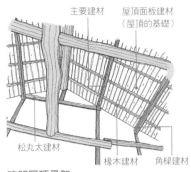

主要建材　屋頂面板建材（屋頂的基礎）

松丸太建材　椽木建材　角樑建材

瞭解屋頂骨架

走進2樓抬頭往上看，先擺開天花板不管，結構建材偶爾是以裸露方式呈現。屋頂內的結構之美也是值得一看的地方。

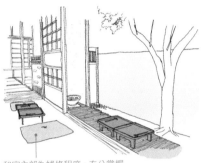

和室內部為補修程度。充分掌握從前屋主的品味非常重要。

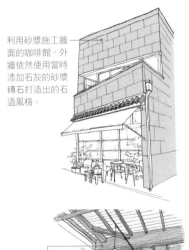

利用砂漿施工牆面的咖啡館。外牆依然使用當時添加石灰的砂漿磚石打造出的石造風格。

2樓的地板、托樑、橫樑維持當時的狀態。地板和橫樑都很美。

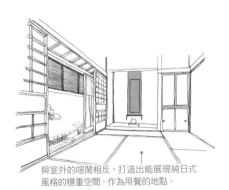

與室外的喧鬧相反，打造出能展現純日式風格的穩重空間，作為用餐的地點。

留意重新裝修的部分

可留心觀察重新裝修時，是如何和既存的建築物配合，又是如何掌握並運用既存的物品。

尋找當時的材料

改裝商店建築的咖啡館等商家，除了外牆建材和結構建材外，棚架等維持原始狀態的情形也很多。以上2圖為東京‧入谷的咖啡館。

topics | 西洋化的浪潮也湧至橋上

江戶到明治這段時代極大的轉換期，不只是建築物和人民的生活有所改變，在橋的設計方面也有非常大的變革。在那之前的木橋，重新建造為石橋或鐵橋，產生了融合近代技術與西洋風格設計的橋樑。

橋外觀的進化演變

江戶時代

把木板搭載在並排的小船上讓人能夠通行的舟橋。在各地方許多稱作「ふなばし（FUNABASHI）」的地名，就是由這座橋而來。

半月形拱橋

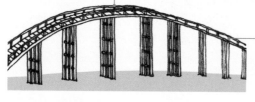

江戶時代的橋是以耐久能力不佳的木材製成，所以每20年左右就必須重新建造。又因船隻通行因素，必須提高橋柱下方的高度，因此建造了半月形拱橋。

↓

明治～大正時代

利用鋼製桁架結構提升耐震程度。

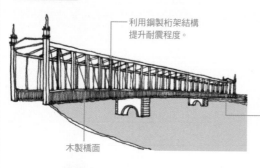

木製橋面

也開始建造石橋或混凝土橋※1。

木橋改建為鐵橋，明治中期各式各樣的橋都成了鋼製桁架橋。然而橋面仍大多維持原先的木製地板，因此在關東大地震中，許多橋都受到火災損害。

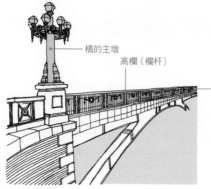

橋的主墩

高欄（欄杆）

時代演進，便開始將設計巧思融入橋的主墩和高欄（欄杆）當中。四谷見附橋（東京·千代田區）便被視為前往赤坂離宮（現為迎賓館）的入口，將能夠與離宮相輝映的裝飾融合到橋的設計裡※2。

※1：在九州地區，肥後（熊本）的石匠非常活躍，因此江戶時代也有很多石橋存在。
※2：現在的四谷見附橋是平成3年（1991年）改建的，但橋的主墩和高欄（欄杆）等設計，皆承襲了最初的巧思。

探訪建築的好建議

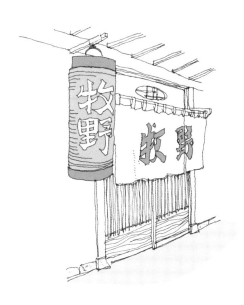

仿效西洋的擬洋風建築

運用日式技術重現西洋風格的外觀。

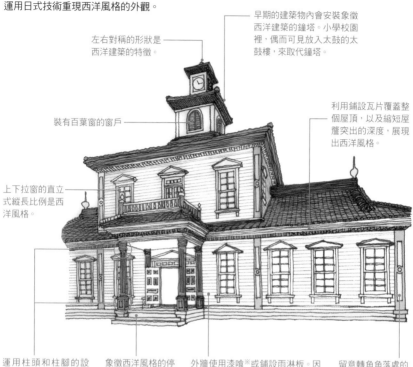

左右對稱的形狀是西洋建築的特徵。

早期的建築物內會安裝象徵西洋建築的鐘塔。小學校園裡，偶而可見放入太鼓的太鼓樓，來取代鐘塔。

裝有百葉窗的窗戶

利用鋪設瓦片覆蓋整個屋頂，以及縮短屋簷突出的深度，展現出西洋風格。

上下拉窗的直立式縱長比例是西洋風格。

運用柱頭和柱腳的設計，展現出石柱風格。

象徵西洋風格的停車門廊也融入了日式手法。

外牆使用漆喰※或鋪設雨淋板。因屋簷突出的範圍不深，容易被雨水淋濕，所以也有原是塗抹漆喰卻又改成雨淋板的情形。

留意轉角角落處的房角石，展現石造風格。

將木造建築改用石材的擬洋風建築

【模】仿西洋建築且於幕末到明治初期與建的建築物，稱為「擬洋風建築」。這類建築物不是完全的西洋式建築，其利用日式技術重現西洋風格的這一點，是擬洋風建築最大的特徵。

乍看之下雖然很像是石造的產品，但實際上幾乎都是木造的。這些酷似石造的產品是泥水匠和木雕師傅匠心獨具的表現。請留意他們發揮所長且運用傳統日式手法所展現的出色技藝，以及雕塑出的各項細節。

※：漆喰，是日式建築工法中，在外牆抹灰時所使用的一種材料。內含沙、貝灰或石灰、海草黏著劑等。

能在細節中看見日式風格

整體印象雖是西洋風格，但只要觀察細節，就能發現日式風格，感受擬洋風建築的趣味。

房角石

西洋建築中，轉角角落處的房角石，是力學方面很重要的部位，以特殊的石頭進行特別的堆疊方式。在木造建築中展現石造感覺的工匠技藝，值得您多留意。

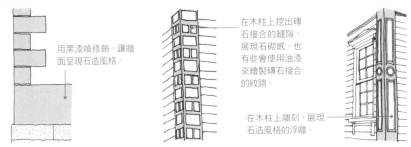

用黑漆喰修飾，讓牆面呈現石造風格。

在木柱上挖出磚石接合的縫隙，展現石砌感。也有些會使用油漆來繪製磚石接合的紋路。

在木柱上雕刻，展現石造風格的浮雕。

柱頭

模仿希臘或羅馬樣式的柱頭設計。

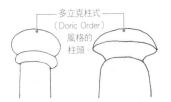

多立克柱式（Doric Order）風格的柱頭。

螺旋式風格的細節是模仿愛奧尼柱式（Ionic Order）的設計。

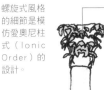

模仿科林斯柱式（Corinthian Order）。柱頭是使用毛茛葉（Acanthus）裝飾的細節。

利用日式技術重現的各種設計巧思

分別有運用工匠手法來展現西洋風格的設計，以及直接融入日式做法的設計。

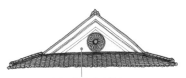

在人字形屋頂的山牆上重現三角楣飾。

唐破風（波浪型屋頂）的屋簷。

房間連著陽台的扶欄是雲朵型的楣窗設計。

木雕托架

海參牆（Namako wall）

利用漆喰上塗色的鏝繪來重現裝飾。

十字路口的門面──隅丸建築入口處

江戶時代，十字路口是交通上的節點以及人們交會的場所。到了明治中期前後，十字路口的位置出現了圓筒型的隅丸建築（邊角處施予圓弧加工的建築）[1]。

隅丸建築的閣樓裡，會有鐘樓或各種具有象徵意義的設計。它們在日本城鎮內不知名的道路上，具有擔任各十字路口路標的功能。現在，這些十字路口也仍有這類隅丸建築或其遺跡存在，並成為人們等候親友時的空間。

隅丸建築的觀察要點

隅丸建築是在隅切[2]法令化之前就已經存在了。觀察隅丸建築時，留意以下4點將會非常有趣。①昭和初期的西洋建築樣式是如何融入建築內的呢？②入口位置在何處？（是否在建築物的圓弧中央位置？）③建築物是左右對稱的嗎？（站在十字路口望向建築便可判斷）④是否有鐘樓？（可作為路標的功能）。

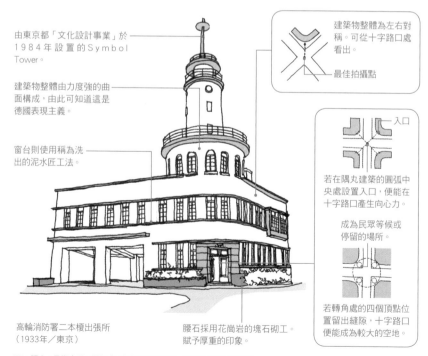

由東京都「文化設計事業」於1984年設置的Symbol Tower。

建築物整體由力度強的曲面構成，由此可知道這是德國表現主義。

窗台則使用稱為洗出的泥水匠工法。

建築物整體為左右對稱。可從十字路口處看出。

最佳拍攝點

若在隅丸建築的圓弧中央處設置入口，便能在十字路口產生向心力。

成為民眾等候或停留的場所。

若轉角處的四個頂點位置留出縫隙，十字路口便能成為較大的空地。

入口

高輪消防署二本榎出張所（1933年／東京）

腰石採用花崗岩的塊石砌工。賦予厚重的印象。

※1：隅丸，是指盒子、框架或地板等角落的邊角，弄成圓弧狀態的造型。
※2：隅切是以直線或圓弧切割垂直道路的彎曲空間。

從細節感受隅丸建築的古趣

東京・新橋的堀商店（1932年），是昭和初期興建的隅丸建築。可從窗戶設計和低矮擋牆的細節看出是這個時代的設計。各部位的修飾和細節也值得一看。

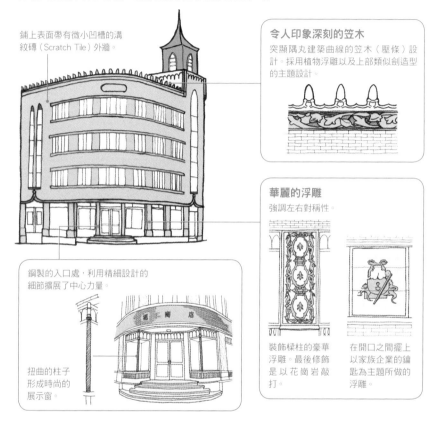

鋪上表面帶有微小凹槽的溝紋磚（Scratch Tile）外牆。

令人印象深刻的笠木
突顯隅丸建築曲線的笠木（壓條）設計。採用植物浮雕以及上部類似雕型的主題設計。

華麗的浮雕
強調左右對稱性。

裝飾樑柱的豪華浮雕。最後修飾是以花崗岩敲打。

在開口之間擺上以家族企業的鑰匙為主題所做的浮雕。

鋼製的入口處，利用精細設計的細節擴展了中心力量。

扭曲的柱子形成時尚的展示窗。

成為路標的隅丸建築

服部鐘錶店（1894年／東京）。今日的銀座和光（右圖）改建之前的時鐘塔。曾是明治時代的銀座象徵。

銀座和光（1932年／東京）。在新文藝復興樣式的建築中，於中央處設置鐘樓的隅丸建築代表。至今仍是銀座的象徵。

高田馬場日本館（1936年／東京）。目前也是在學男學生的專用宿舍。雖是木造的2層樓建築和低層設計，卻是時尚建築。

容易辨識的咖啡館—建築的判讀方式

咖啡館建築的特徵有①入口有兩處,以及②裝飾過多這兩點。雖然位於住宅地區,卻擁有和住宅完全不同的外觀。

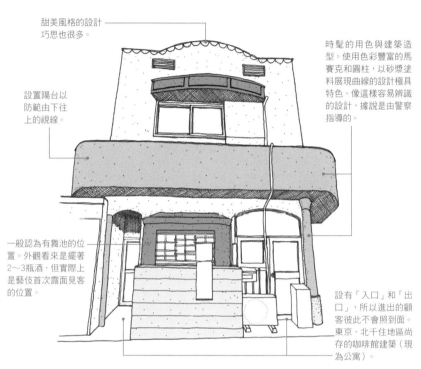

甜美風格的設計巧思也很多。

設置陽台以防範由下往上的視線。

一般認為有舞池的位置。外觀看來是擺著2～3瓶酒,但實際上是藝伎首次露面見客的位置。

時髦的用色與建築造型。使用色彩豐富的馬賽克和圓柱,以砂漿塗料展現曲線的設計極具特色。像這樣容易辨識的設計,據說是由警察指導的。

設有「入口」和「出口」,所以進出的顧客彼此不會照到面。東京‧北千住地區尚存的咖啡館建築(現為公寓)。

尋找帶有遊廓痕跡的咖啡館建築

江 戶時代的遊廓(花柳街)在第二次世界大戰後被稱為「赤線」,成為「特殊餐飲店」。這些商家以咖啡館(café)的名義經營店舖,也建造了許多相關建築(內部有符合咖啡館性質的舞池)。赤線於昭和33年廢止,作為公娼地區的遊廓也在此時完全走入歷史。當時的店舖則大多轉型成餐飲店、旅館、公寓等。現在所能看見的「咖啡館建築」大多位於住宅地區,它們與住宅不同的獨特設計正是其特徵所在。

〔MEMO〕外牆的顏色和材質可能經過重新整修等過程,使得現在已有所改變。若遇到這種情形,請觀察與隔壁相鄰的那面側牆。有很多咖啡館建築的外牆至今仍維持著從前的粉紅色等時髦顏色。

咖啡館建築的變化

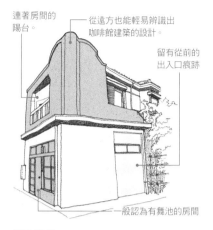

連著房間的陽台。

從遠方也能輕易辨識出咖啡館建築的設計。

留有從前的出入口痕跡

一般認為有舞池的房間

標準樣式
波浪彎曲的曲線是其特徵。東京・東向島（舊地名：玉之井）的咖啡館建築。

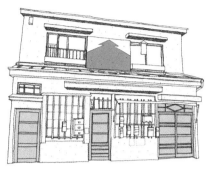

也有日式的建築物
2樓防雨窗套的富士山設計相當時髦。出入口也超過2處。東京・千束（舊地名：吉原）尚存的咖啡館建築（現為公寓）。

咖啡館的標誌
以前咖啡館需要獲得許可才能營業。必須從公安委員會取得許可證，並張貼在店的入口處。

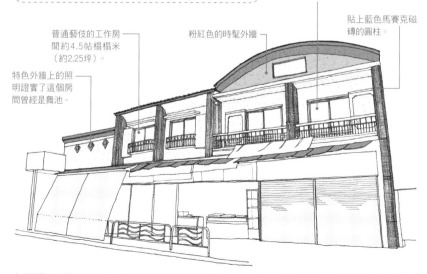

高級藝伎約6帖榻榻米（約3坪）大的工作房間。

貼上藍色馬賽克磁磚的圓柱。

普通藝伎的工作房間約4.5帖榻榻米（約2.25坪）。

粉紅色的時髦外牆

特色外牆上的照明證實了這個房間曾經是舞池。

大規模的咖啡館建築　3棟樓相連的大型咖啡館建築。由左而右，分別是由舞池、普通藝伎用的工作房間、高級藝伎用的工作房間等建築物組成。圖為東京・東陽（舊地名：洲崎）。

耐火能力強的藏造建築與塗造建築

大火頻傳的江戶時代。享保5年（1720年）開始允許一般居民在過去一直禁止的屋頂瓦片上，用黑色磚瓦修繕屋頂（即成為黑磚瓦的藏造建築）以防止火災發生。在那之後，以土或漆喰厚厚塗抹在外牆上的建築物，改變了整個城鎮街道。

江戶周圍以藏造建築較為興盛，而西日本則是塗造建築比較發達。兩者的差異，可從土牆的塗層厚度和門窗等開口部位看出。

藏造建築為厚重的耐火建築

藏造建築，是將建築物整體塗抹土或漆喰而製成的土藏造建築（整座建築全部塗抹）。塗抹的厚度高達12～18公分厚。為了防止火災延燒，2樓為雙開的土窗（藏窗），火災時可從外側關閉，以防止火勢蔓延進去。融合江戶風情的厚重設計。

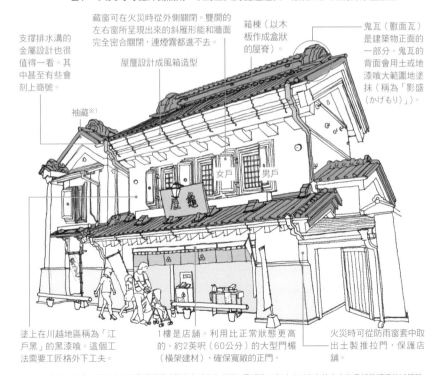

支撐排水溝的金屬設計也很值得一看。其中甚至有些會刻上商號。

藏窗可在火災時從外側關閉。雙開的左右窗所呈現出來的斜雁形能和牆面完全密合關閉，連煙霧都進不去。

屋簷設計成風箱造型

袖藏※1

箱棟（以木板作成盒狀的屋脊）。

鬼瓦（獸面瓦）是建築物正面的一部分。鬼瓦的背面會用土或地漆喰大範圍地塗抹（稱為「影盛（かげもり）」）。

女戶　男戶

塗上在川越地區稱為「江戶黑」的黑漆喰。這個工法需要工匠格外下工夫。

1樓是店舖。利用比正常狀態更高的、約2英呎（60公分）的大型門楣（橫架建材），確保寬敞的正門。

火災時可從防雨窗套中取出土製推拉門，保護店舖。

〔MEMO〕現在關東地區仍大量保留著藏造建築的有埼玉和川越。是明治26年（1893年）的大火後重新修繕過的城鎮與街道。東京地區的藏造建築則在關東大地震時損壞了。　※1：袖藏是町家放置商品或雜物的收納倉庫。

藏造建築的防火設計

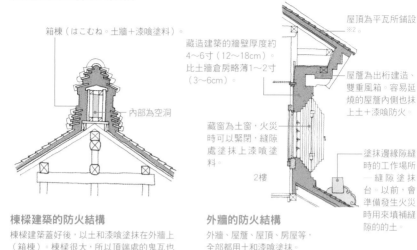

箱棟（はこむね。土牆＋漆喰塗料）。

藏造建築的牆壁厚度約4～6寸（12～18cm）。比土牆倉房略薄1～2寸（3～6cm）。

內部為空洞

藏窗為土窗，火災時可以緊閉，縫隙處塗抹上漆喰塗料。

2樓

屋頂為平瓦所鋪設※2。

屋簷為出桁建造、雙重風箱。容易延燒的屋簷內側也抹上土＋漆喰防火。

塗抹邊緣縫隙時的工作場所──縫隙塗抹台。以前，會準備發生火災時用來填補縫隙的的土。

棟樑建築的防火結構
棟樑建築蓋好後，以土和漆喰塗抹在外牆上（箱棟）。棟樑很大，所以頂端處的鬼瓦也會比較大。

外牆的防火結構
外牆、屋簷、屋頂、房屋等，全部都用土和漆喰塗抹。

塗造是輕鬆簡便的防火建築

為了預防火勢蔓延，將2樓（外牆和屋簷內側）和建築物側面以漆喰塗抹固定，然後在屋頂鋪設木瓦，即是塗造建築。塗層較薄，沒有藏造建築那種厚重感。2樓的開口為木格柵窗上塗抹漆喰的蟲籠窗（或稱虫籠窗）。圖為京都的杉本家住宅。

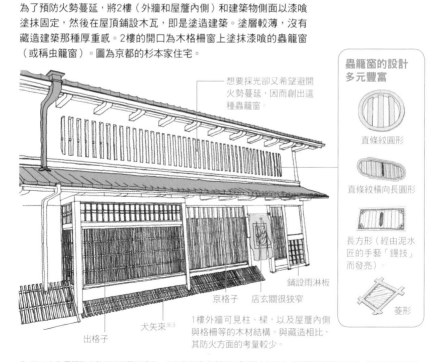

想要採光卻又希望避開火勢蔓延，因而創出這種蟲籠窗。

鋪設雨淋板

店玄關很狹窄

京格子

出格子

犬矢來※3

1樓外牆可見柱、樑，以及屋簷內側與格柵等的木材結構。與藏造相比，其防火方面的考量較少。

蟲籠窗的設計多元豐富

直條紋圓形

直條紋橫向長圓形

長方形（經由泥水匠的手藝「鏝技」而發亮）

菱形

〔MEMO〕為了預防火勢從近鄰蔓延過來，也有使用漆喰塗抹的梲（樑上短柱）或設置擋風牆的地方。東京在戰爭發生後，也能看見幾座塗造風格的建築。　※2：這種技法稱為「棧瓦葺（さんかわらぶき）」。　※3：犬矢來，是一種利用彎曲竹片排列在建築物外牆下方的低矮柵欄。

招牌建築
建築物正面即是畫布的

展現工匠精湛手藝的招牌建築

鋪設銅板※1的看板建築很多。承襲江戶小紋※2傳統設計的銅板裝飾加工非常精美，請務必一看。鋪上銅板的建築中，以一文字葺（一文字瓦）最多，其次是檜垣葺（檜垣紋）和龜殼葺（龜殼紋）。圖是位於東京・月島3丁目的店舖。

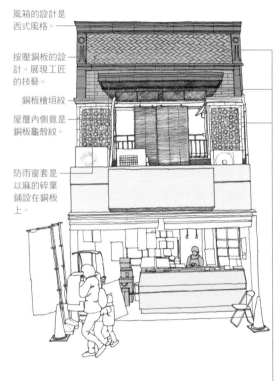

風箱的設計是西式風格。

按壓銅板的設計。展現工匠的技藝。

銅板檜垣紋

屋簷內側竟是銅板龜殼紋。

防雨窗套是以麻的碎葉鋪設在銅板上。

銅板葺的設計。大多採用碎的圖樣。

一文字　檜垣　龜殼

麻葉　青海波　柳條編紋

傳統建築物，擁有具備屋頂和屋簷（遮雨棚）這樣的特色外型（正面）。

然而，昭和初期、關東大地震後才出現的、稱為招牌建築的店舖兼用住宅卻沒有屋簷，正面外觀是豎立的板狀。內部雖然仍是傳統的町家建築，但外部卻是由砂漿、銅板、磁磚等建材修飾，而且設有陽台，以自由裝飾的設計為主要特徵。

※1：銅板葺是一種屋頂的建築手法。主要是將銅板做成薄的銅片，再鋪設到屋頂上。　※2：模樣精細的江戶小紋，是由商人們創造出來的。他們像是描繪江戶幕府時勤儉節約令的幕後風景般，創造了江戶小紋。

也請留意西洋風格的設計巧思

招牌建築的最後修飾除了銅板和鐵板葺外，也有在展現西洋設計上非常合適的鋪貼磁磚或塗抹砂漿等。看不到屋頂的外型雖然很像是鋼筋混凝土製造的，但一窺探其與鄰地間的縫隙，便可看見屋簷內側的椽木，由此可知其實是木造的。昭和30年代（1955年）後，設計簡約且以砂漿做最後修飾的護欄低擋牆式直立型，成為當時的主流。

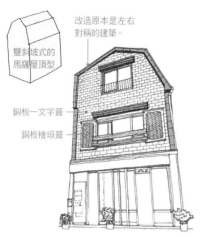

改造原本是左右對稱的建築。

雙斜坡式的馬薩屋頂型

銅板一文字葺

銅板檜垣葺

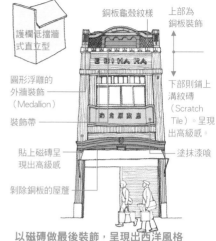

護欄低擋牆式直立型

銅板龜殼紋樣

上部為銅板裝飾

圓形浮雕的外牆裝飾（Medallion）

下部則鋪上溝紋磚（Scratch Tile）。呈現出高級感。

裝飾帶

貼上磁磚呈現出高級感

塗抹漆喰

剝除銅板的屋簷

昭和初期的雙斜坡式馬薩屋頂型
昭和初期，雙斜坡式馬薩屋頂型（Mansard）的招牌建築十分盛行。主流是銅板葺（柏木家／東京・神田）。

以磁磚做最後裝飾，呈現出西洋風格
昭和初期護欄低擋牆式直立型。以磁磚做最後修飾的西洋風格主題為特徵（海老原商店／東京・神田）。

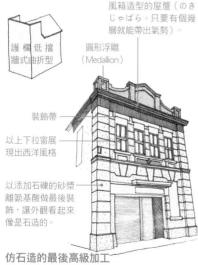

護欄低擋牆式曲折型

圓形浮雕（Medallion）

風箱造型的屋簷（のきじゃばら。只要有個幾層就能帶出氣勢）。

裝飾帶

以上下拉窗展現出西洋風格

以添加石礫的砂漿離氨基酸做最後裝飾，讓外觀看起來像是石造的。

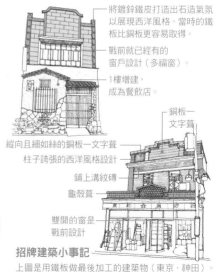

將鍍鋅鐵皮打造出石造氣氛以展現西洋風格。當時的鐵板比銅板更容易取得。

戰前就已經有的窗戶設計（多福窗）。

1樓增建，成為餐飲店。

縱向且細如絲的銅板一文字葺

柱子誇張的西洋風格設計

銅板一文字葺

鋪上溝紋磚

龜殼葺

雙開的窗是戰前設計

仿石造的最後高級加工
護欄低擋牆式曲折型，外觀比直立型的好看。是格外充滿西洋厚重感的設計。

招牌建築小事記
上圖是用鐵板做最後加工的建築物（東京・神田）。下圖是2樓有往後退縮的建築物（東京・品川）。

〔MEMO〕至今仍留有許多以砂漿做最後加工的招牌建築。大正4年（1915年），基礎板條被正式製造後，砂漿加工便在日本全國普及開來。只要運用了固定的型式，也能夠重現有外牆裝飾等設計感的西洋風格主題，可以用便宜的價格創造出西洋趣味的建築物。

裝扮成西洋風格的招牌建築

戴上「西洋風格」面具的日式店舖兼住宅

正面外觀採用西洋手法設計，但內裡卻是既有的和風住宅。招牌建築的基本是對稱，為了達到防火功能，面對正面的牆壁不使用木材，而用銅板或砂漿。現存的招牌建築中，1樓大多都已改裝過，仍維持原始狀態的極少。

—— 將笠木（壓條）做成有厚度的飛簷（參照左頁），增添特色。

—— 商標（浮雕）安排在容易聚焦的屋簷高處，定位在建築物的中心位置。是讓建築物呈現出對稱感的重要元素。

—— 不是結構材的偽柱。

—— 欄杆（扶欄）。

—— 利用砂漿修飾做出類似石砌築的磚石接合感。

—— 做成拱型來展現西洋風情。

—— 昭和初期的西洋館大多使用這種溝紋磚貼面。

—— 拱肩牆是砂漿裝飾。

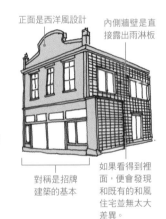

正面是西洋風設計

內側牆壁是直接露出雨淋板

如果看得到裡面，便會發現和既有的和風住宅並無太大差異。

對稱是招牌建築的基本

關東大地震後，「招牌建築」被當作是個人商店的建築樣式。在日式風格的住宅外型上，再加穿西洋風格外衣的這種建築，是店主要求木匠照著模樣在外觀上著墨後的成果。

當中仍安排了防雨窗套（即日語的「戶袋」）等傳統的日式設計，可見在諸多細節上隱藏著日式風情。也有刻意忽略傳統樣式的細緻裝飾，非常有意思。

仔細觀察，定會發現西洋風格

精心設計，展現西洋風格

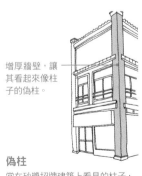

增厚牆壁，讓其看起來像柱子的偽柱。

偽柱
常在砂漿招牌建築上看見的柱子，是用來展現西洋風格的裝飾柱。

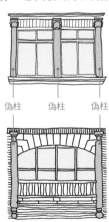

偽柱　偽柱　偽柱

〔MEMO〕招牌建築是店舖兼用住宅，所以2樓通常是當作住宅使用。設計時，會在採光最好的2樓正面位置規劃較大的窗，也會設置遮雨窗和防雨窗套，這雖然與西洋風格的整體設計不搭調，卻也由此證明生活的便利性更加重要。

「○○商店」或「○○屋」等店商號的標示，很可能是始自建築當時。如果文字列是由右往左書寫，則是戰前的建築。以粗體的金屬工藝等技術刻印出每一個字。

銅板葺

以笠木或裝飾用的護欄低擋牆打造出厚度，再用銅板做最後修飾。

在建築物的兩側擺放柱狀物體，展現西洋風情。

裝飾帶設置在與屋簷橫樑同高度的情形甚多。

防雨窗套是很醒目的物體，在西洋外型上添加了日式設計。

只要提到招牌建築，外牆便一定是銅板葺。雖然一文字葺很多，但偶爾也會看見江戶小紋等紋樣。

屋簷內側也因防火因素選用銅板平葺。如果屋簷的深度變深，檜垣等設計性便會增強。

以磁磚＋砂漿做最後修飾

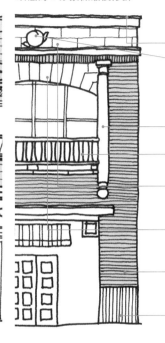

打造出厚度的飛簷。

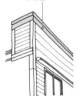

明明是西洋風格的建築卻以東洋的設計（回紋裝飾，Fretwork）裝飾。

飛簷
在頂部施予笠木或護欄低擋牆等裝飾，以多樣化的彩色設計展現出西洋風情。

屋簷的鋸齒狀裝飾

只要屋簷的風箱造型有很多層，便是相當有氣勢的設計。

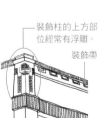

砂漿裝飾

裝飾柱的上方部位經常有浮雕。

裝飾帶

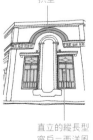

拱型

直立的縱長型窗戶＝西洋風格。

窗戶周圍
拱型造型或直立的縱長型窗戶都是「西洋風格」的特色。

瞭解長屋演變的過程

`長` 屋，是一般居民的住居，它從江戶時代開始逐漸發展，其發展最為顯著的時期，是在關東大地震後。

上水道在各地開發完成後，與水相關的事情較以往改善，以前為了汲取水井的水而設置在玄關旁的廚房，也終於能移動到較裡面的位置。因此，開始在正面入口處空出來的空間，規劃身為「住宅顏面」的氣派玄關，各戶也開始有閒情逸致裝飾自家的前庭。

在關東大地震後逐漸演變的長屋

外牆鋪設雨淋板

2層樓的建築

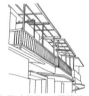

大正時代後，2層樓的建築問世，晾衣場可設置在面向巷弄的位置。

巷弄空間中擺放了各種大小的盆栽植物、塑膠花盆、保麗龍箱等，全部都打掃得到。

郵箱

推拉門是必備項目
玄關旁的開口處安裝了可防盜和顧及隱私的格柵。

玄關的推拉門是必備項目（能有效地靈活運用狹窄的巷弄）。

玄關處另有前庭

玄關上裝有屋頂。

也有前庭被圍籬環繞的高級長屋。

前庭是巷弄和室內的緩衝空間。圍籬的下部採用開放式設計，可在遮掩屋外視線的同時確保通風順暢。

長屋的演變過程

作為一般居民住居的長屋、連棟房屋，能在江戶時代的巷弄長屋上看見其根源。經過時代更迭，其姿態也逐漸演變。

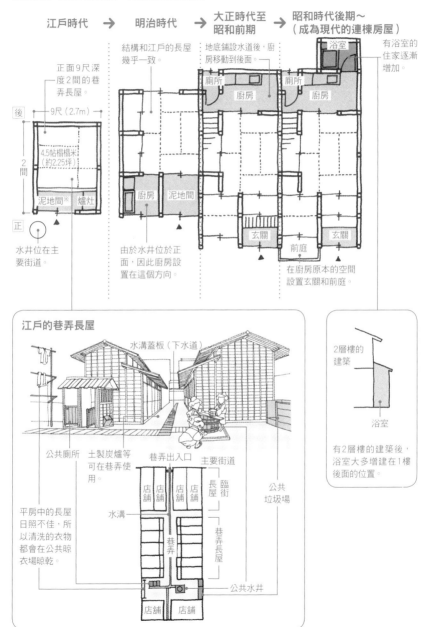

江戶時代 → 明治時代 → 大正時代至昭和前期 → 昭和時代後期～（成為現代的連棟房屋）

正面9尺深度2間的巷弄長屋。

9尺（2.7m）

後

2間

4.5帖榻榻米（約2.25坪）

泥地間※　爐灶

正

水井位在主要街道。

結構和江戶的長屋幾乎一致。

廚房　泥地間

由於水井位於正面，因此廚房設置在這個方向。

地底鋪設水道後，廚房移動到後面。

廁所　廚房

廁所　廚房

玄關

前庭

在廚房原本的空間設置玄關和前庭。

浴室

有浴室的住家逐漸增加。

浴室

玄關

江戶的巷弄長屋

水溝蓋板（下水道）

公共廁所　土製炭爐等可在巷弄使用。

平房中的長屋日照不佳，所以清洗的衣物都會在公共晾衣場晾乾。

水溝

巷弄出入口　主要街道

店舖　店舖　店舖　店舖　臨街長屋

巷弄　巷弄長屋

公共垃圾場

店舖　店舖　公共水井

2層樓的建築

浴室

有2層樓的建築後，浴室大多增建在1樓後面的位置。

〔MEMO〕江戶時代，公共廁所在京阪地區稱為「そうせっちん」，在江戶地區則稱為「そうごうか」。人類的糞便和尿液可作為貴重的肥料變賣（金肥）。意即，金肥在眾人體內！　※：沒有鋪設地板的房間。

別致的町家是江戶風？還是京都風

雖（や）然統一稱為「町家（まちや）」，但您可知江戶風和京都風有所差異？

首先，因榻榻米的大小不同，同樣是6帖榻榻米的房間，大小卻不一樣。在外觀方面，則有無防雨窗套以及1樓遮雨棚（屋簷）的搭建方式等不同。只要掌握了這些差異，就能分辨旅行中所見到的古老民宅是屬於江戶風還是京都風，也能體察該地區受到影響的文化。這是使城鎮漫步更加有趣的基礎知識。

依榻榻米的大小區分

如同以4.5帖榻榻米或6帖榻榻米等榻榻米的帖數得知房間的大小般，日本住家中，榻榻米是尺寸標準（模數）的一種。京間和關東間的一項極大差異，在於是以榻榻米為標準的疊割（たたみわり），還是以柱子為標準的柱割（はしらわり）。

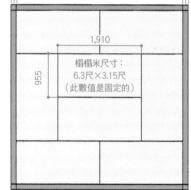

京間（疊割）

柱間尺寸以柱子的內部尺寸（內法）為標準。這稱為「疊割（以榻榻米的尺寸為標準）」。

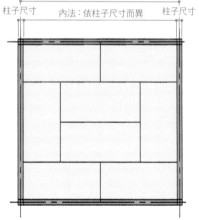

關東間（柱割）

以柱子間隔的尺寸為標準，因此榻榻米的大小會依柱子間隔的尺寸而異。也就是說，6帖榻榻米大小的榻榻米，無法在8帖榻榻米大小的空間使用。這稱為「柱割（以柱子的尺寸為標準）」。

依外觀區分

2樓的外牆面只要比1樓的更往內縮，便是江戶風；而1、2樓的外牆面呈上下對齊的，便是京都風的町家。

江戶風的町家

在2樓左右兩端設置遮雨窗的防雨窗套的是江戶風。防雨窗套的設計上頗有巧思。

沒有翹起或拱起的直線狀屋頂

本2階※1很多

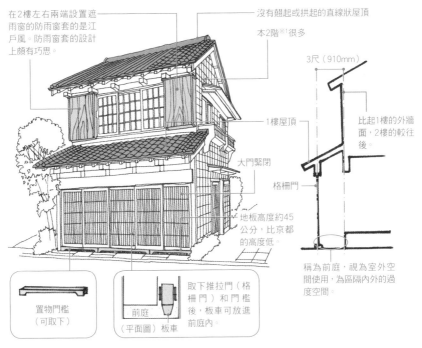

3尺（910mm）

比起1樓的外牆面，2樓的較往後。

1樓屋頂

大門緊閉

格柵門

地板高度約45公分，比京都的高度低。

置物門檻（可取下）

前庭（平面圖）板車

取下推拉門（格柵門）和門檻後，板車可放進前庭內。

稱為前庭，視為室外空間使用，為區隔內外的過度空間。

京都風町家

可看見傳統的廚子2階※1

蟲籠窗

突起的屋頂

2樓外牆為土塗漆

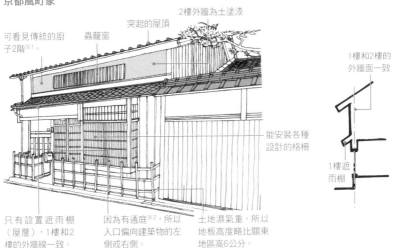

1樓和2樓的外牆面一致

能安裝各種設計的格柵

1樓遮雨棚

只有設置遮雨棚（屋簷），1樓和2樓的外牆線一致。

因為有通庭※2，所以入口偏向建築物的左側或右側。

土地濕氣重，所以地板高度比關東地區高6公分。

※1：傳統町家的2樓高度，分為舊式町家樓高較低的「廚子2階」和新式町家樓高較高的「本2階」。「廚子」原本是指收納物品的家具或空間，也用來收納重要的佛像，即「佛龕」。大正時期以後，以樓高較高的「本2階」為主。
※2：未鋪設地板的泥地間從屋前的入口貫通到很內部的位置，「通庭」即是貫通式的泥地房間。

和洋折衷是中產階級家庭的憧憬

文 明開化致使日本人的生活開始西洋化。在建築物方面首先出現變化的是，貴族的住宅。他們除了日常生活的日式住宅（和館）外，又另外興建招待客人使用的西式住宅（洋館）。

然而，一般庶民終究難以另建洋館。在這種情形下出現的，便是和洋折衷住宅。在日式住宅的一部分放入西洋建築後呈現出的住宅外觀，訴說著當時的人們對洋館的憧憬。

和洋折衷住宅的觀察法

日式風格部分和西洋風格部分，可從各處的屋頂、外牆、窗等許多地方發現差異。只要看到和洋折衷住宅，便能比較日式建築和西洋建築的特徵。

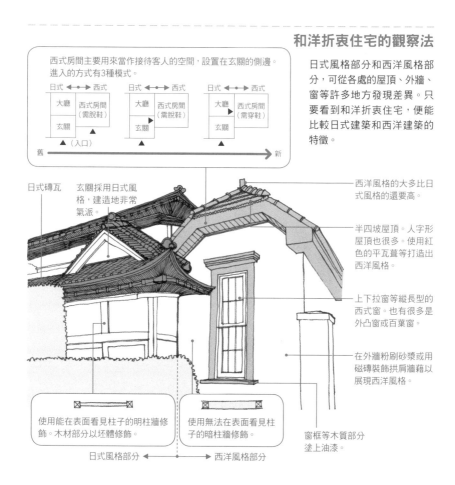

西式房間主要用來當作接待客人的空間，設置在玄關的側邊。進入的方式式3種模式。

日式	←→	西式
大廳		西式房間（需脫鞋）
玄關		

日式	←→	西式
大廳		西式房間（需脫鞋）
玄關	▶	

日式	←→	西式
大廳		西式房間（需穿鞋）
玄關		

（入口）

舊 ───────────────→ 新

日式磚瓦

玄關採用日式風格，建造地非常氣派。

西洋風格的大多比日式風格的還要高。

半四坡屋頂。人字形屋頂也很多。使用紅色的平瓦葺等打造出西洋風格。

上下拉窗等縱長型的西式窗。也有很多是外凸窗或百葉窗。

在外牆粉刷砂漿或用磁磚裝飾拱肩牆藉以展現西洋風格。

使用能在表面看見柱子的明柱牆修飾。木材部分以坯體修飾。

使用無法在表面看見柱子的暗柱牆修飾。

窗框等木質部分塗上油漆。

日式風格部分 ◄─────── ───────► 西洋風格部分

探尋住宅建築的根源

明治末期～大正時代，上班族住宅的興建數量開始增加，主要是以貴族住宅為設計藍本，可大略分成3派。分別有根據洋館發展演變而來的「西式小住宅」、沿襲和館特色的「中央走廊式住宅」、以及同時受到日式和西式雙方影響的「和洋折衷住宅」。

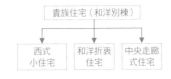

鹿鳴館時代的貴族住宅

當時的和館和洋館是分離的。住戶在和館生活，洋館在客人來訪時才使用。

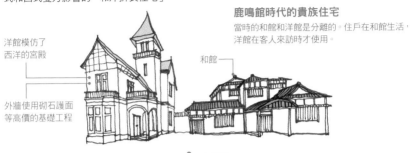

洋館模仿了西洋的宮殿

和館

外牆使用砌石護面等高價的基礎工程

上班族住宅的出現

西式小住宅

建議使用椅子座位的住宅。以客廳為住宅中心的類型。後來由住宅建商繼承了這種設計。

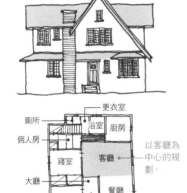

廁所
佣人房
更衣室
浴室
廚房
寢室
客廳
大廳
接待室
餐廳
玄關

以客廳為中心的規劃。

中央走廊式住宅

可從中央的走廊進入各室，是顧慮隱私的住宅。後來由木匠繼承了這種設計。

可從中央的走廊進入各室。

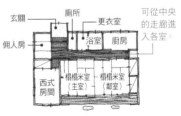

玄關
廁所
更衣室
佣人房
浴室
廚房
西式房間
榻榻米室（主室）
榻榻米室（鄰室）

和洋折衷住宅

對上班族而言，洋館建築是一種憧憬。於是開始在玄關側旁的醒目位置附設出洋館。這樣的建築設計只大約到昭和30年代（1955年）為止。由於這類建築正逐漸消失中，最好能盡早探訪。

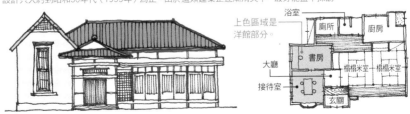

上色區域是洋館部分。

浴室
廁所
廚房
大廳
書房
榻榻米室
榻榻米室
接待室
玄關

連在門上的屋頂

可依照屋頂鋪設的材質分成雅致建築風或書院風。其中大多是人字形屋頂，但神社寺院方面，則以附山牆的建築居多；雅致建築方面，採用四坡屋頂的也很多。

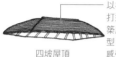

以檜皮葺、柿葺、鋼板葺打造出輕盈感的是雅致建築風。若再加上拱起的造型，則更有雅致建築風的感覺。

四坡屋頂

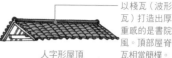

以棧瓦（波形瓦）打造出厚重感的是書院風。頂部屋脊瓦相當簡樸。

人字形屋頂

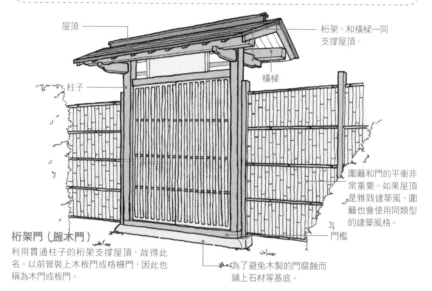

屋頂

桁架。和橫樑一同支撐屋頂。

柱子

橫樑

圍籬和門的平衡非常重要。如果屋頂是雅致建築風，圍籬也會使用同類型的建築風格。

門檻

桁架門（腕木門）
利用貫通柱子的桁架支撐屋頂，故得此名。以前曾裝上木板門或格柵門，因此也稱為木門或板門。

為了避免木製的門腐蝕而鋪上石材等基底。

從精緻講究的門，看見庶民的驕傲

江 戶時代以前，門是身分地位的象徵，一般商人或農民當時並不被允許擁有面向自家通道的門。

明治時期解除了階級制度後，庶民才開始紛紛裝設起門。一般上班族吸取了下級武士宅邸的發展演變，而思考出掘立門[1]；有錢有勢的農家則沿襲了上級武士宅邸那種附有屋頂的長屋門[2]等。

能在城鎮的各個角落，看見這些前人留下的設計巧思。

※1：沒有基底，直接在地面搭建柱子的方式。
※2：兩側有長條房屋的宅邸的大門。

名稱視「腳」和「腕」改變

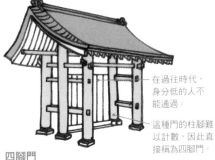

在過往時代，身分低的人不能通過。

這種門的柱腳難以計數，因此直接稱為四腳門。

四腳門
平安時代，只有位階在三位以上的人可以使用的高級門。

長屋門
用來當作各領主的宅邸大門而出現的門。明治時期以後，農家也可以使用，多用在儲藏室或倉庫等處。

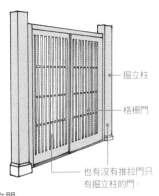

掘立柱

格柵門

也有沒有推拉門只有掘立柱的門。

掘立門
昭和30年代（1955年），作為庶民之門而興盛多產。

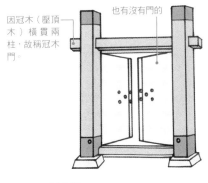

也有沒有門的

因冠木（壓頂木）橫貫兩柱，故稱冠木門。

冠木門
用來當作下級武士的門而大量製造，也作為各領主的外門使用。

推拉門和鉸鏈門的使用差異

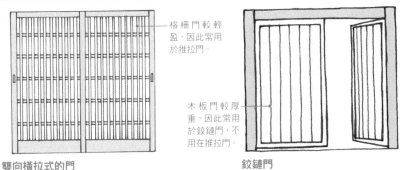

格柵門較輕盈，因此常用於推拉門。

木板門較厚重，因此常用於鉸鏈門，不用在推拉門。

雙向橫拉式的門

鉸鏈門

風雨創造出來的土牆韻味

自古以來隨處可見的土牆。土牆雖然脆弱，但上方又搭建了屋頂、下方又蓋了石塊堆疊的石砌築，所以能夠承受長年的風雨。

承受風雨的數年數月，在土牆的表面上留下了韻味富饒又深刻的凹凸痕跡。另外，疊在泥瓦牆上的熨斗瓦[1]，其時代與形狀也豐富多樣，具有超越保護土牆功能的美感。

土牆，展現了經歷長年累月的各種姿態。

土牆的外貌，上、中、下各有風情

土中的鐵和錳氧化後出現的黑點，稱為鏽蝕。
也有古雅素美之意[2]。

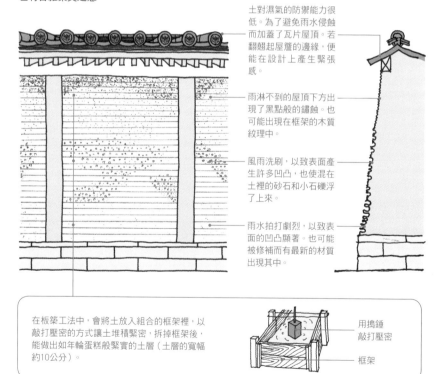

土對濕氣的防禦能力很低。為了避免雨水侵蝕而加蓋了瓦片屋頂。若翹翹起屋簷的邊緣，便能在設計上產生緊張感。

雨淋不到的屋頂下方出現了黑點般的鏽蝕。也可能出現在框架的木質紋理中。

風雨洗刷，以致表面產生許多凹凸，也使混在土裡的砂石和小石礫浮了上來。

雨水拍打劇烈，以致表面的凹凸顯著。也可能被修補而有最新的材質出現其中。

在板築工法中，會將土放入組合的框架裡，以敲打壓密的方式讓土堆積緊密，拆掉框架後，能做出如年輪蛋糕般緊實的土層（土層的寬幅約10公分）。

用搗錘敲打壓密

框架

※1：熨斗瓦說明請見次頁〔MEMO〕。
※2：日語中，生鏽稱為「錆び」，古色古香的幽靜感稱為「寂び」，兩者的讀音皆是「さび（SABI）」。

土牆可依製造方式區別

築地牆

大抵上可使用板築工法製造。能夠將這種牆建造在宅邸外圍的，僅限於古代律令制度下位階在五位以上的人。

泥瓦牆

將土和瓦相互交疊建成。土中挾帶著瓦片，能吸收土內的水分並使其固定，讓土和瓦形成一體。江戶時代，經常能在領主的宅邸或寺院看見泥瓦牆。

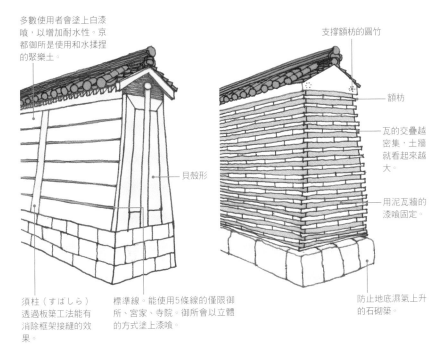

多數使用者會塗上白漆喰，以增加耐水性。京都御所是使用和水揉捏的聚樂土。

支撐額枋的圓竹

額枋

瓦的交疊越密集，土牆就看起來越大。

用泥瓦牆的漆喰固定。

貝殼形

須柱（すばしら）透過板築工法能有消除框架接縫的效果。

標準線。能使用5條線的僅限御所、宮家、寺院。御所會以立體的方式塗上漆喰。

防止地底濕氣上升的石砌築

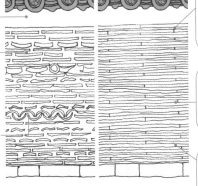

屋頂下方雨淋不到的位置是漆喰牆。

重新利用古瓦修補的樣式，因此時代和形式豐富多樣。

古瓦的鍛燒溫度較低，所以表面可能會生苔。

熨斗瓦的突出部分可防止雨滴侵蝕土牆。

熨斗瓦

被風雨侵蝕而削退的土及突出的瓦，隨著時間流逝越發醒目。

突出的瓦使牆面上出現陰影。清晨的光線和正午的光線，會使土牆的外貌也隨之轉變。

磚瓦牆

有熨斗瓦整齊排列的土牆（上圖右），以及拼貼古瓦野趣盎然的土牆（上圖左）這2種。

〔MEMO〕熨斗瓦，是一種堆疊在屋頂的屋脊或冠瓦下方的長方形平瓦。在磚瓦牆上堆疊使用。

內側也有美麗的木板圍牆？

城 鎮漫步之間，看見木板圍牆時，即使可以觀察木板圍牆在道路側的狀態，也幾乎很難窺見建地內側的狀況。

大多數的木板圍牆內側都有輔助材料幫助支撐，而且通常會以僅有表面看起來乾淨美麗的方式鋪設，建地內側的板材狀態經常會被忽略。然而，也有為了不讓裡外相去太多，而在設計上施展巧思的木板圍牆。另外，以不同材質組合而成的牆垣，若留意它的用途，將會非常有趣。

精心設計的美麗牆垣

道路側（外側）採用接縫法。這是先在橫栓上釘上護牆壁板，再用接縫板條一根根釘在木板間的接縫口上。建地側（內側）則以等間隔固定住橫栓，讓基礎橫栓也成為一種設計，使內側同樣美麗。

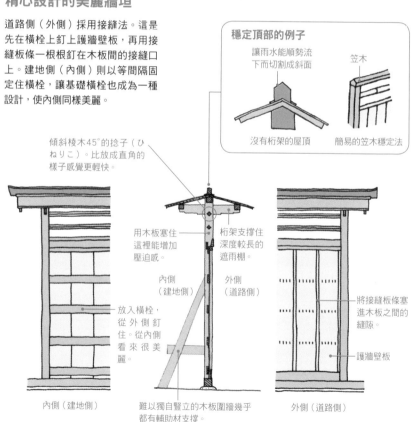

穩定頂部的例子

讓雨水能順勢流下而切割成斜面

沒有桁架的屋頂

笠木

簡易的笠木穩定法

傾斜稜木45°的捻子（ひねりこ）。比放成直角的樣子感覺更輕快。

用木板塞住這裡能增加壓迫感。

桁架支撐住深度較長的遮雨棚。

內側（建地側）

外側（道路側）

放入橫栓，從外側釘住。從內側看來很美麗。

將接縫板條塞進木板之間的縫隙。

護牆壁板

內側（建地側）

難以獨自豎立的木板圍牆幾乎都有輔助材支撐。

外側（道路側）

消除內外差異的木板圍牆

源氏圍牆

在外側（道路側）安裝護牆板壓條並鋪上雨淋板，內側（建地側）則鋪上護牆壁板，讓內外展現出不同的設計感。

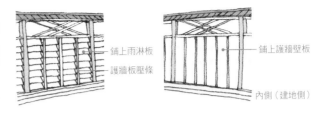

外側（道路側）

鋪上雨淋板
護牆板壓條

鋪上護牆壁板

內側（建地側）

橫條

日式鋪法

以橫條為基準，從外側和內側相互交疊木板，以消除內外差異。

橫栓

日式築牆法

以木板為基準，像縫紉般將橫栓相互交疊地放入外側和內側，以消除內外差異。

牆垣的優異取決於材料的組合

砂土＋木板＋瓦片＋石塊

土牆在防火和隔音方面相當出色，卻不敵雨水的侵蝕。因此可和木板、瓦片、石塊組合，形成土牆弱點已補強的牆垣。

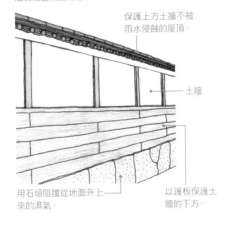

保護上方土牆不被雨水侵蝕的屋頂。

土牆

用石垣阻擋從地面升上來的濕氣。

以護板保護土牆的下方。

植栽＋石塊

茂密叢生的葉片成為保護傘，且根部吸收雨水，可防止石垣崩塌。

石垣的重量感和輕快樹籬的組合，創造出出色優異的設計。

若混合了常綠樹和落葉樹一同栽種，則整年度都能遮蔽室外視線，並能享受葉片變化的樂趣。

石垣

在繩結上展現的竹籬形式

|繞|

行在古代民家的周圍及日本庭園外圍的竹籬。依照外觀和功能可以分成許多種類，但其製做方式卻同樣是竹編，以捆綁或編織製成。

如何捆綁或編織簡樸的素材。

從結構強度一路影響至設計之美的「繩結」，能夠展現出該竹籬的風格。

另外，如何使有曲節特性的天然素材呈現出整齊有秩序的美感，或許也是觀察竹籬的重點。

嚴禁窺探！建仁寺垣

與建仁寺（京都‧東山區）有關聯而得此名。是遮蔽牆垣的代表。
關東風格的壓邊（稱為「押緣」）有5根，關西風格的有4根。

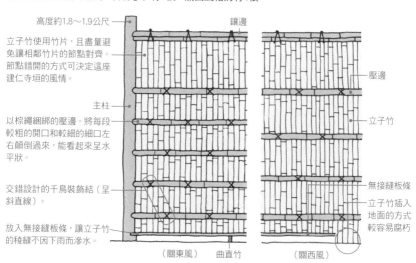

高度約1.8～1.9公尺

立子竹使用竹片，且盡量避免讓相鄰竹片的節點對齊。節點錯開的方式可決定這座建仁寺垣的風情。

主柱

以棕繩綑綁的壓邊。將每段較粗的開口和較細的細口左右顛倒過來，能看起來呈水平狀。

交錯設計的千鳥裝飾結（呈斜直線）。

放入無接縫板條，讓立子竹的稜縫不因下雨而滲水。

鑲邊

壓邊

立子竹

無接縫板條

立子竹插入地面的方式較容易腐朽

（關東風） 曲直竹 （關西風）

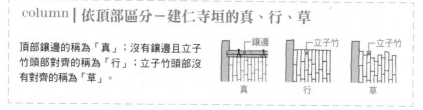

column｜依頂部區分－建仁寺垣的真、行、草

頂部鑲邊的稱為「真」；沒有鑲邊且立子竹頭部對齊的稱為「行」；立子竹頭部沒有對齊的稱為「草」。

鑲邊／立子竹／立子竹

真 行 草

〔MEMO〕真、行、草當中的「真」，是指嚴格備齊標準規格的類型；「草」是跳脫形式的風雅類型；「行」是介於兩者的中間類型。

讓人稍微看見也OK！的方格牆垣（又稱「四目垣」）

以邊條和立子竹組成的方格格柵而得此名。是透孔牆垣的代表。關東風格的邊條為
3段或4段，立子竹則是外側和內側各放1根，互相穿插；關西風格的邊條有4段
（標準狀態），立子竹則是裡外交替，重複1根、2根的編排。

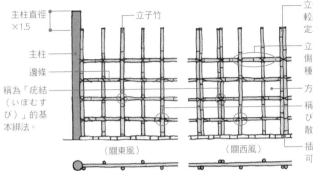

主柱直徑×1.5

主柱

邊條

稱為「疣結（いぼむすび）」的基本綁法。

立子竹

（關東風）

（關西風）

立子竹使用完整的圓竹。將較細的細口朝上，用節子固定以免雨水淤積。

立子竹以邊條為基準，在外側和內側互相交錯排列。這種方式稱為「附鐵砲」。

方格大多是正方形。

稱為「束結（からげむすび）」，是避免立子竹偏移散開的固定結。

插入「差石（さしいし）」，可使牆垣維持較長時間。

區分外部和內部的其他竹籬

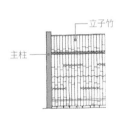

主柱

立子竹

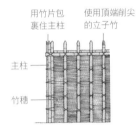

用竹片包裹住主柱

使用頂端削尖的立子竹

主柱

竹穗

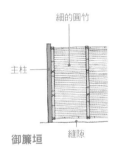

細的圓竹

主柱

縫隙

木賊垣
基本上沒有邊條，讓木賊（植物名）從圓竹之間冒出般，排列完整的圓竹，並用繩子固定。有很多洋溢遊藝之心的繩結。

桂垣
將竹穗倒放成橫向，連地面也一併覆蓋住。是桂離宮（京都·西京區）內存在的牆垣，因而命名桂垣。

御簾垣
沒有邊條，將細的圓竹如竹簾般倒放成橫向使用。底部預留與地面相距的縫隙。

建地內部的格局是……

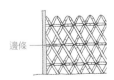

邊條

一字形 十字形

斜向編織的繩結是橫向的一字型或十字形

矢來垣
高度較高的牆垣會插入邊條。而斜向編排的做法，稱為柵欄編織法（「矢來」的本意是柵欄）。

光悅寺垣
以柵欄編織法編排，上方部位使用彎曲的鑲邊，下方部位插入竹製橫架材料，不使用邊條。

〔MEMO〕有兩種方式。其一，是將立子竹的開口（竹的根底處）和細口（竹的頂處）上下相互交疊排列，展現美觀的方式。其二是將細口朝上使用的方式。後者比較不易腐朽。

解讀「家印」中蘊藏的暗號

家 印＝「家族」的「印記」，是為了辨別聚落之間使用相同名字的各家各戶而產生。如果是商家，這個家印便成了該商家的商標。

另一方面，家徽，是從祖先承襲而來的家世門第或表示血緣的徽章。家徽在任何地方都是通同的符號，相對於此，家印因存在於聚落之間，相對於此，家印因存在於聚落之間，所以離開了該地便不具任何意義。各家皆能同時有家徽和家印。

尋找家印的方式

刻上家印的對象，各地區皆有所不同。
其中以藏印、瓦印、暖簾印、樽印等為代表。

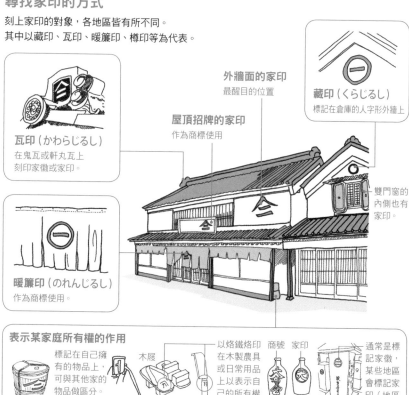

瓦印（かわらじるし）
在鬼瓦或軒丸瓦上刻印家徽或家印。

暖簾印（のれんじるし）
作為商標使用。

屋頂招牌的家印
作為商標使用。

外牆面的家印
最醒目的位置

藏印（くらじるし）
標記在倉庫的人字形外牆上

雙門窗的內側也有家印。

表示某家庭所有權的作用

標記在自己擁有的物品上，可與其他家的物品做區分。
樽印（たるじるし）

烙鐵

木屐

農具

以烙鐵烙印在木製農具或日常用品上以表示自己的所有權（燒印）。

商號　家印

日本酒酒瓶

通常是標記家徽，某些地區會標記家印（地區性）。

墓碑

家徽和家印的差別

家徽

以血緣為基礎，各家表示擁有共同祖先的徽章。圓形的圖紋最多。也可依輪廓線的粗細、紋樣的陰刻或陽刻等差異區別。

使用植物（葵、菊、桐等）、器具（扇、箭、升等）、動物（鳥類較多）、紋樣（菱形、龜殼等）等複雜的圖形。

家印

以地緣為基礎，表示聚落（共同體）內特定家族的印記。山形的符號最多。標記方式源自祖先姓名、地形位置、地名、職業等。

以直線或文字組合而成的簡單圖樣。家印的起源為按在木材等物體上的木印。

家印的解讀方式

組合2種素材

山形　「山形＋十」「山形＋中」

山形，表示家業和財產堆積如山。

直角　「直角＋久」「直角＋鱗」

直角有錢財的意思※，用來期望富裕。鱗代表魚鱗，是賣魚的店鋪經常使用的印記。

圓形　「圓形＋い」「圓形＋卜」

圓形，表示宇宙、財運、福德、圓滿。

方框　「方框＋米」「方框＋十」

方框是「地」的象徵。

組合3種素材

「星＋山＋二」

兩者皆為「金＋太＋圓」＝儲存豐厚財富

其他常用符號

沙漏、無底沙漏　　豎直線　　砝碼　　井字形

雙豎直線　正六邊形　對切正方形　星點

扇紙　　又形　　合計符號　挖空的古銅幣狀

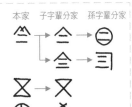
※：日語中，直角（矩）和金錢（金）的發音同樣為「かね（KANE）」。

潛藏在×○□深處的古代思想

平

常我們會隨意使用的「×○□」符號，在城鎮漫步中也經常映入眼簾，但其實，這些符號當中隱藏著很深的意義。「×」的設計大多出現在神社寺院，設置在這個世界進到異世界的結界處，用來表示禁止進入。「○□」則受到古代中國「天圓地方說※1」的宇宙觀影響，神社寺院當然不用說，同時也用在相撲、造景園藝等熟悉的場合，使用它們作為世界根源的符號。

天「○」和地「□」顯示出的宇宙觀

柱子是「圓柱方礎」

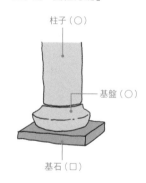

柱子（○）

基盤（○）

基石（□）

多寶塔的「上圓下方」

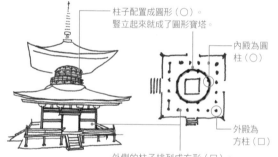

柱子配置成圓形（○）。豎立起來就成了圓形寶塔。

內殿為圓柱（○）

外殿為方柱（□）

外側的柱子排列成方形（□），並加上方形的遮雨棚。

相撲的比賽場

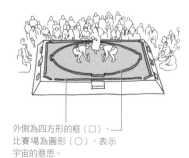

外側為四方形的框（□），比賽場為圓形（○），表示宇宙的意思。

和同開※2
（わどうかいちん）

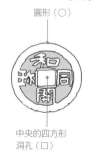

圓形（○）

中央的四方形洞孔（□）

前方後圓墳

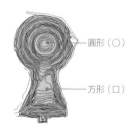

圓形（○）

方形（□）

※1：古代中國，認為天是圓的、地是方的。這個宇宙觀稱為「天圓地方」。
※2：日本古代的錢幣。

「╳」是禁止進入的標記

門上的斜交叉木條

東京・御成門

╳形（斜交叉的木條）是禁止進入的記號。是表示平常不會開或無法開的門的記號。

神社的側拉門

拜殿

門廊

神社門廊盡頭處的側拉門。

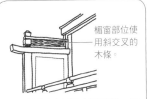

楣窗部位使用斜交叉的木條。

拜殿的前方有正殿（御神體）。這裡標上╳的符號，是代表不可以走到神明背後之意。

刑場的竹籬笆

江戶時代，使用竹籬笆圍起刑場，藉以阻擋圍觀者。

寺院的菱形格柵

內殿

外殿

區隔寺院內殿與外殿的格柵。

編排成菱形的格柵

代表結界的意思，表示是和這個世界不同的另一個世界。

土牆倉房的海參牆

鋪成四等分的正方形，被認為是驅趕小偷的物品。

關守石

放置在茶室庭院或巷弄踏腳石等叉路的關守石。如果有放置關守石，就是禁止進入的標記。

將蕨繩等繩在10～15公分的小石頭上綁成十字形。只要是放在玄關前面或後門的，便是代表「請迴避一下」。

column | 尋找「○□」的變形造型

可在日本庭園設計中看見「鶴龜蓬萊」的造型。這是由樹伸展枝葉形成一大片圓，代表在「天空」飛舞的鶴；而島的四角形，則表現出匍匐「地上」的烏龜。

另外在數字中，9代表「天」，8代表「地」。平安京（即現今的京都）的九條八坊，便是在都市計畫之中融入了天地和合的祈願。

一條

九條

四坊 一坊 四坊

連桃太郎中的鬼怪都討厭的裝置

自古以來，在陰陽道中，稱東北方（丑寅）為鬼門、稱西南方（未申）為後鬼門。認為這應是鬼怪會忌諱出入的方位，因而避免設置「玄關口」或通達地底的「水井」和「廁所」。

封印住鬼門的方法很多，包括可擺放猿猴雕像；種植南天竹、柊樹、桃樹等植物；切掉建築物的邊角（稱為缺角）等。若試著去調查它們每一個所蘊含的意義，城鎮漫步的視野應該會更加廣闊。

猿猴擊退鬼怪

鬼怪前來的東北方稱為「丑寅」。桃太郎選擇猿猴作擊退鬼怪的侍從，是因為牠是鬼門對角方位的動物。

築地牆上的神猿

鎮座的神猿每天晚上到外面去閒晃，所以用金網把牠圈住。

猿猴的木雕像代表「擊退鬼怪」。

桃子形狀的巴紋瓦。鬼怪很討厭桃子的香味。

缺角。一般認為鬼怪喜歡邊角。因此將東北方（鬼門）的邊角切成L字形（凹），讓邊角消失。也有人解釋成奪取鬼之角。

京都御所·猿之辻

東北

東

北

神社寺院內守護京都鬼門的神猿像

放置在幸神社正殿內的猿猴木雕像

赤山禪院的猿猴像

御所

猿之辻

幸神社

赤山禪院

比叡山（守護神是神猿）

東北方向

N

消除鬼門、迴避災禍的設施，在京都御所的中心往東北方向的延伸線上並排著。

〔MEMO〕據說，是因鬼怪都從稱為「丑寅」的東北方前來，因此出現了擁有牛角、穿著虎紋圖樣的日式內褲「褌（兜襠布）」的鬼怪形象。

124

尋找缺角

石垣的缺角

外側的石垣上有南無阿彌陀佛的刻印。

江戶城內消除鬼門迴避災禍的壕溝（護城河）。壕溝內側的石垣做成缺角狀。

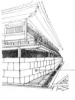

京都‧石清水八幡宮切掉了社殿的石垣。

鹿兒島城的石垣缺角。

牆垣的缺角

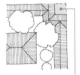

京都御所和東本院寺的築地牆，其東北方向的位置有缺角。

屋頂的缺角

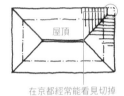

屋頂

在京都經常能看見切掉屋簷東北角的房子。

可從刻印或樹木獲得驅鬼的能力

�碼紋

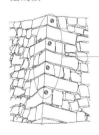

廣島城本丸的鬼門和後鬼門的城石上刻有許多砬碼紋。砬碼紋自彌生時代起便被認為是具有驅魔能力的圖樣，井字號「＃」和星星符號「☆」的刻印也被認為有同等效力。

避邪石塊

設置在鬼門方向的建地角落。有些是面容恐怖的雕刻品。

五角星（清明桔梗）

無論是否為西洋物品，此為驅魔的符咒。日本則是志摩的海女施行咒術時使用※。

栽種樹木

鋪上白色沙礫並保持清潔。

南天竹　　柊樹

一般民家會栽種鬼怪厭惡的南天竹或柊樹。通常會在建地的西南方植南天竹、東北方種植柊樹。

屋敷神（如地基主）

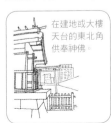

在建地或大樓天台的東北角供奉神佛。

供奉在宅邸庭院或農家田地的東北角。

建地

※：據說海女在潛水工作時會有名為トモカツキ（TOMOKATSUGI）的海中妖怪出沒。因此為了驅魔，會在手巾上縫製五角星的圖樣。

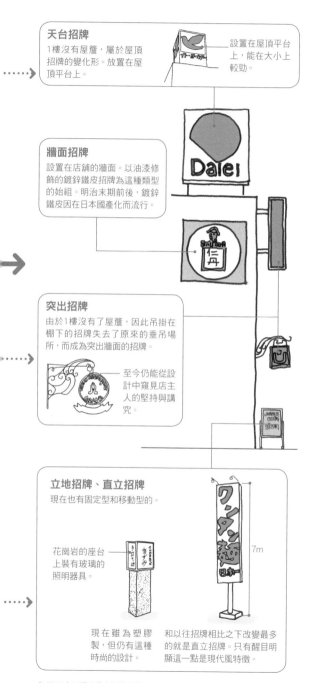

精美的招牌
展現商店的
個性

天台招牌

1樓沒有屋簷，屬於屋頂招牌的變化形。放置在屋頂平台上。

設置在屋頂平台上，能在大小上較勁。

牆面招牌

設置在店舖的牆面。以油漆修飾的鍍鋅鐵皮招牌為這種類型的始祖。明治末期前後，鍍鋅鐵皮因在日本國產化而流行。

突出招牌

由於1樓沒有了屋簷，因此吊掛在棚下的招牌失去了原來的垂吊場所，而成為突出牆面的招牌。

至今仍能從設計中窺見店主人的堅持與講究。

立地招牌、直立招牌

現在也有固定型和移動型的。

花崗岩的座台上裝有玻璃的照明器具。

現在雖為塑膠製，但仍有這種時尚的設計。

和以往招牌相比之下改變最多的就是直立招牌。只有醒目顯這一點是現代風特徵。

7m

招 牌展現了商店的個性。越古老的招牌，越能夠保證商店的信譽。

江戶時代的招牌中，若看見「吃」的點心店等等利用破音字的混合所做成的，還有模擬販賣物品的，在設計上投入巧思的招牌非常多。現在這種傳統已逐漸消失，然而，尋找過往留下的招牌也不失為一種樂趣。

二八※1即是能用16文錢品嚐的蕎麥麵店，以悍馬繪圖表達「真好

〔MEMO〕以橫向書寫招牌文字是在明治以後才流行。　※1：二八，是二八蕎麥麵的略稱。是依其材料比例命名（二成麵粉混合八成蕎麥粉）。江戶時期這種蕎麥麵價格多為16文錢，因此也被認為是將二八視為二×八而命此名。

江戶到現代　招牌的發展變化

可在江戶時代的店舖看見的屋頂招牌、屋簷招牌、立地招牌（本頁）。現代的招牌，
則是江戶時代的招牌配合建築物的轉變加以發展變化的（右頁）。

屋頂招牌

1樓屋簷採用瓦葺鋪設
之後，放置在屋簷上方
的縱型招牌。設置成
面對道路呈直角的狀
態。在道路寬度較窄的
地方，以屋頂招牌取代
立地招牌安裝在上方。

- 也有一說認為是因連結著
屋頂才稱為屋頂招牌。

- 如果有文字即是文字招牌

- 木板招牌。材料以欅木較
多。塗料招牌則大多使用杉
木或檜木。雕刻文字後又添
入顏色是江戶時代的做法。

- 橫寫文字的招牌
連結著屋頂的情
形較少。

- 裝有外框的橫寫文
字招牌掛在神社寺
院的山門上，以前
需要獲得寺院允許
才能掛。

屋簷招牌

越古老的招牌越是充滿信譽的象徵。通
常垂掛在店舖的屋簷下。面向道路呈直
角垂下的稱為吊式招牌，垂掛在外牆上
的稱為掛式招牌。

- 9＋4＝13[3]的雙
關語。

- 以形狀展出店舖商
品的實物招牌。

吊式招牌垂吊在屋簷
下，和通道呈直角，因
此招牌兩面皆有書寫內
容。

每晚都需要卸下
來，因此有些會
裝上把手。

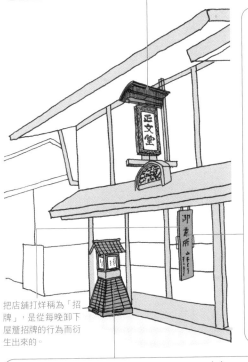

- 掛式招牌垂掛在
外牆牆面上，所
以只有單面有書
寫內容。和通道
平行垂掛。

把店舖打烊稱為「招
牌」，是從每晚卸下
屋簷招牌的行為而衍
生出來的。

立地招牌

放置在店舖前面。呈立體狀，
因而稱為箱式招牌。有固定型
和移動型這兩種。

擁有燈腔（照明）的燈籠招
牌。以二八的標記表示蕎麥
麵店。這是因為只要2×8＝
16文錢就能品嚐而命此名
[2]

5m

直立招牌

直立招牌大概設
置在高約5公尺
的位置，需要市
公所的允許。無
法在京都大阪地
區看見。

※2：也有一說認為是蕎麥粉和麵粉的材料比例。

※3：日語中，9稱為「く」，4稱為「し」，梳子稱為「くし（KUSHI）」。因此專賣梳子的商店會以13（9＋4）表示。

店舖的「暖簾商標」

商家開始在暖簾上描繪出代表店舖特色的圖樣，是在鎌倉時代。
寫上文字來達到宣傳店舖的作用，則是在進入到江戶時代之後。

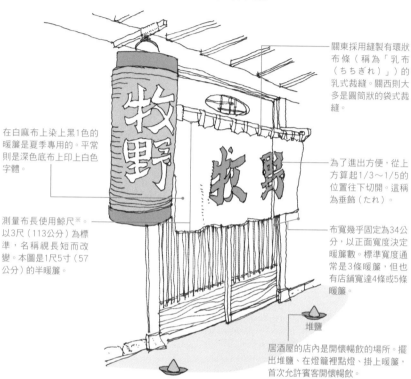

關東採用縫製有環狀布條（稱為「乳布（ちちぎれ）」）的乳式裁縫。關西則大多是圓筒狀的袋式裁縫。

在白麻布上染上黑1色的暖簾是夏季專用的。平常則是深色底布上印上白色字體。

為了進出方便，從上方算起1/3～1/5的位置往下切掉。這稱為垂飾（たれ）。

測量布長使用鯨尺※。以3尺（113公分）為標準，名稱視長短而改變。本圖是1尺5寸（57公分）的半暖簾。

布寬幾乎固定為34公分，以正面寬度決定暖簾數。標準寬度通常是3條暖簾，但也有店舖寬達4條或5條暖簾。

堆鹽

居酒屋的店內是開懷暢飲的場所。擺出堆鹽、在燈籠裡點燈、掛上暖簾，首次允許賓客開懷暢飲。

決定店舖門面的暖簾

雖然只是一條布，卻如「暖簾區隔」這個語詞般，暖簾本身就是店舖的象徵。暖簾，本身就會讓人在穿越它之前，不假思索地確認一下錢包的內容。

除了遮陽、擋風、驅魔的目的外，暖簾還具備了能使往來民眾和店舖區隔的功能。店內深處若掛上暖簾，也就因此成了「禁止進入」的標記。暖簾不只是用來招待客人入內時的區隔作用，這才正是暖簾的深奧之處。

※鯨尺是日式裁縫時使用的單位，1尺約38cm。

依照布長或設置場所變化的名稱

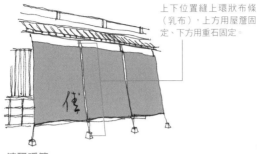

上下位置縫上環狀布條（乳布），上方用屋簷固定、下方用重石固定。

袋式裁縫

160cm

長暖簾

京都和大阪地區的道路狹窄，所以不使用遮陽暖簾，而在店門入口處掛上長約4尺2寸（160公分）的長暖簾。

遮陽暖簾

除了遮陽外，也用來阻擋風沙塵土。會因風吹而發出啪搭啪搭的聲響，所以也稱為太鼓暖簾。

在喜氣吉祥的圖樣上再繪製新娘娘家的紋飾。

麻繩

繩暖簾

利用麻繩或燈心草編成的暖簾。用來防止蚊蠅飛入，多用於餐飲店。居酒屋開始使用繩暖簾，是從天保年間（1830～1844年）開始。

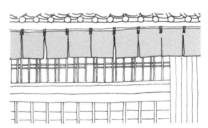

花嫁暖簾

在北陸地區，從婚禮當日起掛在新婚夫婦房間入口處，只掛一星期裝飾。

水引暖簾

將布長約40公分的橫長型暖簾掛在屋簷下方。以總寬度能寬及整個正面為原則。只有水引暖簾能夠不用在夜間取下。

column | 在各個地點改變名稱的店舖暖簾

店舖的暖簾各有名稱。掛在店外屋簷下的是水引暖簾、吊掛在入口處的是正門暖簾、區分店內前庭和內院的是入內暖簾、隔開內室和店舖空間的是地板暖簾。

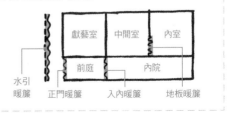

水引暖簾　正門暖簾　入內暖簾　地板暖簾

〔MEMO〕江戶時代，各商家依照所販售商品的特性，掛上染有特色顏料的暖簾。如和服衣料的商家使用藏青色的布、點心店使用白色的布、香菸店使用咖啡色的布、藝妓或娼妓的遊藝館使用柿子色的布等。

外出探尋潛伏在城鎮當中的猛獸們

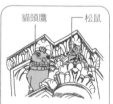

座三越百貨的正面玄關，有著名的鎮座猛獅。其實，城鎮當中的辦公大樓、公園、橋的主柱等處，意外地有很多動物作為裝飾圖樣存在其中。

模擬動物造型的裝飾或石像，是明治以後從歐洲傳入日本的。當中的猛獅和獵鷹等動物，經常被用來當作權威的象徵。至今仍可在許多地點看見內含各種意義的動物們。

猛獅是大樓的守衛

人們深信獅子閉上眼也不會睡著，因此成為守衛的象徵，被稱為「門神獸」而開始裝飾在大門前或玄關口。也有將張口的獅子（阿形）和閉口的獅子（吽形）擺放成對的情形，藉以表現出「哼哈二將※」這兩位金剛力士。

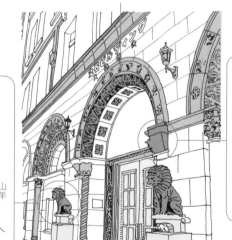

羅馬樣式的拱門上雕刻著各式各樣的動物。

獅子

山羊

象徵「強壯」和「權威」的獅子蹲坐在象徵「罪」的山羊上守門。

丸石大廈（東京・千代田區）

貓頭鷹　松鼠

柱子飛簷上的浮雕，是代表了生產、肥沃、收成、儲藏的松鼠，以及象徵智慧的貓頭鷹。

※：「哼哈二將」是佛寺門前的兩位門神。

猛獸是人們祈願的象徵

辦公大樓入口處代表權威的動物

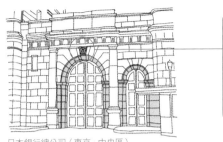

日本銀行總公司（東京‧中央區）

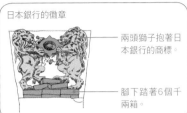

日本銀行的徽章

兩頭獅子抱著日本銀行的商標。

腳下踏著6個千兩箱。

代表「權威」的老鷹

生駒大廈
（大阪‧中央區）

從大樓最頂端往下望，能看見象徵「力量」的牡羊。羊角代表「豐登」。

日比谷DAIBIRU
（東京‧千代田區）

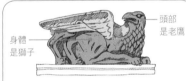

頭部是老鷹

身體是獅子

公民館內部，設著有希臘神話中百鳥之王和萬獸之王合體而成的幻想動物「獅鷲（Griffon）」，是「知識」的象徵。

大庄公民館（兵庫‧尼崎市）

守護公園的動物們

獅子是水的守護神

大塚公園（東京‧文京區）

佇立在面向人工水池的雙翅鸕鶿，代表著「慈愛」和「奉獻自我」的象徵。

日比谷公園（東京‧千代田區）

宣示地盤的老鷹。像是在守衛著周圍環境般豎立在最高的地點。

元町公園（東京‧文京區）

皇居二重橋（東京‧千代田區）

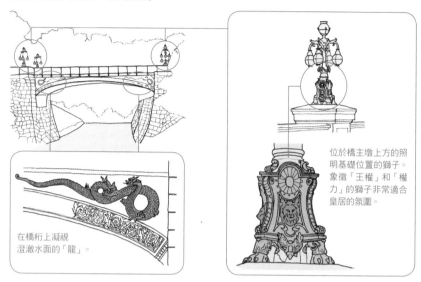

位於橋主墩上方的照明基礎位置的獅子。象徵「王權」和「權力」的獅子非常適合皇居的氛圍。

在橋桁上凝視澄澈水面的「龍」。

日本橋（東京‧中央區）

在日本道路的基點「日本橋」的中央，設置被譽為能一日千里的麒麟。

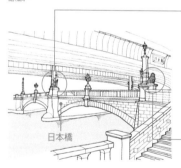

日本橋

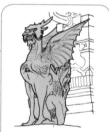

帶有「繁榮」祈願的麒麟。背上的翅膀象徵著即將起飛至全國各地。

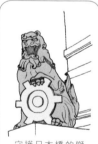

守護日本橋的獅子。腳邊的是舊東京市章。

column | 為什麼噴水池的吐水口是獅子？

大浴池或噴水廣場的吐水口為什麼是獅子呢？其由來可追溯至古代埃及。當時，尼羅河河水的溢出時期為7月。人們依照黃道十二宮，選出守護該時期的獅子宮作為象徵，裝飾在吐水口上，藉以免於災禍。從那時開始，歐洲便認為獅子是水的守護神。

細節的講究

屋頂是阻擋迎風前進的船

如果把屋頂反過來，是否看起來像一艘船呢？只要把划著水往前進的船想像成阻斷風流動的屋頂，就能夠看出屋頂形狀的意義。

重視大屋頂的風格和雨滴紛落的情景外，建築物本身也必須能耐強震與狂風。由於風是每天生活中密切接觸的一大因素，因此從風土、風俗、地點條件衍生出來了許多豐富多樣的屋頂型態。

捕捉風的屋頂

在岐阜・白川鄉內，因居民養蠶需要而擴展了地板面積，且為了使空間通風，而發展出「合掌造」。它是使用2根木材交叉架成山形的構造建成屋頂，而且為了能抵擋大雪，幾乎都是建成正三角形約60°的陡坡度。藉由不設置北面的屋頂，來使冰雪融化的比例均等。

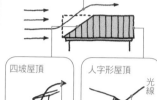

阻斷風的屋頂

在冬季西風強勁的地區等，大多會將西面蓋成四坡屋頂、東面蓋成人字形屋頂（若把圖的上下顛倒過來看，便可看出它類似順著水流前進的船）。

風的流動

四坡屋頂 ── 讓強勁的西風流散掉。

人字形屋頂 ── 從風勢較弱的東面採光。

光線

風的流動

西　東

風的流動

茅草葺屋頂約每30年需重新鋪設茅草。

風的流動

敞開窗戶讓風流出去。

北
西　東
南

白川鄉有條南北方向的細長山谷，因此風勢強勁。由於受到強風吹拂，這裡的屋脊都建在和山脊同樣的南北方向，所以屋頂一樣是面朝東西方向。

〔MEMO〕受到海風影響，大阪通常以西方、而東京則大多以東南方為屋頂的正面。不過，現在的屋頂形狀則大多依照斜線規定或條例等限制決定。

屋頂的基本形狀有3種

人字形屋頂
過去，人字形屋頂是支配者
階級的象徵。

四坡屋頂
常見於農家，以被支配者的住家
居多。迎雨的面分散，流動佳。

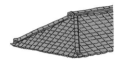

歇山式屋頂
結合了人字形屋頂和四坡屋頂特色
的山牆屋頂。外觀看起來相當豪
華，因此經常用於寺院、城壁，
以及樣式高級
的住宅。

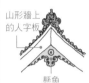

山形牆上
的人字板

懸魚

利用山形牆
上的人字板
和懸魚突顯
人字形屋頂
的特徵。

綴葺屋頂和有屋簷的人字形屋頂，很容易和歇山式
屋頂混淆，但這是另一種形式的屋頂。

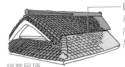

綴葺屋頂

歇山式屋頂中，人字形
和四坡部分的角度（坡
度）不同時，稱為綴葺
屋頂。如京都御所等。

人字形側面和1樓成為
同一面，且人字形牆面
比歇山式屋頂還大。

有屋簷的人字形屋頂

屋簷從後方接在人字形
屋頂上，做成歇山式屋
頂的風格。

其他類型的屋頂

方形（寶形）　　分層屋頂　　雙斜坡式
　　　　　　　　　　　　　　馬薩屋頂

屋頂的形狀

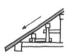 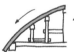

直線屋頂
呈一直線的類型。用於一般民
宅等。

外翻屋頂
尾端屋簷處略比直線彎曲成凹曲線的
外翻類型，可將雨水一口氣全聚集在
屋簷的邊緣。具有莊嚴感，經常用於
神社寺院、城牆、武家宅邸。

內摺屋頂
日本特有的形狀。屋簷的邊緣的坡
度較陡，有助於屋簷邊緣的不積
水。利用凸曲線的質感帶來節制的
印象，多用於京都的町家。

屋頂材料的種類

鋪設瓦片（瓦葺）的屋頂一開始是用於佛教建築（寺院），後來才用在町家。鋪茅草（茅
草葺）和鋪木板（板葺）的屋頂多用於庶民住宅，鋪木板的屋頂中，使用薄木片或木瓦片
（柿葺）或檜木樹皮（檜皮葺）的，通常是形式較高級的神社、御所，或貴族之家。

 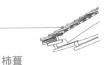

用薄木片鋪設

柿葺
將厚3公厘的木片（杉木、檜木、栗木、椹
木等）一片片地鋪設上去。一片木片的長
度約20～40公分、寬度約9公分。

用檜木的
樹皮鋪設

檜皮葺
將檜木的樹皮一片片重
疊鋪設。若材料是杉
木，則稱為杉皮葺。

靈活運用屋簷下這曖昧空間的智慧

多 雨多雪且濕度高的日本，一直都巧妙地運用了屋簷下方的空間，讓這個曖昧的空間，在生活中達到擋雨、遮陽、通風、以及連結室內外的作用。

江戶時代，大型商店林立的街道，其屋簷下方就是現在所說的連拱廊。町家的屋簷下方也當作是室外空間開放著。此外，在結構上為了建造出深度較深的壯麗屋簷，以及在設計上想要展現出屋簷之美與特色，都必須於規劃時施展各種巧思。

屋簷下方的發展演進

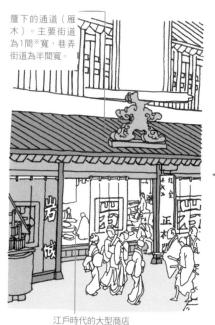

簷下的通道（雁木）。主要街道為1間※寬，巷弄街道為半間寬。

江戶時代的大型商店

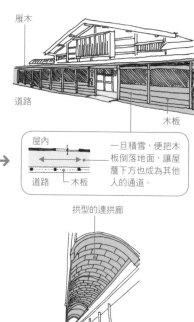

雁木

道路

木板

屋內

道路　木板

一旦積雪，便把木板倒落地面，讓屋簷下方也成為其他人的通道。

拱型的連拱廊

江戶時代

大型商店林立的街道上有稱為雁木的寬幅約1間※大小的連拱廊。町家門前也有深達3尺的屋簷空間當作公共空間使用。屋簷下方一定是沒有鋪設地板的泥地空間，在明治以後變成了私有土地。

※：1間＝6尺，約1.818m。

現代

連拱廊被用來遮雨、擋雪、遮陽。在新潟、高田、青森、黑石、弘前等積雪嚴峻之地，仍留有雁木、小店等名稱。

屋簷下方的各種巧思

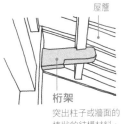

桁架
突出柱子或牆面的棒狀的結構材料。

屋簷

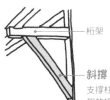

桁架

斜撐
支撐柱子和桁架的棒狀型材料。

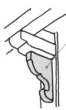

疊澀
突出柱子或牆面的板狀材料。經常設計成渦旋狀或葉片模樣的裝飾。

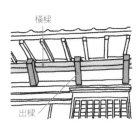

橫樑

出樑

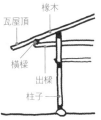

瓦屋頂

椽木

橫樑

出樑

柱子

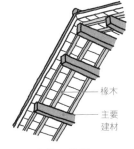

椽木

主要建材

橫樑、出樑

為了建造大的屋簷而必須讓樑（出樑）突出，承載樑上橫木（橫樑），這種結構方式稱為「出桁造（だしげたづくり）」。屋簷突出的深度和設計，能展現出這戶人家的「格調」。關東地區以厚重類型的居多，關西地區則偏好纖細之感，這種類型的屋簷數量不多。

露出木架的天花板

直接露出內部搭建的主要建材或椽木的木板天花板。

椽木裝飾

在邊緣裝上裝飾用的金屬零件。同時具有防止腐蝕和設計感這兩種作用。

頂端處

為達防火目的而在椽木的頂端處塗上漆喰，做出波形設計。

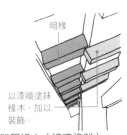

暗椽

以漆喰塗抹椽木，加以裝飾

雙層椽木（總漆塗料）

由支撐屋頂的暗椽和展現設計的裝飾椽木組成。

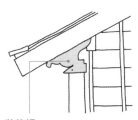

裝飾板

裝上用來遮掩樑柱的裝飾板。

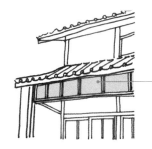

幕板
垂掛在屋簷邊緣的板狀物。普遍認為是用來遮陽擋雨的。依照地區，也稱為暖簾板、吊掛雁木、下尾垂簾等，名稱豐富。

瓦的紋樣是符咒的標記

屋 瓦上的紋樣是否也曾引起您的興致？屋頂的瓦片上，遺留著防火、驅魔的符咒。

瓦葺（屋頂鋪瓦），是從飛鳥時代就已經存在的建築方式，然而長期以來只有特權階級才能使用。瓦葺普及至庶民階層，則是在棧瓦（波形瓦）問世的江戶中期以後。雖然強韌的瓦片比鋪設木板的屋頂更能抵禦火勢燃燒，卻仍然免不了火勢蔓延。因此人們在瓦片上雕刻符咒的紋樣，藉以祈求免於災禍。

瓦片屋頂的基本特徵

鋪設瓦片時為了建造水的通道，會放入與屋頂坡度相反的彎曲瓦片（凸形）。站在建築物的左下方往右上方斜斜望去，完成狀態十分美麗的棧瓦葺是不會漏雨的。除了用於屋頂平坦處的棧瓦（波形瓦）外，屋脊和屋簷等處則使用有特定作用的瓦片※。

放入鬼瓦，使主要屋脊和頂樑頂端部位的穩定度與契合度更佳。

鬼瓦　筒瓦　（棧瓦（波形瓦））　袖瓦

放置在筒瓦上（筒立式）。　放置在棧瓦（波形瓦）的突起部位（棧立式）。　放置在袖瓦的凹陷部位（谷立式）。

用來墊高屋脊和頂樑的熨斗瓦。

屋脊

屋脊最頂端鋪設的冠瓦。也稱為伏間瓦或雁振瓦。

山形牆上的人字板使用棧瓦（波形瓦），藉以阻擋從山形牆而來的風雨，當作屋頂邊緣的袖瓦（簷瓦）。

山形面

屋簷棧瓦　棧瓦（波形瓦）

有些商家會在屋簷筒瓦的頂端處刻上家印。

上　合

直角＋上　山形＋二

風勢強勁時，風會聚集在山形面上，為了避免瓦片被風刮起而四處飛散，因此裝上圓瓦。

※：在屋脊或屋簷等特殊部位使用的瓦，有冠瓦、袖瓦（又稱簷瓦）、軒瓦（又稱滴水瓦）等。

瓦片的鋪設方式有2種

本瓦葺

由筒瓦和平瓦組成。本瓦被認為是形式較高級的類型，是神社和寺院喜愛使用的款式。

瓦片的基底是土

屋簷筒瓦　屋簷平瓦

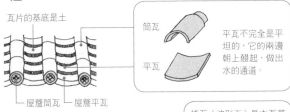
筒瓦

平瓦

平瓦不完全是平坦的，它的兩邊朝上翹起，做出水的通道。

棧瓦葺

使用質地較輕且價格便宜的棧瓦（波形瓦）。在檁條上打入棧木，再將瓦片掛在上面，這種鋪設方式稱為掛鉤葺。

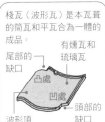
瓦片的基底有使用土的和不使用土的這兩種。

屋簷棧瓦有漩渦紋樣和垂飾。通常面向棧瓦（波形瓦）時，漩渦紋樣會在左側，但依地區不同，也可能會出現在右側。這種稱為「左棧瓦」。

漩渦紋樣　垂飾

棧瓦（波形瓦）是本瓦葺的筒瓦和平瓦合為一體的成品。

有燻瓦和琉璃瓦

尾部的缺口

凸處

凹處

波形頂

頭部的缺口

屋頂上的各種「符咒」

三個漩渦狀的圖樣（三巴圖樣）

水線成漩渦狀的紋樣。期望防火的圖紋。

龍

設計在屋脊上或山形牆上人字板的裝飾板上的龍圖騰，是用來呼喚水的。

青海波紋

在裝飾屋脊（稱為「組棟」）上使用帶有波浪花紋的特殊瓦片，做出波浪造型，藉以期望免除火災損害。

砝碼紋

設置在玄關或家裡的出入口，防止妖魔鬼怪入侵。

桔梗紋

在正月的屠蘇酒中放入桔梗的形狀。對治病和驅魔有效。

傳說中，吃掉玄宗皇帝枕邊出現之鬼怪的鍾馗。

鍾馗

一般認為鍾馗具有驅除邪靈的能力，常放置在入口的屋簷上。稱為「回睨（にらみかえし）」。

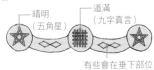
晴明（五角星）　道滿（九字真言）

有些會在垂下部位放入紋樣。

晴明道滿

同時使用平安時代的陰陽師──安倍晴明（あべのせいめい）和蘆屋道滿（あしやどうまん）的兩種紋樣，用以驅魔。

column | 意想不到的瓦片使用方式

瓦片不只用於屋頂而已，還有許多用途與類型。例如為了保護外牆的漆喰不受風雨侵蝕而鋪設的瓦片；在磚石的接合處用漆喰填補的海參牆；以及在外牆水平地裝上一塊瓦片，以避免漆喰牆因雨水損傷的水切瓦（遮雨排水用的瓦片）等。

海參牆

水切瓦

〔MEMO〕墊高屋脊時，疊放熨斗瓦的方式稱為熨斗堆（のしづみ）；用特殊用途的瓦片裝飾的方式稱為裝飾屋脊（組棟，くみむね）。

鬼瓦不是單純的裝飾品

設置在屋頂屋脊頂端處的鬼瓦，除了裝飾用途外，
還具有防止雨水從稜縫浸入的功能。

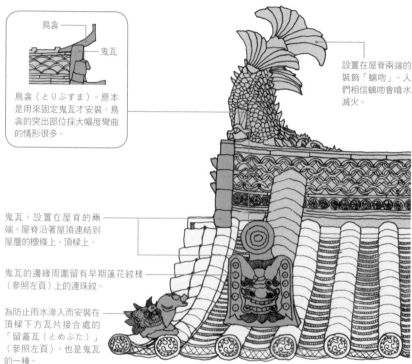

鳥衾

鬼瓦

鳥衾（とりぶすま）。原本
是用來固定鬼瓦才安裝。鳥
衾的突出部位採大幅度彎曲
的情形很多。

設置在屋脊兩端的
裝飾「螭吻」。人
們相信螭吻會噴水
滅火。

鬼瓦。設置在屋脊的兩
端，屋脊沿著屋頂連結到
屋簷的檁條上、頂樑上。

鬼瓦的邊緣周圍留有早期蓮花紋樣
（參照左頁）上的連珠紋。

為防止雨水滲入而安裝在
頂樑下方瓦片接合處的
「留蓋瓦（とめぶた）」
（參照左頁），也是鬼瓦
的一種。

即便不是鬼臉，仍依舊是鬼瓦

提 起鬼瓦（獸面瓦），大多
會浮現嚴肅兇惡的鬼臉形
象，但日本開始稱呼鬼瓦的當
時，卻是使用與鬼怪毫無關聯的
紋樣。

鬼瓦上出現鬼臉圖樣，是在奈
良時代的事。而開始製作立體的
鬼臉，則是在室町時代以後。

隨著時代逐漸變化形狀的鬼瓦
設計，舉凡驅魔、防火、以致於
招福等，鬼瓦當中蘊藏著人們的
多樣思想。

〔MEMO〕寺院的屋頂大，鬼瓦也大。東大寺大佛殿的鬼瓦，大型的將近重達500公斤。

各部位的「鬼」名稱

鬼瓦的稱呼，依照設置在屋頂的位置而異。

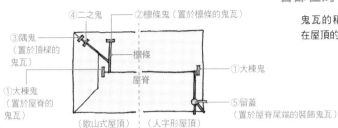

④二之鬼
②檁條鬼（置於檁條的鬼瓦）
③隅鬼（置於頂樑的鬼瓦）
檁條
屋脊
①大棟鬼
①大棟鬼（置於屋脊的鬼瓦）
⑤留蓋（置於屋脊尾端的裝飾鬼瓦）
（歇山式屋頂）　（人字形屋頂）

刻印在鬼瓦上的紋樣

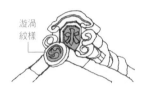

漩渦紋樣

漩渦紋樣和水紋樣
「水」這個文字的象徵意義是祈望能夠防火。漩渦紋樣是水旋繞時的模樣。

雲形紋樣
代表水的意思，是祈望能夠防火的紋樣。漩渦形也有相同意思。

松竹梅
裝飾耐冬季嚴寒的松竹梅，祈望能有喜慶樂事。

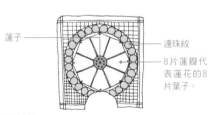

蓮子

連珠紋

8片蓮瓣代表蓮花的8片葉子。

蓮花紋樣
日本最古老的鬼瓦（飛鳥時代）上刻印的是蓮花紋樣。8片花瓣的蓮花，象徵著佛像的座台。屋簷筒瓦上也有相同的紋樣。

吉祥紋樣
也有和鬼呈相反形象的仙女鬼瓦，或是帶來福氣的七福神鬼瓦。

column | 您知道「影盛」嗎？

鬼瓦的背面用樹木做出空洞，大範圍塗抹灰色漆喰的部位稱為「影盛（かげもり）」，帶有影盛的鬼瓦稱為影盛型鬼瓦。它具有能使鬼瓦看起來更大的功能，以及防止鬼瓦背面被雨水滲入的作用。可在現存的藏造建築看到較新穎的設計。

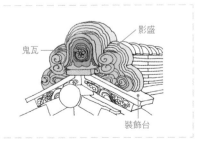

影盛
鬼瓦
裝飾台

半永久的持久性建材──板壁與土牆

很 多人認為板壁採用縱向鋪設，就是日式風格；橫向鋪設，則為西洋風格。然而出乎意料地，日本卻有很多人以橫向鋪設雨淋板。另一方面，土牆因為泥土疊砌而產生出調節濕度的功能，是非常適合日本這種潮濕氣候的建築方式。

板壁的木板若是腐朽只要更換就行了，土牆也只需要重新塗抹補足即可。經由專家的精心製作，這兩種皆是能耐用持久的建材。

比一下就知道！板壁和土牆

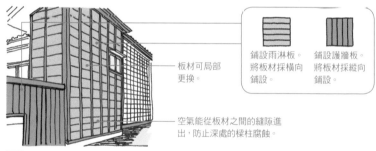

板材可局部更換。

空氣能從板材之間的縫隙進出，防止深處的樑柱腐蝕。

鋪設雨淋板。將板材採橫向鋪設。

鋪設護牆板。將板材採縱向鋪設。

板壁
鋪設雨淋板最為常見。木板線材較不防火，是其缺點。

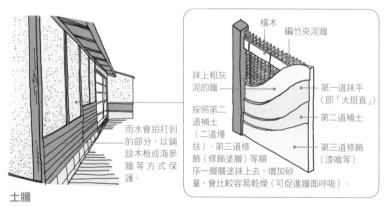

雨水會拍打到的部分，以鋪設木板或海參牆等方式保護。

橫木

編竹夾泥牆

抹上粗灰泥的牆

按照第二道補土（二道墁抹）、第三道修飾（修飾塗層）等順序一層層塗抹上去，增加砂量，會比較容易乾燥（可促進牆面呼吸）。

第一道抹平（即「大斑直」）

第二道補土

第三道修飾（漆喰等）

土牆
怕水，但比較防火。土牆的牆面可以用塗抹的方式補土。

〔MEMO〕土牆主要的建造方式有幾種。茶室、茶藝館或傳統民宅多採用農產品（即抹上稻草或粗灰泥的牆）、雅致建築使用沙牆、寺院或宅邸使用漆喰或大津壁※（研磨塗抹）。　※：大津壁是日式建築工法的一種。

橫向鋪設木板的「雨淋板鋪設」類型

日式建築中，稱為南京雨淋板；西洋建築中，
稱為英國雨淋板。稱呼不同，但指的是相同的物品。

空氣能從木板之間的空隙進出，可防止基底腐蝕。

板牆筋可防止雨淋板偏移。其間隔約1尺～1尺5寸（30～45公分）。

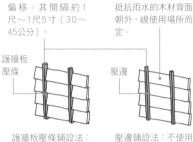

以板面較美的木材表面朝外，或是以較能抵抗雨水的木材背面朝外，視使用場所而定。

護牆板壓條

壓邊

雨淋板的基本鋪設法：使用「羽重法」橫向疊放木板。

護牆板壓條鋪設法：將雨淋板用加工成鋸齒狀的「護牆板壓條」壓住固定。

壓邊鋪設法：不使用護牆板壓條而改用方木（壓邊）固定橫板。

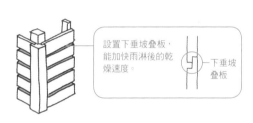

設置下垂坡疊板，能加快雨淋後的乾燥速度。

下垂坡疊板

下垂坡疊板鋪設法：以搭疊方式鋪設木板。比較新穎，多用於西洋風格的建築物。是現在的牆的原型。

縱向鋪設木板的「護牆板鋪設」類型

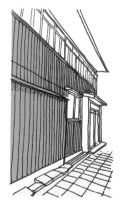

搭疊

完成狀態會像這樣。

接縫板條

護牆板鋪設法：在木板上做出凹槽，使木板接合時能互相嵌合，以避免出現縫隙。

接縫鋪法：將寬度較窄的接縫板條固定在縱向鋪設木板的接縫上，可防止雨水滲入。

土牆倉房上遺留的海參牆之美

海 參牆展現了漆喰的白與瓦片的黑這種反差。至今仍可在土牆倉房等地點，看見這種功能與美麗兼備的外牆。

土牆倉房為了防止火災時的蔓延，屋簷突出的範圍比較短，卻也因此造成怕水的漆喰牆直接被雨水拍打。於是，鋪設耐水性佳的瓦片來保護外牆的海參牆便出現了。利用漆喰塞住接縫產生了各式各樣的設計，孕育出許多獨特的幾何學圖樣。

以海參牆修飾完成的土牆倉房

海參牆為了保護漆喰牆遠離風雨的影響，會用竹釘固定平坦的正方形平瓦，而接縫部位為了防止滲水，會塗抹漆喰封補。海參牆（日語發音NAMAKO）本身的造型與菱格紋（日語發音NAMAKO）相似，因而得名。

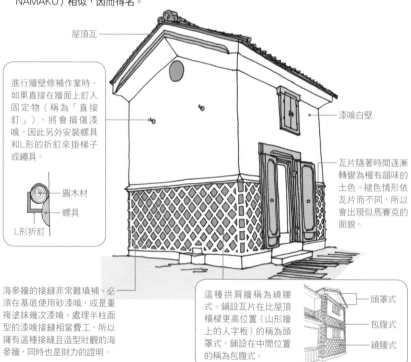

屋頂瓦

進行牆壁修補作業時，如果直接在牆面上釘入固定物（稱為「直接釘」），將會損傷漆喰。因此另外安裝螺具和L形的折釘來掛梯子或繩具。

圓木材
螺具
L形折釘

漆喰白壁

瓦片隨著時間逐漸轉變為極有韻味的土色。褪色情形依瓦片而不同，所以會出現似馬賽克的面貌。

海參牆的接縫非常難填補。必須在基底使用砂漆喰，或是重複塗抹幾次漆喰。處理半柱面型的漆喰接縫相當費工，所以擁有這種接縫且造型壯觀的海參牆，同時也是財力的證明。

這種拱肩牆稱為繞腰式。鋪設瓦片在比屋頂橫樑更高位置（山形牆上的人字板）的稱為頭罩式，鋪設在中間位置的稱為包腹式。

頭罩式
包腹式
繞腰式

〔MEMO〕漆喰，是將沙和黏著材等材料混入熟石灰中，再用水攪拌的材料（參照94頁）。

海參牆接縫的花紋

以漆喰填補海參牆瓦片之間的接縫（海參漆喰），使牆面能因圖樣（騎馬紋、直線紋等）而出現極大轉變。也有不填補接縫的平接縫鋪瓦牆存在。

把瓦片鋪成水平狀會比較容易施工，但是也比較容易從橫接縫滲水。不過這種類型的比直線接縫更強調水平性，能夠提供安定的感覺。

騎馬接縫

縱向接縫互相交錯的類型。在瓦片四角刺入釘子或竹籤，用半柱面型的漆喰掩蓋。

為防止雨水滲入而把遮雨排水用的瓦片（水切瓦）設置在土牆內。

直線接縫

漆喰接縫呈十字形交叉的樣式。本圖是為了避免鋪在牆上的瓦片剝離，而在上方鋪設遮雨排水用的瓦片（水切瓦）。

鋪成傾斜狀能改善接縫排水

在建築物邊稜處設置海參牆，是岡山・倉敷地區的特徵。

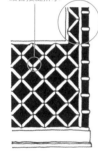

正方形鋪法

將海參牆漆喰鋪設成傾斜的模樣，也稱為「交叉鋪法（たすき掛け）」。把瓦片鋪成水平狀的方式是舊有的形式，把瓦片鋪成傾斜45°的是比較新的形式。

各式各樣的接縫

七寶

青海波

固定釘上的漆喰饅頭型

騎馬紋變形

龜殼

直線紋變形

固定釘

直線紋變形

145

依屋頂形狀改變的面貌

梲的屋頂形狀有地區差異，有四坡屋頂的梲、人字形屋頂的梲、
單面坡屋頂的梲。西日本有很多厚重型的梲。

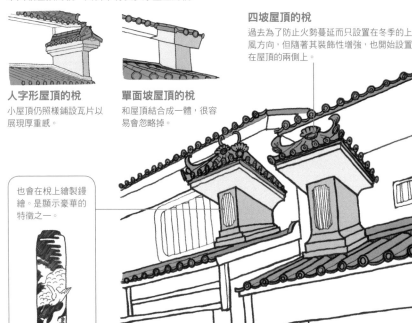

四坡屋頂的梲
過去為了防止火勢蔓延而只設置在冬季的上風方向，但隨著其裝飾性增強，也開始設置在屋頂的兩側上。

人字形屋頂的梲
小屋頂仍照樣鋪設瓦片以展現厚重感。

單面坡屋頂的梲
和屋頂結合成一體，很容易會忽略掉。

也會在梲上繪製鏝繪。是顯示豪華的特徵之一。

鏝繪

華麗之梲的真實面貌

提

到「梲※」，如同日語的慣用句「うだつが上がらない」（意指抬不起頭、翻不了身）一般，給人一種象徵成功者的強烈印象。然而，「梲」本來是一種功能性的物品。1樓屋簷上設置的梲，是為了防止火災時火勢會從近鄰處蔓延而來；大屋頂上設置的梲，是為了防止屋頂處的山形牆被風雨損傷。

不過，關東以北的地區幾乎看不到「梲」。「梲」或許是關西商人特有的文化吧。

梲的功能依架設方式而異

梲的架設方式可大略分成以下3種。綜合「保護山形牆」和「防止火勢蔓延」等目的，選定適當的部位架設梲。

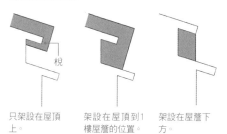

只架設在屋頂上。

架設在屋頂到1樓屋簷的位置。

架設在屋簷下方。

也在梲的山形面上設置鬼瓦

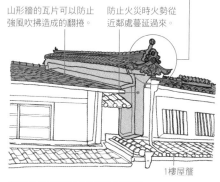

鳥衾

山形牆上的人字板

寶石

鬼瓦（獸面瓦）

懸魚

家徽

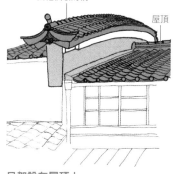

做出微彎造型展現出輕快感的梲。

屋頂

只架設在屋頂上
主要目的是保護山形牆免於風雨損害。

山形牆的瓦片可以防止強風吹拂造成的翻捲。

防止火災時火勢從近鄰處蔓延過來。

1樓屋簷

架設在屋頂到1樓屋簷的位置
為兼備保護屋頂的山形牆與防火這2種功能而架設。

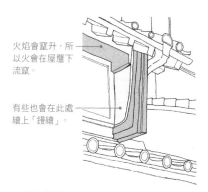

火焰會竄升，所以火會在屋簷下流竄。

有些也會在此處繪上「鏝繪」。

架設在屋簷下方
主要目的是防火。從近鄰處蔓延過來的火會乘著橫向風勢侵襲2樓的屋簷下方。為了防止這類損害而架設。

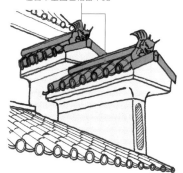

疊設2個梲顯示權威的「雙層梲」，在日本全國也相當罕見。

〔MEMO〕梲（うだつ，UDATSU）在日語中可用「梲」、「卯建」、「宇立」等漢字表示。

尋找伊豆長
八漆喰鏝繪
大師的作品

只要提起江戶藝術，人們必定先想起浮世繪，然而，裝飾建築物牆面的鏝繪（こてえ）也絕不容忽視。將鏝繪推向更高藝術境界的大師則是伊豆的長八（CYOUHACHI）。他以精緻的鏝繪技法，創造出如燒瓶圖像的浮雕與色彩，讓鏝繪的華麗與豐富，充分地綻放在白漆喰的牆面上。

東京經歷了大地震和戰爭後，大多數的鏝繪作品已不復存在。然而，現今仍有繼承了長八技藝的匠師所創作的作品在各地展現。

遺留在土牆倉房上的華麗裝飾

土牆倉房可留意的特徵是從中間開啟的雙門、山形牆、螺具這3點。象徵富貴的土牆倉房上所繪的鏝繪，曾是誇耀富足的標誌。

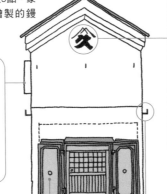

突出的小槌象徵了成功與財力。

倉房窗內

位於高處的窗戶容易吸引人的目光，因而施加裝飾。

山形牆的上方部位

山形牆是整個牆壁最醒目的位置。會在這個部位繪製鏝繪祈福，所使用的圖樣有期望繁榮的惠比壽、大黑等福神；能呼喚滅火之水的龍神；象徵子孫綿延的鼠或兔；立意吉祥的寶船等物品；以及十二生肖等。因反覆多次塗層，歷經風雨拍打也不會掉色。

L形折釘

螺具

祈願安產的桃

螺具

留在牆壁上的L形折釘（L形的金屬配件）是搭施工鷹架或火災時掛梯子的鉤扣。螺具是折釘的釘座，是裝飾過後的模樣。

雙門（倉房門前）

黑漆喰

門平常皆為開啟狀態，因此在內側繪圖。

居住水中、盤旋空中的龍是水之神。是象徵防火的標誌。

期望功成名就、飛黃騰達的鯉魚躍龍門圖。

塗造建築上展現的鏝繪設計

留意塗造建築上的防雨窗套（戶袋）、梲（樑上短柱）、屋簷下小牆。

防雨窗套

2樓的防雨窗套是建築物外觀上十分醒目的位置，鏝繪的圖樣經常會繪製在此處。另一方面，看板建築上展現的砂漿鏝繪是比較大的圖樣，無法像漆喰作品般描繪地如此纖細。

鶴龜是長壽的象徵。

老虎代表驅魔、除病。

擋風牆、梲

繪製在正面或側面。圖樣大多是期望防火。

烏龜和水代表長壽與防火。

松樹、老鷹、波浪，代表驅魔、防火。

到了明治初期，也可看見西洋風格的建築上有類似毛茛葉（Acanthus）的浮雕。

鑲入比喻龍珠的玻璃珠。

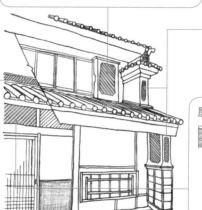

留意尋找，將會發現小屋簷山形兩側的頂端處有設置裝飾板，可從其中看見工匠的技藝。

屋簷下小牆

鳳凰象徵和平、福壽

牡丹在中國是花中之王，尤其紅牡丹立意極佳。

傳說的漆鏝繪大師「伊豆長八」

「伊豆長八」是活躍於江戶末期到明治時代的鏝繪名匠。現在也來觀賞留在東京的伊豆長八之作吧。

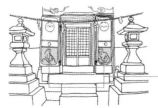
橋戶稻荷神社（東京·足立區）

東京地區除了上述地點以外，還能在品川區的寄木神社和善福寺，以及靜岡·伊豆松崎的長八美術館觀賞到其作品。

正殿大門的背面

有利用鏝繪器具（大多是鐵製可刮平塗料的器具）做出淺凹凸的「拖曳法」，以及做出突出狀的「凸雕法」這兩種工法。顏色方面需先在底部塗上石灰，然後塗上漆、膠、胡粉中的任一種以防止石灰黏稠不均且能穩定石灰狀態，如此，便能較容易塗上朱、紅、黃、藍、深藍、黑、綠、褐、金色等鮮豔顏色。

左門：母子狐

右門：父狐

〔MEMO〕出現在鏝繪中的圖樣大致有以下3種。①吉祥類圖樣（鶴龜、惠比壽或大黑等福神、寶船、鯉魚、鳳凰）；②防火類圖樣（龍神、松樹、老鷹、波浪）；③十二生肖（鼠、牛、虎等）。

在玄關看清楚家裡的格局

現 在的住宅中似乎理所當然都有「玄關」。然而，在江戶時代以前，除了武家及富裕階級以外，一般庶民的家中是禁止設置玄關的。

進入明治時期後，庶民的住宅也紛紛設起玄關。擁有獨立且華麗屋頂的玄關，成為顯現出家裡格局高貴的象徵。另一方面，玄關不只是人類進出的地方，也是鬼怪出沒之處。因此，在玄關也可看見各種驅凶避邪的裝飾，這也是在觀賞玄關時有趣的地方。

守護玄關口的驅魔小物

南天竹
南天的日語讀音有「扭轉困難」之意。一般種植在家裡的鬼門（東北）角、廁所旁、以及出入口等鬼怪容易出入的地方。普遍認為紅色果實具有效果。

符咒
由神社和寺院裡的師父（祈禱師）所賜予的符咒，具有防小偷、消災禍的意思。通常張貼在玄關的橫樑上。

箭尾橫樑
圖樣造型的頂部酷似箭尾的尖處，能夠刺死鬼怪，因此含有驅鬼的涵義。

鬼瓦（獸面瓦）
比鬼還恐怖的鬼瓦能將鬼怪嚇跑。印有晴明（意指陰陽師「安倍晴明」，五芒星）的鬼瓦驅魔效果最強。

屏幕式屏風
能擋住要侵入屋內的鬼怪。起源於沖繩的石砌分隔牆（Hinpun）。

大蒜和辣椒、柊樹和沙丁魚
紅色大多被使用在鳥居等處，一般認為紅色具有驅魔的力量。辛辣物、尖刺物、發臭物等，都是鬼怪不喜歡的。

苦橙※

注連繩
在冬季泛黃的橙子，連同枝葉一起綁在繩上，過完冬季邁入夏季時再轉回成綠色，因此稱為「回春橙」，具有重生的意義而被視為好兆頭，因此在過年時裝飾此物。

※：苦橙的日語讀音同「代代」。具有象徵子孫繁榮的吉祥語意。

依正門區分　玄關的特色之處

匠師的能力可透過屋頂、格柵門、楣窗、橫樑顯現出來。從格子確認是否有門檻和橫樑是很重要的。另外，也可利用正門玄關的大小判斷屋主的階級。若為1間（1.8m）的玄關，則為中產階層以下的住宅；1間半的話，則是中產階層以上的住宅。

正門1間（1.8m）的玄關

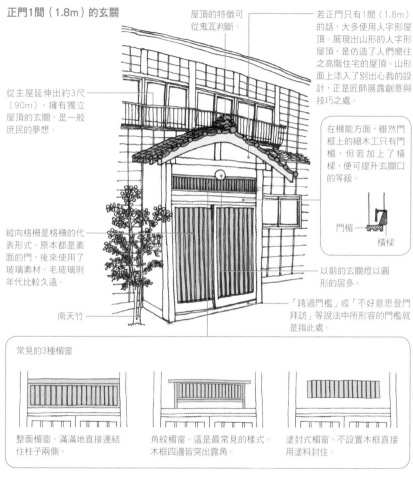

屋頂的特徵可從鬼瓦判斷。

若正門只有1間（1.8m）的話，大多使用人字形屋頂。展現出山形的人字形屋頂，是仿造了人們嚮往之高階住宅的屋頂。山形面上添入了別出心裁的設計，正是匠師展露創意與技巧之處。

從主屋延伸出約3尺（90m）、擁有獨立屋頂的玄關，是一般庶民的夢想。

在機能方面，雖然門框上的細木工只有門楣，但若加上了橫樑，便可提升玄關口的等級。

門楣

橫樑

縱向格柵是格柵的代表形式。原本都是素面的門，後來使用了玻璃素材。毛玻璃則年代比較久遠。

以前的玄關燈以圓形的居多。

「跨過門檻」或「不好意思登門拜訪」等說法中所形容的門檻就是指此處。

南天竹

常見的3種楣窗

整面楣窗。滿滿地直接連結住柱子兩側。

角紋楣窗。這是最常見的樣式。木框四邊皆突出露角。

塗封式楣窗。不設置木框直接用塗料封住。

正門1間半（2.7m）以上的玄關

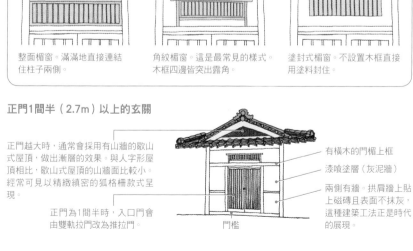

正門越大時，通常會採用有山牆的歇山式屋頂，做出漸層的效果。與人字形屋頂相比，歇山式屋頂的山牆面比較小。經常可見以精緻縝密的狐格柵款式呈現。

正門為1間半時，入口門會由雙軌拉門改為推拉門。

有橫木的門楣上框

漆喰塗層（灰泥牆）

兩側有牆。拱肩牆上貼上磁磚且表面不抹灰，這種建築工法正是時代的展現。

門檻

玻璃門的設計緣起於紙門

明治末期，玻璃這種方便的材料開始被應用在一般住宅（傳統的日式住宅）。外側的門口部位，由紙質屏風（紙門）改成了玻璃門。而且原本在紙門上的出色設計，也似乎繼續沿用在玻璃門上了。

無論是已廣泛使用的雙軌拉門，還是受到愛戴的磨砂玻璃，都是受到了紙門的影響。

玻璃門的歷史，也可透過與紙門的比較而一覽無遺。

玻璃門的結構

2層樓住家的玻璃門（4片雙軌拉門）。寬度大小已經被既有傳統住宅的規格限制住，因此即使由紙門換成了玻璃門，各扇門的擋條分配也必須和紙門一致。

既有傳統住宅的窗戶寬度夠大的話，鉸鍊門會無條件改成雙軌拉門。通風口夠大且在日本住宅中不可缺少的雙軌拉門，是日本獨一無二且世界各地皆看不到的特殊建築工法。

因為門檻有溝槽設計，因此也可更換成紙門。

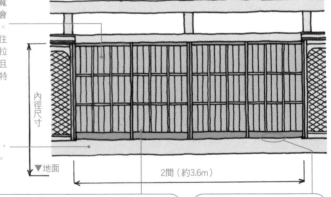

內徑尺寸

▼地面

2間（約3.6m）

玻璃門的特徵

四方框格的擋條，被稱作框，寬度和深度也都維持和紙門一樣的尺寸。

方格中，能夠承受玻璃載重的地方稱為力骨（骨架），粗厚是其特徵。

骨架間的尺寸，是以和紙的大小為基準再鑲上玻璃。

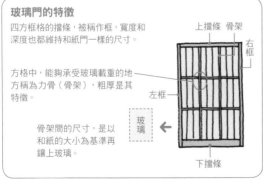

上擋條　骨架

右框

左框

玻璃

下擋條

從門和門檻可以知道年代

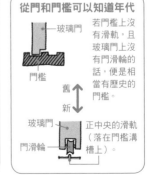

玻璃門

門檻

舊↑新

玻璃門

門滑輪

若門檻上沒有滑軌，且玻璃門上沒有門滑輪的話，便是相當有歷史的門檻。

正中央的滑軌（落在門檻溝槽上）。

〔MEMO〕玻璃會歪斜是因為製造法的關係。古時候將玻璃以口吹成筒狀，再將玻璃切開後拉寬，因此會有泡泡和傷痕殘留以及圖像歪斜的情形。昭和39年（1964年）時，浮法玻璃製造法問世後，歪斜的情形亦不復見。

從紙門到玻璃門

紙門

貓間紙門，是將原來用作為換氣的部分不貼上屏風紙而改裝上玻璃，作為能觀賞景色的一種裝飾。

透明玻璃

護牆底板

| 荒組障子
（素雅紙門） | 橫繁障子
（橫繁紙門） | 縱繁障子
（縱繁紙門） | 吹寄障子
（混合型紙門） | 貓間障子（有護
牆底板且中間有
窗的紙門） | 腰付障子（有
設置護牆底板
的紙門）※ |

磨砂玻璃從很久以前便受到愛戴。

護牆底板（玻璃容易破裂，因此腰部使用木板的居多）。

玻璃門

紙門各有名稱，但是一般來說，玻璃門沒有名稱。設計上則皆承襲自紙門。

為取景而特地只在此處設置透明玻璃。

透明玻璃是富裕階層的標準

明治時代，玻璃是貴重物品。能在門窗上使用整片透明玻璃，成了有錢人的象徵。

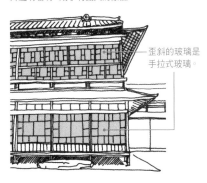

歪斜的玻璃是手拉式玻璃。

為什麼會有磨砂玻璃？

日本早期沒有掛窗簾的習慣，而在明治時期問世的磨砂玻璃，屬於日本獨特的物品。在此之前，是利用毛刷將糨糊塗在透明玻璃上來阻隔陽光。

若全部都用透明玻璃的話會太亮，因此小片玻璃使用了磨砂玻璃。

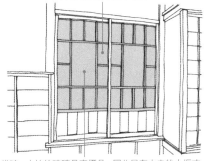

當時，大片的玻璃是高價品，因此只有中央的小框才使用。圖是玻璃門樣式中難得有取名的「多福窗」。

※：護牆底板的高度在60cm以上的，稱為腰高障子（高腰紙門）。

透過防雨窗套一目了然的工匠技術

防 雨窗套（戶袋）雖然頂多只是個用來收納遮雨窗的東西，但可千萬別因此就輕忽了它的設計。防雨窗套上，有屋頂、有牆壁、也有地面。也就是說，它相當於一個房屋建築技術的縮小版。只要觀察防雨窗套，幾乎就能看出一個家的氣勢。雖然它的規模比較小，卻能從中看出工匠的技術。甚至有人比喻：用1組防雨窗套※就能買得起1台自用車。說明防雨窗套是工匠最精心製作的作品。

防雨窗套的特色之處

擁有精細工法的防雨窗套，大多設置在玄關旁等顯眼的地方。
值得觀察之處包括屋頂、鏡板、橫板等，麻雀雖小五臟俱全呢。

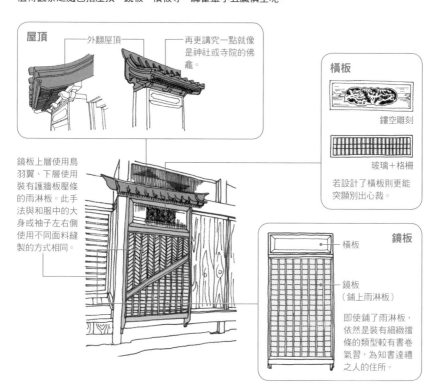

屋頂

外翻屋頂

再更講究一點就像是神社或寺院的佛龕。

橫板

鏤空雕刻

玻璃＋格柵

若設計了橫板則更能突顯別出心裁。

鏡板上層使用鳥羽翼、下層使用裝有護牆板壓條的雨淋板。此手法與和服中的大身或袖子左右側使用不同面料縫製的方式相同。

鏡板

橫板

鏡板
（鋪上雨淋板）

即使鋪了雨淋板，依然是裝有細緻擋條的類型較有書卷氣習，為知書達禮之人的住所。

※：防雨窗套在日語中稱為「戶袋」，因此計算單位為「袋」，即1袋、2袋。為配合中譯而改用「組」計算。

樓下和樓上的防雨窗套

到了連2樓也成為生活空間的大正時期，開口部距地面較遠、較寬的氣派型防雨窗套問世。除了展露身分外，2樓的防雨窗套著重在鏡板的設置，相對的，1樓的離往來行人的視線比較接近，所以著重在細緻工藝的展現，以供往來行人欣賞。

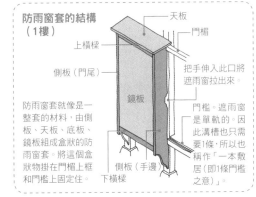

防雨窗套的結構（1樓）

天板

門楣

上橫樑

側板（門尾）

鏡板

把手伸入此口將遮雨窗拉出來。

門檻。遮雨窗是單軌的。因此溝槽也只需要1條，所以也稱作「一本敷居（即1條門檻之意）」。

防雨窗套就像是一整套的材料，由側板、天板、底板、鏡板組成盒狀的防雨窗套。將這個盒狀物掛在門楣上框和門檻上固定住。

側板（手邊）

下橫樑

在2樓的左右兩側設置防雨窗套，是關東地區的風格。京阪地區幾乎不會看到這種安排。

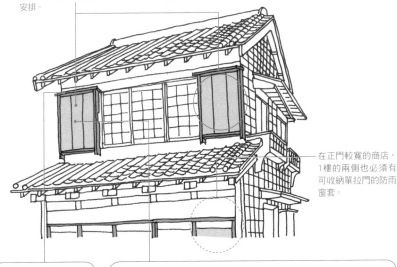

在正門較寬的商店，1樓的兩側也必須有可收納單拉門的防雨窗套。

鍍鋅鐵皮

以1片且造型簡樸的天板居多。也有鋪上鍍鋅鐵皮的樣式。

由鏡面的差異區分出住宅的樣式

商家風格的鏡板會鑲上櫸木。許多商店採用高單價素材來誇耀自己的財富。

高級日式風格的是有直橫壓條的混合型鏡板。交錯聚集彰顯出高級的純粹感。

鋪上直紋護牆板。可在一般的日式住宅看見。

鋪上柳條編織。只要鋪上樹皮或竹子等自然素材，便成了雅致的建築風格。

簡單的格柵
所顯現的
店家內部

認識格柵的名稱

依格柵擋條的寬幅差異命名

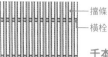

擋條
橫栓

千本格子（細格柵）
由細的擋條密集地排成狹窄間隔的格柵。

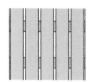

面格子（面格柵）
使用寬的擋條。這類的樣式中，
有炭屋格子（參照左頁）。

荒格子（素面格柵）
使用方木擋條。這類的樣式中，
有酒屋格子。

依擋條寬度和空隙差異命名

木返格子
擋條的寬度和空隙的寬度一
致。以這種編排方式作為標
準時，編排地越密代表越高
級，越稀疏則感覺越貧弱。

依擋條的長短差異命名

以一根擋條延
展到頂端處的
稱為「親」或「通
（とおし）」。

在中途切斷
的擋條稱為
「子」或「切
子(きりこ)」。

切子格子
是由親（通）和子（切子）
組成的格柵。可透過切子的
上段得到豐富的採光。

依擋條的粗細差異命名

親格子
子格子

親子格子
由粗擋條和細擋條組合而成。

格

（亦稱「櫺」或「格
子」）自江戶時代起便頻
繁地應用於町家。它能夠遮蔽屋
外往內張望的視線，也具備防止
他人入侵的功能。當設置在大扇
門窗時，可調和採光與通風，是
既出色又多功能的建材。

面向主要道路的格柵代表著店
家的門面。京都地區的格柵，會
依照不同的買賣或行業類別而出
現不同的設計，同時也美化了街
道。雖然基本上都是簡單的格
柵，卻在居住的土地和環境上，
衍生出各式各樣的形狀。

觀賞格柵時的重點項目

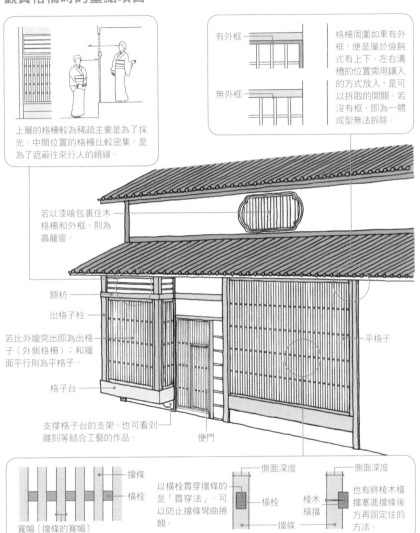

上層的格柵較為稀疏主要是為了採光。中間位置的格柵比較密集，是為了遮蔽往來行人的視線。

有外框

無外框

格柵周圍如果有外框，便是屬於儉鈍式有上下、左右溝槽的位置需用鑲入的方式放入，是可以拆取的開關。若沒有框，即為一體成型無法拆除。

若以漆喰包裹住木格柵和外框，則為蟲籠窗。

額枋

出格子柱

若比外牆突出即為出格子（外側格柵）；和牆面平行則為平格子。

格子台

支撐格子台的支架。也可看到雕刻等結合工藝的作品。

便門

平格子

擋條

橫栓

寬幅（擋條的寬幅）

以橫栓貫穿擋條的是「貫穿法」。可以防止擋條彎曲捲翹。

側面深度

橫栓

擋條

棱木横擋

側面深度

也有將棱木橫塞進擋條後方再固定住的方法。

column | 從格柵看出行業類別

格柵過去會依店家的行業，出現不同的設計。

糸屋格子：與紡織、絲線有關的行業。貫穿親格子（粗的擋條）後再以子格子（細的擋條）組成切子格子等中途穿插短擋條（切子）的樣式。通常是一行長（親）三行短（子）的組合。若是一行長兩行短的組合，則是販售和服或綢緞的店家。

炭屋格子：與碳粉有關的行業。使用薄寬的擋條，間隙狹窄到幾乎不透風。這樣的作法是為了不讓炭粉飛到鄰近地區

酒屋格子：與酒類有關的行業。擋條使用塗上紅色顏料的粗方木。具有酒桶碰撞也撞不壞的堅固。

以「拱型」實現大空間

見磚造的建築物時，不難察覺到出入口幾乎都用拱型門居多。這特徵性的形狀是否有什麼理由呢？

如果以原始的砌體工程施工，很難疊砌成寬大的開口。然而藉由門楣[2]改建成拱型，才使門口的寬幅變大了。

若提到拱型，腦海中首先浮現的大多是窗戶，但是屋頂、天花板，又或者大型建築物的橋，也都有使用這項技術。

消除砌體工程施工弱點的拱型工法

若是門楣支撐的砌體工程空間，開口的寬度將不會擴大，並因此成為直長形狀的上下拉窗。另一方面，拱型實現了大開口和大空間。

運用材料之間壓縮力來支撐負載重。像這樣能效率式的拋開跨距長度的拱型技術，也可在橋墩和隧道等處看見。

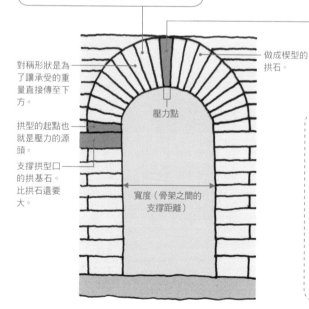

對稱形狀是為了讓承受的重量直接傳至下方。

拱型的起點也就是壓力的源頭。

支撐拱型口的拱基石。比拱石還要大。

壓力點

寬度（骨架之間的支撐距離）

做成楔型的拱石。

施工最後，會在頂端中間位置插入拱心石，用以固定兩側建材。拱心石本身採取特殊造型的居多。

拱型樣式
拱型的名稱來自其外型

半圓拱型　扇狀拱型

尖頭拱型　馬蹄狀拱型

※1：「砌體工程施工」是將石塊或磚塊疊砌成牆，利用牆壁來支撐屋頂、天花板等的結構。
※2：門楣（まぐさ）是裝在窗戶或出入口等開口處正上方的橫架建材。

拱型的豐富變化

除開口處以外，還有在屋頂及天花板使用的3次元（立體結構）立體拱型，同時也有作為裝飾主體的拱型造型。

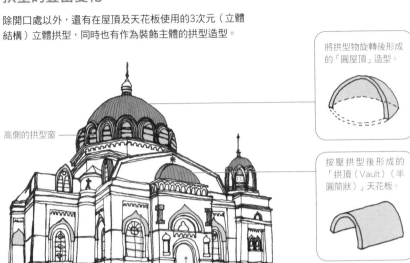

高側的拱型窗

拱型的高窗。以直長型的居多。

也經常使用拱型裝飾。

出入口使用拱型的大門。

將拱型物旋轉後形成的「圓屋頂」造型。

按壓拱型後形成的「拱頂（Vault）（半圓筒狀）」天花板。

東京·御茶水的聖尼古拉大教堂（日本基督正教會東京復活大聖堂）。

室內景觀

拱頂相互交錯而成的「交錯拱頂（Cross Vault）」以及「尖頂肋骨交錯拱頂（Pointed Cross Rib Vault）」天花板。

column | 拱型既堅固又柔和

明治時期的磚造建築物以及昭和初期時的災後復興建築物中，可看到各式各樣的拱型建築物。不僅有砌體工程施工的建築物，混凝土建造的拱型建築結構也很堅固。另外，拱型也創造出柔和、有機的印象。

東京·御茶水的聖橋，是座美麗的拋物線拱式橋。

在廢墟學習，觀察磚塊的5大重點

只查看磚塊建築的表面也能夠取得各式各樣的資訊，然而，在廢墟若觀察了平常被遮蔽看不見的牆壁厚度，運氣好的話，或許能在其中發現刻印呢。

2. 堆疊方式
已知磚塊的堆疊方式和壁面的厚度互有關聯。

1. 尺寸大小
老式的磚塊規格尺寸不一，整體而言比較大。

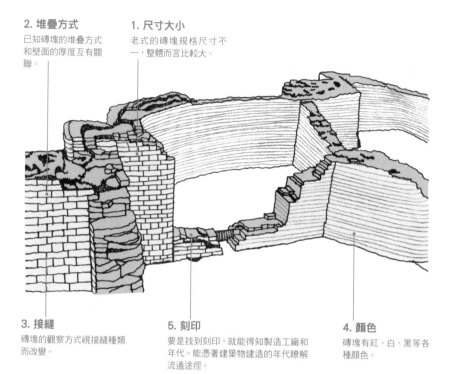

3. 接縫
磚塊的觀察方式視接縫種類而改變。

5. 刻印
要是找到刻印，就能得知製造工廠和年代。能憑著建築物建造的年代瞭解流通途徑。

4. 顏色
磚塊有紅、白、黑等各種顏色。

磚塊顯露的近代化痕跡

磚 塊在日文中寫成「煉瓦」＝「煉（由烈火燒灼提煉）」＋「瓦」。雖然是極似外來的用語，但其實它是真正的日語。

日本首次製造建築用磚塊的，是幕末長崎的鋪瓦工匠們。當初尺寸各異的磚塊進化成現在統一規格的狀態，是近代日本在嘗試中不斷修正錯誤的成果。關東大地震後，磚塊建築劇減，不妨將目前殘留的貴重建築連細部特色也一併仔細觀察吧。

※1：「蒟蒻磚」薄長扁平的外型是其最大特徵。磚塊傳到日本後沒多久，便在長崎製造生產了。生產製造者是荷蘭海軍Hendrik Hardes（1815～1871），因此也稱磚塊為Hardes磚。

隱藏在磚塊細部的訊息

1. 測量「大小」

老式的磚塊又大又薄，形狀和平瓦很接近。剛傳到日本時還是西式尺寸，大正14年（1925年）才統一成日本人能單手拿起的小型尺寸。

老式的磚塊有各式各樣的尺寸。也叫作蒟蒻磚※1。

紅磚塊
（標準尺寸）

100mm　210mm　平面

60mm　順錯磚（順磚）整磚（標準尺寸）

粗製成型※2的完成面是平滑的。只要有綴紗模樣就是機械成型。

標準尺寸的磚塊可直接使用或切割後再使用，且各有特定名稱。

整磚　仙貝磚
（基本型）

半磚　半條磚

2. 觀察「疊砌方式」

磚造建築中，橫向接縫會相連通過，而縱向接縫則會考量力量傳輸而將磚塊的接縫錯開，使載重均勻分佈。剛開始的疊砌方式以法式砌法最多，但磚牆內部有一部分的縱向接縫會對齊，因此明治20年代（1887年代）之後因考慮到耐震性，改以英式砌法為主流。

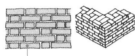

法式砌法。磚牆面以順磚和丁磚橫向並排交互排列。

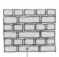

英式砌法。順磚和丁磚以層為單位排列。轉角處的磚塊使用半條磚※3。

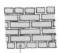

丁式砌法。每一層都是丁磚的面朝外排列。

美式砌法。順磚排列數層後丁磚排列一層。

北海道樣式的小空間砌法。是預留了具隔熱效果的空氣層的疊砌法。

3. 觀察「接縫方式」

建築物的立體感依接縫狀態而不同。

凹平縫（立體感強）　平縫（立體感弱）

4. 確認「顏色」

紅	原料中的鐵質氧化後的顏色。色澤會因燒成溫度而出現差異。高溫：紅色～黑褐色（較硬且不易吸水）；低溫：橙色。
白	使用耐火土做成的耐火磚。
黑	塗上釉藥後以高溫燒灼的成品。不易吸水。

5. 尋找「刻印」

刻有製造廠、製造時期、燒窯窯的標誌等。通常都是刻印在平面（最大斷面）上，但也有極少數會刻印在丁磚面（最小斷面）上。

小菅　大阪　吉名煉　下野　松本　中國　日本煉　山陽　開拓使茂邊地　橫須賀　鳥井製
集治監　窯業　瓦工廠　煉瓦　煉瓦　煉瓦　瓦製造　煉瓦　煉瓦石製造所　製鐵所　陶所

※2：粗製成型，意味著不使用機械而是以手工成型。明治大正時期的磚塊只要查看平坦部位的完成面，就能辨別是機械製造還是手工製造。　※3：轉角處的磚塊若是七五磚（標準尺寸的3/4大小）便是荷蘭式砌法。

由石砌築呈現的美感

近年的擋土牆都是混凝土製造，雖然堅固卻極平淡無奇。然而，石牆卻能從石塊的選擇方式、切割方式、甚至於疊砌方式，運用計算和技術製造出美麗的樣式。

石牆的疊砌方式有橫向接縫呈水平狀的整層堆疊，以及運用石塊形狀疊砌的亂層堆。使用未加工石塊的亂層堆最為困難，但著名的石牆大多是採用這個手法製成。

石牆的基礎知識

用於石牆的石塊

原石 於河川或山野滾動的天然石塊。

偏圓形的「卵石」。其中也有大小相同並接近球形的「鵝卵石」。

有稜有角的「角石塊」

細長扁平的「板狀石塊」

樵石 從基岩岩盤或岩塊上切割下來的石塊。

在表面上加工、整型的「琢石」。

從岩塊等處切下的大比例石塊，且保留粗糙表面的「野面石」[※1]。也有些是原石另行加工而成。

其他

原石和樵石中都會有未經挑選的雜石（亂石）。

石牆的疊砌方式

整層堆

横向接縫相連通過

也稱為「連通堆（トオシづみ）」，上下石塊之間的橫向接縫呈一直線連貫通過。縱向接縫則避免呈十字形。也叫作「布紋砌（ぬのづみ）」。

亂層堆

將各種形狀和大小的原石隨意堆疊排列成任意形狀。也稱為亂堆（らんづみ）、笑堆（わらいづみ）。

其他

有下方石塊之間堆疊成V字形，然後在其凹陷處放入上方石塊稜角的谷紋砌（たにづみ）。

※1：野面石說明請參照54頁。

決定石牆面貌的石塊種類與疊砌方式的組合

原石的亂層堆

原石體型較大，形狀也五花八門，非常適合亂層堆。不過，疊砌時需要純熟的技巧。

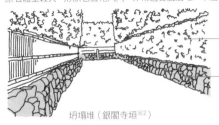

修剪過的矮樹籬笆。

坍塌石牆是亂層堆的究極疊砌方式。把大型的卵石堆疊成宛如坍塌的模樣。徹底展現匠師如同變戲法般的技巧。

坍塌堆（銀閣寺垣※2）

樵石的整層堆

樵石大多是為了疊砌成整齊狀而加工過的石塊，所以以整層堆較多。

縱向接縫彼此錯開，避免讓接縫疊砌成十字形。

野面石的布紋砌。以齊頭式對齊讓橫向接縫相連，縱向接縫則排列成工字形。

雜石的亂層堆

石牆大多採用這個手法，且疊砌時需要純熟的技巧。

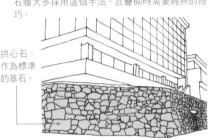

拱心石。作為標準的基石。

鵝卵石的谷紋砌

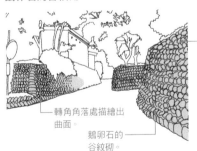

同一層排列相同高度的石塊。

讓上方層的石塊插進下方層的鵝卵石所形成的凹陷處，這種疊砌方式稱為鵝卵石谷紋砌（連通堆（トオシづみ））。

轉角角落處描繪出曲面。

鵝卵石的谷紋砌。

column | 「方錐石」是什麼呢？

從琢石切割廠出貨的樵石中有許多樣式，其中也有用來建造石牆而標準規格化的石塊，這就是方錐石。方錐石的面幾乎都會做成方型，深度則做成平截頭角錐體型。適合用於布紋砌。

切割成平截頭角錐型的石塊叫作方錐石。

若這個面是正方形便稱為布石；若是長方形則稱為斗石。

※2：銀閣寺垣，是由石牆和樹籬組成的圍籬。

topics | 尋找裝飾藝術吧！

裝飾藝術（Art Deco）在歐洲是1920年代後半到1930年代之間流行的設計。它沒有像之前曾流行過的新藝術派（Art Nouveau）那樣的裝飾，也不是現代建築那樣的簡樸。然而，在昭和初期日本地震重建的復興時期，這種裝飾藝術的設計，爆發性地流行開來。

提示1. 和新藝術派比較

裝飾藝術

左右對稱性強烈且重複性高的幾何圖樣。透露出工業生產與設計融合的氣息。

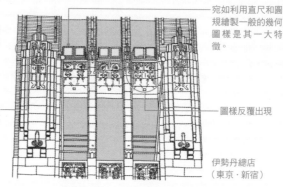

宛如利用直尺和圓規繪製一般的幾何圖樣是其一大特徵。

線條細微且巧妙地錯開，為作品賦予節奏感。

圖樣反覆出現

伊勢丹總店（東京·新宿）

新藝術派

不喜歡左右對稱且極力避免圖樣重複。美術和工藝結合的形式，給人手工創作的印象。

喜愛植物的藤蔓或女性秀髮等自然的主題。

大量運用類似手繪般的彎曲曲線。

塔塞爾公館（Hotel Tassel）（比利時布魯塞爾）

提示2. 溝紋磚是標的物

在昭和初期的建築物（也包括看板建築）中，如果發現是使用溝紋磚（Scratch Tile），則無疑地是裝飾藝術。溝紋磚具有與磚塊相近的色彩，且繼承了人們對明治時代磚塊的印象。因為是手工製造的，所以每一塊都有細微的差異。

牆面的凹凸和磁磚的溝紋在牆面上創造出的獨特表情。

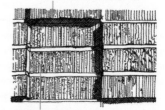

如果是線條的溝紋，即為溝紋磚。如果溝紋是均勻分布的，則是近年的機械化產品。

稱為「蕨（ワラビ）」的溝紋

溝紋可能留有刨屑等而使溝紋深度不一。

〔MEMO〕能在東京的日本橋三越、新宿伊勢丹、橫濱的松坂屋、大阪的心齋橋等百貨老店看見大量的裝飾藝術。上述地點以外，東京都庭園美術館（東京·港區）可謂為代表性的裝飾藝術建築，是必看佳作。

到鎮上看一看

利用事前調查進行城鎮漫步的想像訓練

城 鎮漫步的醍醐味在於偶然發現的驚喜感。然而話雖如此，要是總走到死巷裡，期待遇見的這些偶然便極為困難。

事前蒐集目的地的資料，確實掌握該土地的歷史、城鎮的特色，並確認有哪些著名的建築物。或許某個小篇幅的記事中隱藏著頗有趣味的關鍵字。事前調查也是為了鍛鍊實際出發時的觀察眼光，也對醞釀城鎮漫步前的氣氛極有幫助。

城鎮漫步的事前準備

1. 歷史調查

要瞭解城鎮過往的模樣，各自治體編纂的歷史資料最為合適。若是東京23區，便可從各區史中得知從江戶時代以前、歷經明治～戰後所成立的城鎮變遷。

2. 路線調查

目前已出版了許多城鎮漫步使用的導覽書。可以調查距離目的地最近的車站，或是從中查詢估計的步行距離或所需時間等資訊。書中若有刊載角度稍微不同的記事，還可能讓人有意想不到的發現呢。

地圖是很好的參考

偶爾會在刊載的相片中找到想前往一看的建築物。

3. 準備住宅地圖

住宅地圖會明確標示各建築物的詳細地點，能夠輕易地標注略為在意的建築物。木造住宅的規模小，很容易找到，尤其是長屋能事先依照各家的分隔線，得知是幾戶人家共有的長屋。

木造的長屋建築。長屋中有2戶人家。標記在長屋中的虛線是各家的分隔線。

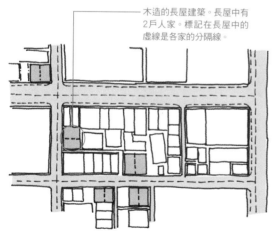

東京・築地7丁目附近的住宅地圖。

166

4. 調查終戰時的狀態

是否有因戰爭遭受損害，在現在城鎮的狀態上會出現極大差異。雖然也能在圖書館查詢，但現在只要在goo地圖※1選擇「古地圖」，就能比較現在的地圖和終戰時幾乎同狀態的昭和22年（1947年）的空照相片。

只要看到昭和22年（1947年）的空照相片，就能判斷是否有留下燒焦的廢墟或建築物。可將戰前有建築物的區域註記在城鎮漫步用的住宅地圖上，非常方便。

昭和22年（1947年）的東京・墨田區立川2丁目附近（空照相片的素描）。可看出其遭受戰爭災害、燒焦崩塌的模樣。

昭和22年（1947年）的東京・築地6丁目附近（空照相片的素描）。留有戰前建造的木造建築。現在也能看看板建築或出桁造※4等。

5. 調查知名場所或建築物

各自治體的網站或觀光協會的區域導覽等公開資訊中皆會明確記載所在地，非常方便。「ARCHITECTUAL MAP」※2更是搜尋建築物時不可缺少的一大利器。

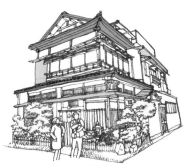

東京都選定歷史性建造物
神田須田町／竹村

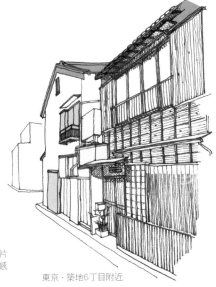

6. 進行類似體驗

只要使用Google Map※3的街景服務功能，就能在相片上看見實際的街景和建築物，可抓到城鎮漫步的感覺。

東京・築地6丁目附近

※1：http://map.goo.ne.jp/　在「古地圖」中，可與「江戶切繪圖」、明治地圖、昭和38年（1963年）的空照相片比較。
※2：http://www.archi-map.jp/　※3：http://maps.google.co.jp/　※4：出桁造說明請參照137頁。

只要運用身體某處就什麼都能測量

當城鎮漫步時巧遇了美麗的建築物、牆垣、門，雖然很希望能實際測量並留下記錄，卻可能有苦無測量儀器，或是在路邊使用器具會造成物主或路上行人困擾的情形。

這時，使用身體的實測法便能派上用場。張開手掌或手臂的長度，以及自己的步伐間距等，都是能夠快速又幾乎正確地測量出尺寸的方式。不妨試著在不造成他人困擾的範圍內，實際測量、記錄自己中意的景色吧！

為測量所做的準備

身體的各部位尺寸因人而異。先確認自己的身體尺寸吧！

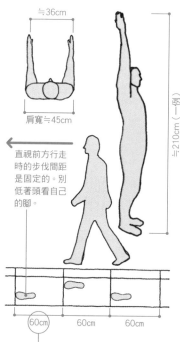

≒36cm

肩寬≒45cm

≒210cm（一例）

直視前方行走時的步伐間距是固定的。別低著頭看自己的腳。

60cm　60cm　60cm

路旁排水溝的邊緣石為60公分寬，所以測量前可讓步伐間距配合路旁排水溝調整成60cm。

※：1間＝6尺，約1.818m。

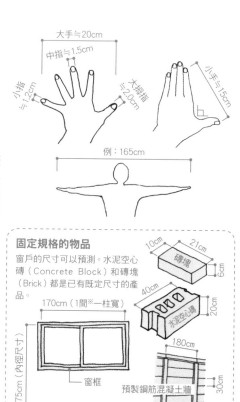

大手≒20cm

中指≒1.5cm

小指≒1.2cm

大拇指≒2.0cm

小手≒15cm

例：165cm

固定規格的物品

窗戶的尺寸可以預測。水泥空心磚（Concrete Block）和磚塊（Brick）都是已有既定尺寸的產品。

10cm　21cm　6cm　磚塊

40cm　20cm　水泥空心磚

170cm（1間※＝一柱寬）

175cm（內徑尺寸）

窗框

▼地板的高度線

180cm

30cm

預製鋼筋混凝土牆

實際測量建築物來描繪格局配置和平面圖吧

製作格局和平面圖時，因測量對象比較大，因此以步伐間距測量、計算是相對基本的做法。首先，以步伐間距大略測量出尺寸，細小處可用手的寬度測量。

1. 繪製略圖

只要是能瞭解建築物外型和建築物縫隙的程度即可。在腦海中考慮１/１００或1/200等比例尺繪製。

2. 寫上步數

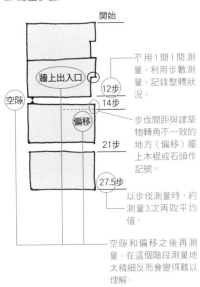

開始

牆上出入口

空隙

偏移

12步
14步
21步
27.5步

不用1間1間測量，利用步數測量、記錄整體狀況。

步伐間距與建築物轉角不一致的地方（偏移）擺上木棍或石頭作記號。

以步伐測量時，約測量3次再取平均值。

空隙和偏移之後再測量。在這個階段測量地太精細反而會變得難以理解。

3. 決定比例尺，根據步測結果與尺寸比例，繪製出建築物的外型輪廓

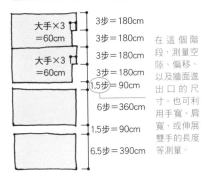

大手×3
=60cm

3步＝180cm
3步＝180cm

大手×3
=60cm

3步＝180cm
3步＝180cm
(1.5步)＝90cm
6步＝360cm
1.5步＝90cm
6.5步＝390cm

在這個階段，測量空隙、偏移、以及牆面進出口的尺寸。也可利用手寬、肩寬、或伸展雙手的長度等測量。

4. 畫出建築物周圍的附屬物

稻荷
門廊
細木工
牆垣

畫上細木工、牆垣、神社、石佛、其他附屬物。根據比例調整畫入物品的精準度。

5. 畫出地面的狀態（踏腳石、礫石）、植栽、周圍的情景

畫出地面和植栽等周圍情景後，圖像就會越趨完整。配合展現的目的，決定描繪物體的密度。

實際測量建築物，描繪立面圖

拍攝相片能便於確認使用。原有的傳統住宅是規格化的建築物，因此事先知道柱子間距和內徑尺寸會很有幫助。水泥空心磚和磚塊等建材也是尺寸固定的東西，可利用這些能當作標準的建材測量再加以繪製。也可藉由步伐間距測量、比較，再進行微調。

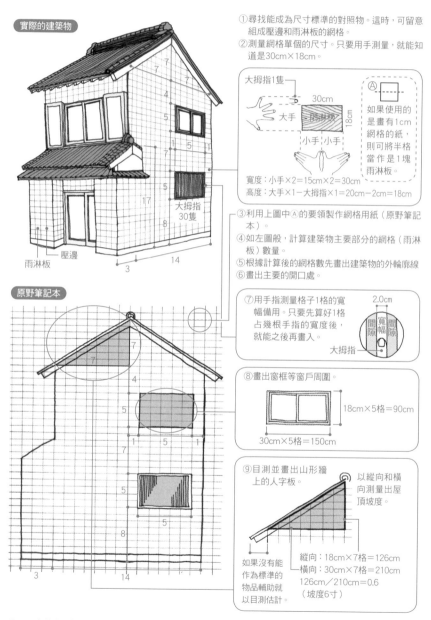

實際的建築物

壓邊

雨淋板

原野筆記本

①尋找能成為尺寸標準的對照物。這時，可留意組成壓邊和雨淋板的網格。
②測量網格單個的尺寸。只要用手測量，就能知道是30cm×18cm。

大拇指1隻

30cm

大手

雨淋板

18cm

小手 小手

Ⓐ

如果使用的是畫有1cm網格的紙，則可將半格當作是1塊雨淋板。

寬度：小手×2＝15cm×2＝30cm
高度：大手×1－大拇指×1＝20cm－2cm＝18cm

③利用上圖中Ⓐ的要領製作網格用紙（原野筆記本）。
④如左圖般，計算建築物主要部分的網格（雨淋板）數量。
⑤根據計算後的網格數先畫出建築物的外輪廓線
⑥畫出主要的開口處。

⑦用手指測量格子1格的寬幅備用。只要先算好1格占幾根手指的寬度後，就能之後再畫入。

2.0cm

間隙 寬幅 間隙

大拇指

⑧畫出窗框等窗戶周圍。

18cm×5格＝90cm

30cm×5格＝150cm

⑨目測並畫出山形牆上的人字板。

以縱向和橫向測量出屋頂坡度。

如果沒有能作為標準的物品輔助就以目測估計。

縱向：18cm×7格＝126cm
橫向：30cm×7格＝210cm
126cm／210cm＝0.6
（坡度6寸）

〔MEMO〕藍字的①～⑦是實測與記錄時的重點，⑧⑨是執行重抄謄寫時的重點。

- 本書於企劃階段時，受到住宅建築社區發展中心（すまいづくりまちづくりセンター）的幹事涉澤浩夫先生的傾力協助。
- 住宅建築社區發展中心，是由工學院大學專門學校的畢業生為核心，進行城鎮漫步等活動。是自然形成的組織。

最勝寺靖彥
(Saisyouzi Yasuhiko)

1946年　出生
1975年　工學院大學研究所建築學科修畢
1995年　成立TERA歷史景觀研究室
現為月刊「居住與電器（住まいとでんき）」編輯委員
主要工作：從事社區規劃、老屋再造
主要著作：

　　　　　　「和風設計細節圖鑑（和風デザインディテール　鑑）」（小社刊）
　　　　　　「世上最幸福的國家－不丹（世界で一番幸福な国ブータン）」（合著、小社刊）
　　　　　　「社區重建的99種巧思（まちを再生する99のアイデア）」（合著、彰國社）
擔任本書的編修工作

櫻井祐美
(Sakurai Yumi)

二級建築士

1971年　出生於札幌
1998年　於建築公司任職
2006年　武藏野美術大學　工藝工業設計研修
主要擔任本書民俗信仰的內容

二藤克明
(Nitou Katsuaki)

一級建築士

1965年　出生於東京都
1987年　工學院大學專門學校建築科研究科畢業
1991年　株式會社　現代建築設計事務所　董事
2009年　參與住宅建築社區發展中心（すまいづくりまちづくりセンター）的
　　　　「城鎮漫步」企劃
主要擔任本書的城鎮工作器具與建築物方面的內容

Studio Work

Studio Work，是一群對逐漸改變的環境與風景深感興趣並經常懷抱著疑問的工作者聚集組成的團體組織。把重點放在實地考察，並藉由深入接觸城鎮和原野的各種事物發現新的價值觀，以記錄和傳輸作為目標。本書是長年累積的活動記錄（第一波）。

成員介紹

糸日谷晶子
（ Itohiya Syouko ）

二級建築士

1968年　出生於東京
1993年　工學院大學專門學校建築科研究科畢業
2006年　成立有限公司KORAMU
2012年　參與住宅建築社區發展中心（すまいづくりまちづくリセンター）的
　　　　「城鎮漫步」企劃
主要擔任本書環境方面的內容

井上　心
（ Inoue Kokoro ）

二級建築士

1979年　出生於埼玉
2002年　法政大學經濟學部畢業
2006年　工學院大學專門學校二部建築學科畢業
2007年　進入一級建築士事務所TKO-M.architects服務
2011年　參與住宅建築社區發展中心（すまいづくりまちづくリセンター）的
　　　　「城鎮漫步」企劃
主要擔任本書水邊環境方面的內容

木下正道
（ Kinoshita Masamichi ）

一級建築士

1971年　工學院大學畢業
1989～1994年　工學院大學工學部建築學科兼任講師
1975～2006年　工學院大學專門學校專任講師
1981年～迄今　任職株式會社For Life一級建築士事務所　代表董事
1999年～迄今　「城鎮漫步」小組　領隊
2006年～迄今　住宅建築社區發展中心（すまいづくりまちづくリセンター）
　　　　　　　代表幹事
主要擔任本書建築物方面的內容

- たばこ屋さん繁昌記／飯田鋭三／山愛書院／2007年
- 駄菓子屋図鑑／奥成達／飛鳥新社／1995年
- 日本の美術 擬洋風建築／清水重敦／至文堂／2003年
- 東京の空間人類学／陣内秀信／筑摩書房／1985年
- 赤線跡を歩く 消えゆく夢の街を訪ねて／木村聡／ちくま文庫／2002年
- 看板建築／藤森照信＋増田彰久／三省堂／1999年
- 京町屋づくり千年の知恵／山本茂／祥伝社／2003年
- 京都土壁案内 In praise of mud／塚本由晴、森田一弥／学芸出版社／2012年
- 和のエクステリア 建築家のための設計アイテム／鵜功／理工学社／1999年
- 竹垣デザイン実例集／吉河功／創森社／2005年
- 日本のかたちの縁起／小野瀬順一／彰国社／1998年
- 鬼よけ百科／岡田保造／丸善／2007年
- 日本の看板・世界の看板／今津次郎／ビジネス社／1985年
- 日本の暖簾／高井潔／グラフィック社／2009年
- 東京路上博物誌／藤森照信＋荒俣宏／鹿島出版会／1987年
- 日本の瓦屋根／坪井利弘／理工学社／1976年
- 鬼瓦のルーツを尋ねて／玉田芳蔵／東京書籍／2000年
- 和風デザイン・ディテール図鑑／最勝寺靖彦／エクスナレッジ／2009年
- うだつ／中西徹／二瓶社／1990年
- 鏝絵／藤田洋三／小学館／1996年
- 格子の表構え／和風建築社企編／学芸出版社／1996年
- 日本レンガ紀行／喜田信代／日貿出版社／2000年
- 石垣（ものと人間の文化史15）／田淵実夫／法政大学出版局／1975年

參考文献

- 見えがくれする都市／槙文彦他／鹿島出版会／1980年
- 江戸の小さな神々／宮田登／青土社／1989年
- 江戸の坂／山野勝／朝日新聞社／2006年
- 江戸の坂 東京の坂／横関英一／友峰書店／1970年
- 江戸の川 東京の川／鈴木理生／日本放送出版協会／1978年
- 図説江戸・東京の川と水辺の事典／鈴木理生／柏書房／2003年
- 東京ぶらり暗渠探検／洋泉社ムック／洋泉社／2010年
- アースダイバー／中沢新一／講談社／2005年
- 東京「スリバチ」地形散歩／皆川典久／洋泉社／2012年
- 図解案内日本の民俗／福田アジオ他編／吉川弘文館／2012年
- 時間の民俗学・空間の民俗学／福田アジオ／木耳社／1989年
- 江戸・東京の地理と地名／鈴木理生／日本実業出版社／2006年
- 隅田川 橋の紳士録／白井裕／東京堂出版／1993年
- 都電60年の生涯／東京都交通局編／東京都交通局／1971年
- 復興建築の東京地図／日下部行洋編／平凡社／2011年
- 城／伊藤ていじ／読売新聞社／1973年
- 新編・谷根千路地事典／江戸のある町上野・谷根千研究会／住まいの図書館出版局／1995年
- 江戸のなりたち3／追川吉生著／新泉社／2008年
- 江戸の穴／吉泉弘／柏書房／1990年
- テキヤ稼業のフォークロア／厚香苗／青弓社／2012年
- 懐かしの縁日大図鑑／ゴーシュ編／河出書房新社／2003年
- よくわかる仏像のすべて／清水眞澄／講談社／2009年
- 地蔵の世界／石川純一郎／時事通信社／1995年
- 銭湯の謎／町田忍／扶桑社／2001年

TITLE

懷古日式建築剖析圖鑑

STAFF

出版	瑞昇文化事業股份有限公司
作者	スタジオワーク (Studio Work)
譯者	張華英

總編輯	郭湘齡
責任編輯	黃雅琳
文字編輯	王瓊苹　林修敏
美術編輯	謝彥如
排版	二次方數位設計
製版	明宏彩色照相製版股份有限公司
印刷	桂林彩色印刷股份有限公司
	絋億彩色印刷有限公司
法律顧問	經兆國際法律事務所　黃沛聲律師

戶名	瑞昇文化事業股份有限公司
劃撥帳號	19598343
地址	新北市中和區景平路464巷2弄1-4號
電話	(02)2945-3191
傳真	(02)2945-3190
網址	www.rising-books.com.tw
Mail	resing@ms34.hinet.net

本版日期	2015年11月
定價	320元

國家圖書館出版品預行編目資料

懷古日式建築剖析圖鑑 / スタジオワーク
作 ; 張華英譯. -- 初版. -- 新北市 : 瑞昇文化,
2014.06
176面 ;14.8 X 21公分
ISBN 978-986-5749-45-3(平裝)

1.建築 2.設計 3.日本

923.31　　　　　　　　　103008543